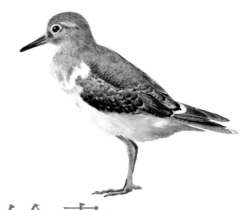

台灣野鳥生態繪畫

Painting the Wild Birds in Taiwan :
Process & Techniques

撰文・繪圖・攝影／劉伯樂

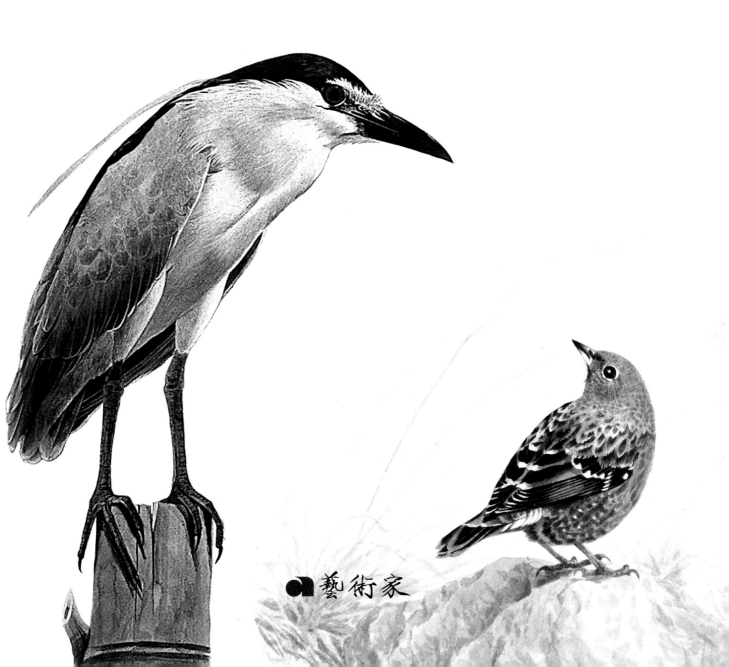

藝術家

台灣野鳥

Painting the Wild Birds in Taiwan

生態繪畫

Process & Techniques

撰文‧繪圖‧攝影 ／ 劉伯樂

藝術家出版社
Artist Magazine
Artist Publishing Co.

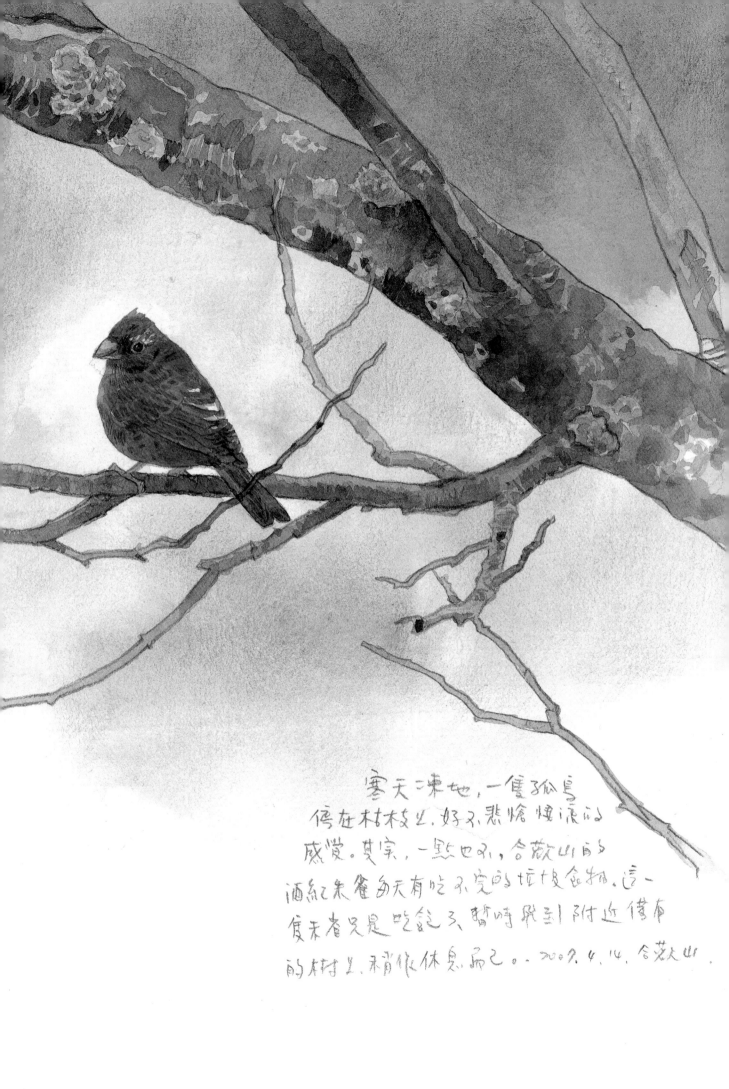

寒天凍地，一隻孤鳥
停在枯枝上，好不悲愴悽涼的
感覺。其實，一點也不，合歡山的
酒紅朱雀冬天有吃不完的垃圾食物，這一
隻未者只是 吃飽了，暫時飛到附近僅有
的樹上，稍作休息而己。。2000.4.14.合歡山．

目錄 CONTENTS

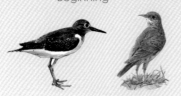

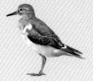
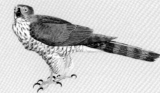

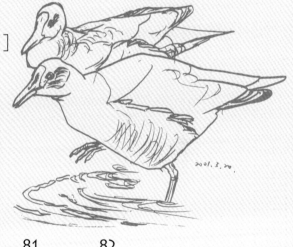

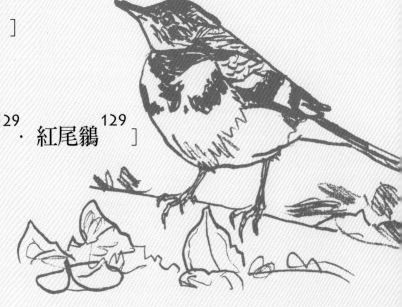

前言 Foreword

　　筆者早年曾經在教育廳兒童讀物編輯小組擔任美術編輯的工作。在編輯作業的過程中，常常可以接觸到各式各樣繪製精美的各種插圖和圖鑑繪畫。除了驚訝這些圖像的精緻美觀以外，更佩服從事這些精密繪畫的畫家，或多或少都具有求精求實的科學精神，他們不僅傳達美感而已，更將知識藉著一筆一畫帶進作品裡。從那時候開始，我注意到了「生態藝術」。心想或許可以在油畫、水彩畫……的「主流繪畫」之外，找到一個可以揮灑繪畫的空間。

　　由於編輯工作的關係，讓我比較擅長於繪製插畫。或許有人認為，插畫也是一種富於創作的藝術；可是長年的插畫經驗，我覺得「插畫」對我而言，只是一種「心不甘，情不願」，為人作嫁的工作。創意、造形、設色，處處要仰人鼻息；場景、情境、構圖，更要投人所好，最終還得接受出版銷售量的考驗。我在插畫「創作」的過程中，實在找不到那種嘔心瀝血、淋漓盡致的快感。終於在悠悠的半生之年，想起了躍然紙上，栩栩如生的「生態繪畫」藝術。

　　除了工作之外，我還喜歡野外生活，特別也偏愛野鳥觀察。為了觀察野鳥必須要走到戶外，走進荒野，當然免不了接觸花、草、蟲、魚和飛禽、走獸，以及自然天候、地理環境。對於造物之奧妙，自然之純美，常常想要以圖像的方式加以保存。剛開始嚐試以精密方式描寫野鳥，卻常常難以著手。因為標本取得困難，又不能取材別人的攝影作品，自己也沒有實際的田野經驗。畫出來四不像的鳥兒，連自己看了都覺得好笑。當時深深體會身體力行的重要，想要認識自然環境，更要從自己身邊開始。於是養成了將野外發生的大小事情，記錄在隨身筆記本裡。或是簡單的以速寫方式描繪過程和形態。這些看似不成篇章的片段記錄，積少成多以後，就成了野外觀察最直接的依據。不但見微知著，擁有豐富的數據和經驗，還可以建立自己獨特的生態意識。

　　在學習野鳥生態畫的過程中。有過不少學習臨摹的對像。其中以詹姆士．芬威克．蘭斯登（J.Fenwick Lansdowne）的作品最令我激賞。曾經躬逢其盛參觀蘭斯登在台灣展出鳥類繪畫的原作。大師常年與野鳥接觸，用纖毫畢露描寫和無以復加的筆觸效果，幾近完美的呈現野鳥生態繪畫。他習畫與創作歷程，更頗具勵志和讓我們仿效的榜樣。

　　本書挑選的數十張野鳥生態繪畫作品，並將草圖、速寫，以及末完成的、失敗的作品一併陳列編輯，原因無非是要讓大家瞭解一些必要的繪畫過程。其中也有些因為版面配置的原因，必須使用電腦合成的方式加以調整修改。仔細檢視每一幅作品，幾乎都有未完成的痕跡。原因無他：如果我們以堅持重現原貌的態度來審視藝術，那麼生態繪畫作品終將永無完成的一日。這也是畫者精益求精、持續繪畫的原動力。我常常以下一次、下一張會更好來期許自己，並和大家共勉。

劉伯樂

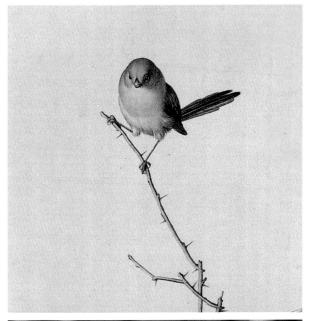

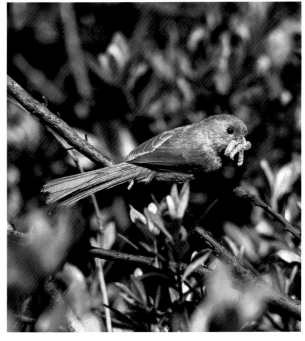

古代繪畫中工筆花鳥畫法，雖然可以精細描寫野鳥的各個部位，同時也具備了繪畫藝術上的精、氣、神、韻。由於畫者本身作畫的出發點並不存在科學的意義，所以這樣的花鳥畫也只能當作唯美的藝術欣賞作品。
畫中的粉紅鸚嘴、白頭翁和斑頸鳩，和真實的攝影對照，外型上並沒有多大的差異。縱然花鳥畫的畫者觀察入微，卻僅僅著眼於形態、構圖、設色、擬神的藝術效果，比較缺乏鳥類科學上的生理特徵。

生態藝術創作

在繪畫的領域裡，有許多畫家喜歡以花鳥、翎毛、蟲魚、走獸作為畫畫的題材。其中不乏以精密描寫的方式，摹寫外觀特徵纖毫畢露，描繪表情作也真是惟妙惟肖。說這些作品是傳世無價的藝術固然當之無愧，若用來當作科學的解說教材，卻往往有所不足。

舉例來說，清朝來華西洋教士畫家郎世寧，精於工筆繪畫，他將西方實事求是的科學精神帶進了中國宮廷繪畫裡。郎世寧描繪一隻家燕，寫意至善，擬形也真，畫境又美，可惜少了科學上的觀察和根據。我們不能從這張畫技上已經無懈可擊的作品裡，獲得燕科野鳥辨識的特徵，也就不足以採用他的作品當作科學圖鑑了。

藝術和科學當然是有分際的，我們不能要求藝術家都要具備科學的概念，成為科學圖鑑畫家，何況科學思想也不是藝術創作的目的。可是我們反向思考，如果能夠從科學的角度著手繪圖，最後也達到藝術的目的，兩者並不悖逆還可以兼容並蓄，有什麼不可以呢？於是用藝術的手法表現自然生態知識；用生動的圖像描寫科學原理的「生態藝術」應運而生。

「生態藝術」的作法和目的與「非生態藝術」有些不同。可是在藝術價值上，「生態畫」不能加分；「非生態畫」也不會減分。我們大可不必為此犯了無謂的口舌之爭。然而畫中究竟用了多少生態學理，據以安排藝術創作？追根究底似乎也只有畫者本人心知肚明。

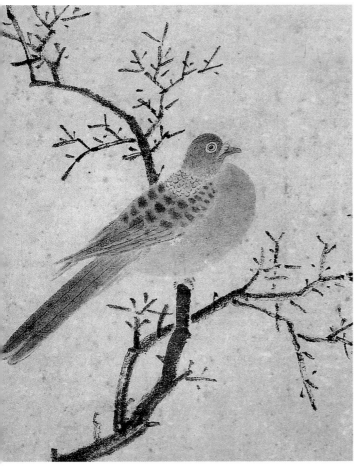

用潑墨或寫意的畫法，也可以將野鳥的外型、顏色描繪得唯妙唯肖。不過，對於細微的生態特徵，往往大而化之的簡化或忽略。

生態繪畫除了要表現「自然」的精神，同時也儘量要求能夠將物種在分類或生態上的特徵清楚呈現。生態繪畫，不但具有藝術精神，還必需擁有教學的功能。

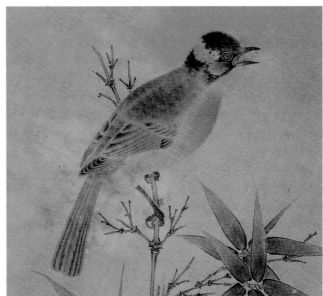

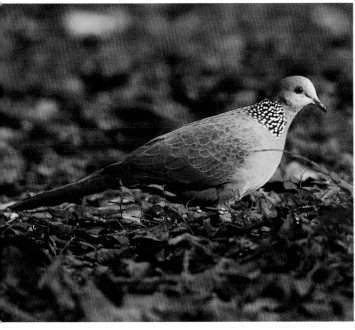

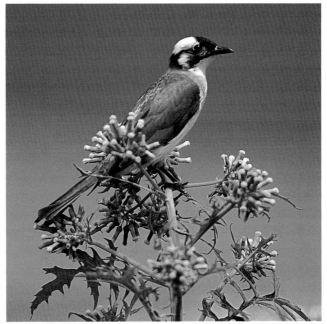

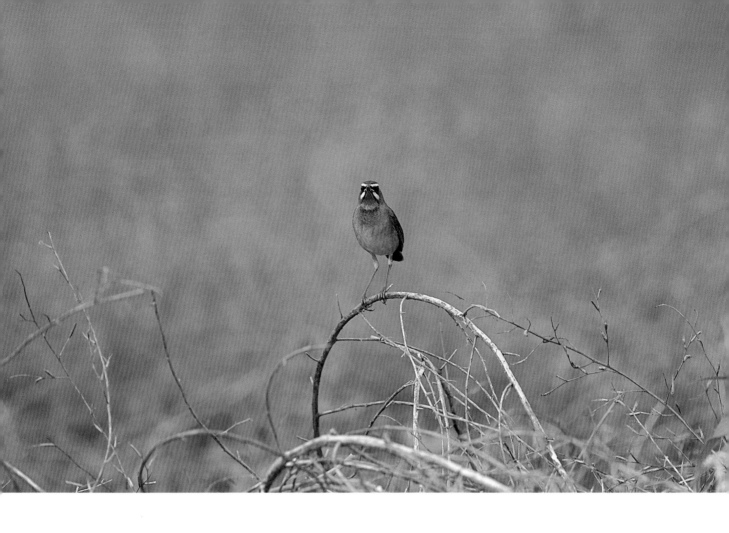

攝影雖然可以拍攝出野鳥生態上的真和美，卻很少能夠呈現生態上固有的標準形態。雖然攝影器材和技巧日新月異，但仍然存在一些攝影上的盲點，用來當作生態繪畫的摹寫似嫌不足。不過，還是可以從攝影中獲得許多形態、動態、行為，甚至一些細微的鳳毛鱗爪，供繪畫上需要的參考。（上圖）

生態攝影是將動、植物在自然環境的生態，藉著攝影的方式將影像複製保留。拍攝的結果不但可以用來詮釋藝術，也可以當作物種的科學紀錄或辨識研究存查之用。是不是生態攝影，主要還是以攝影者藝術與科學上的修為而定。至於器材是否精良？技術是否良窳？拍攝對象是否稀有？都是屬於生態攝影上的枝節末道。（下圖）

畫鳥緣起

　　筆者對於野鳥繪圖的興趣，源之於國外的動物圖鑑。日本和歐美的動物百科圖鑑繪製、印刷俱美，不但可以當作藝術品欣賞，還具有教學解說的功能。我們從圖中的鳳毛鱗爪，還可以窺視作畫者不僅僅是一個懂得規矩方圓、寫意設色的畫家，還應該是一個善於觀察、假設、歸納、實驗和結論的自然科學家。

　　剛開始從事自然生態繪畫工作，筆者是從鞘翅目昆蟲著手。畫昆蟲生態圖鑑主要是標本取得容易，不過也因為昆蟲的種類和數量實在太多，畫圖鑑真是沒完沒了，只好放棄，改畫野鳥當作生態畫的題材。當時買了昂貴的攝影器材，以為只要輕鬆拍照取得照片，野鳥則無所遁形，就可以在家裡方便作畫。

　　不料一開始就不如想像中那麼順利，因為野鳥畢竟不能圈之以方，如何才能靠近隨心所欲的讓我們拍照呢？

　　原來野鳥攝影還真是大有學問和竅門。除了光圈、快門、鏡片的機械原理之外，最重要的居然是要學習瞭解野鳥的生態和行為。不同鳥類的生態行為大異其趣，拍照的過程自然也就不同了。

　　筆者為了要繪製野鳥生態畫，必需要拍攝野鳥圖像；為了拍攝野鳥圖像，必需瞭解野鳥生態行為；為了瞭解野鳥生態行為，就必需上山下海；要上山下海就非得要學習認識台灣的氣候型態、山川文物、自然景觀。只要有鳥蹤的地方，那怕是碧落黃泉都要扛著相機來回奔波。每一幅看似簡單的生態畫，往往摻雜著汗水與田野間的語言。

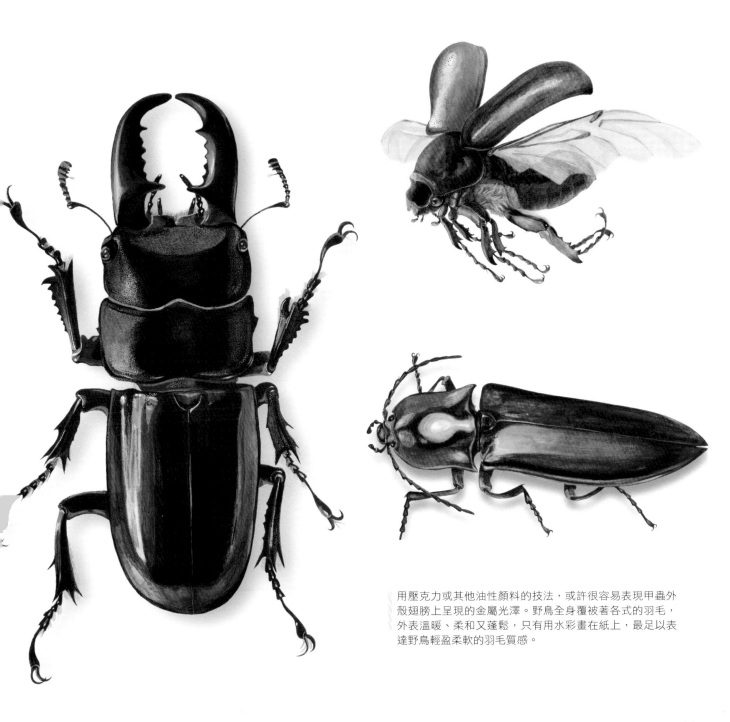

用壓克力或其他油性顏料的技法，或許很容易表現甲蟲外殼翅膀上呈現的金屬光澤。野鳥全身覆被著各式的羽毛，外表溫暖、柔和又蓬鬆，只有用水彩畫在紙上，最足以表達野鳥輕盈柔軟的羽毛質感。

11

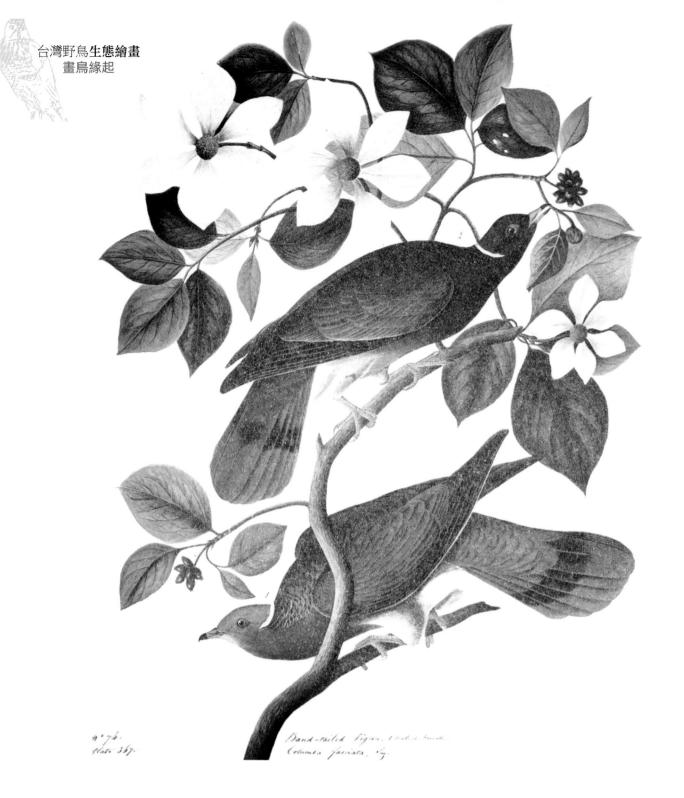

n°74.
Plate 367.

Band-tailed Pigeon, 1 Male, 2 Female
Columba fasciata, Say

　　大約在一世紀前，歐美自然探險家史溫侯、古費洛等，從台灣獲得了一些特有種鳥類標本，寄回大英博物館登錄收藏，並由「Ibis學報」的野鳥生態畫家根據標本繪成圖鑑。台灣特有種野鳥，從此在世界野鳥版圖中佔有一席之地。可惜的是，畫家本人只根據文字數據描述，和標本參考繪製野鳥圖像，雖然各部特徵都能夠面面俱到，可是畫台灣特有的「栗背林鴝」卻怎麼看都不像，原因就是缺乏實地的田野經驗，他們從來都沒有見過活生生的栗背林鴝在野外生息的樣子。美國的野鳥生態畫大師奧杜邦（John James Audubon）一生以繪圖為業，並以野鳥當作繪圖的題材。他和野鳥們生活在一起，觀察、研究甚至獵取野鳥當作繪畫的標本依據。留下了四百多幀精美生動的野鳥圖像，不但具

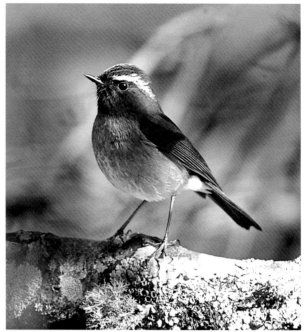

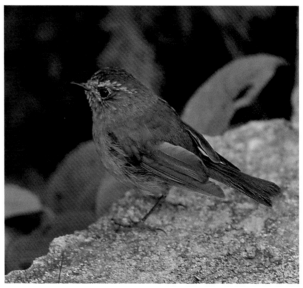

早期英國鳥類畫家G.E.拉吉（Lodge, G.E）只靠手上獲得的
野鳥標本，畫出從未見過的野鳥，難免失之於不夠「生
態」。畫中栗背林鴝的顏色和身體各部構造都能夠面面俱
到，可是和攝影的栗背林鴝比較，好像差異變大，是兩種
不同的野鳥。（上圖）

美國鳥類生態畫家奧杜邦（John James Audubon）田野經驗
豐富，從事生態藝術繪畫，更可以得心應手，作品表現更
具有科學價值和藝術的深度。（左頁圖）

有極高的藝術評價，也是北美地區自然生態史上彌
足珍貴的野鳥記錄圖像。

　　不論科學或是藝術；是邏輯還是創作，都應該
具有原鄉的在地情懷。美國自然文學家亨利‧梭羅
（Henry David Thoreau）說：「遠在加州的巨木林
對我的意義還不如我家門口的野草。」台灣的野
鳥記錄中有五百多種，以單位面積而言，算是鳥類

豐富度極高的地方。許多人知道非洲有鴕鳥、南極
有企鵝、印度有孔雀，卻不一定知道台灣有十五種
世界各地都沒有的「特有種」鳥類。更遺憾的是，
至今還沒有一本國人自行繪製出版的，可供人欣
賞、研究的野鳥圖鑑。

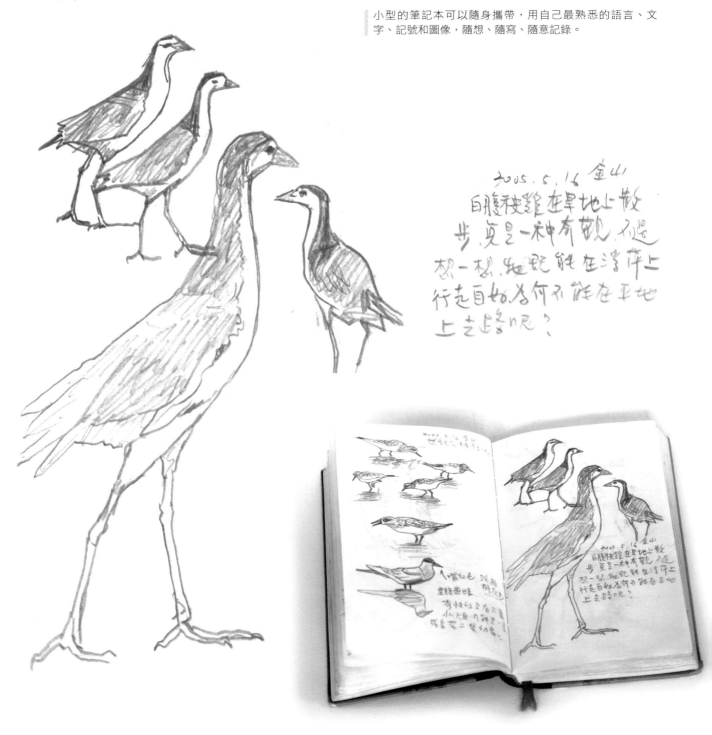

小型的筆記本可以隨身攜帶，用自己最熟悉的語言、文字、記號和圖像，隨想、隨寫、隨意記錄。

畫鳥要準備的工作

筆記

創作野鳥生態畫，最重要的莫過於認識野鳥的行為和生態。想要認識野鳥，當然得時時親近並深入觀察，望遠鏡就是現場觀察必備的利器。不過，

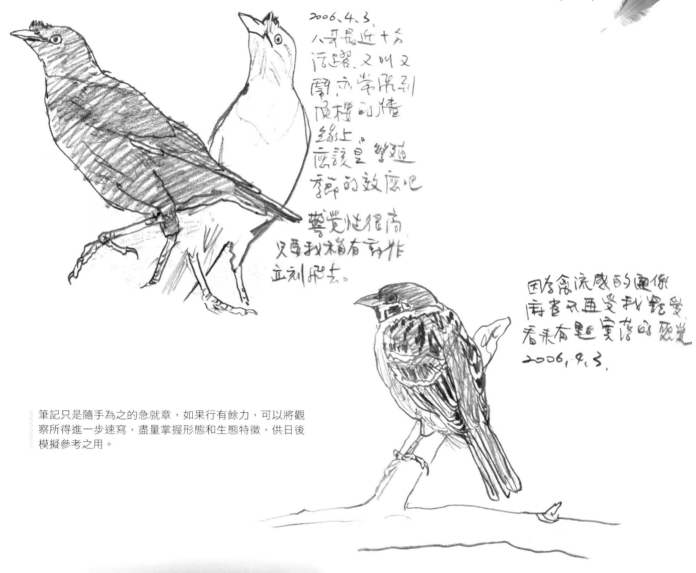

2006、4、3
八哥最近十分
活躍. 又叫又
鬧. 立常飛到
頂樓的牆
緣上。
應該是 繁殖
期的致廈吧

驚覺性很高
只要我稍有動作
立刻飛去。

因為禽流感的通像
兩者不再受我鍾愛
看未有點實落的感覺
2006, 4, 3.

筆記只是隨手為之的急就章,如果行有餘力,可以將觀察所得進一步速寫,盡量掌握形態和生態特徵,供日後模擬參考之用。

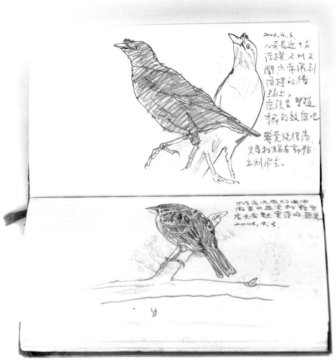

觀察野鳥是耗時又瑣碎的工作,看起來毫無頭緒,做起來又永無止盡。我的方法是將觀察所獲得的點點滴滴記錄在筆記本裡。隨身攜帶筆記本和鉛筆,只要用簡單的、易於瞭解的,甚至是只有自己看得懂的文字、圖形、記號和語彙作記錄。內容可以是實景觀察、心情聯想;可以是嚴肅的,也可以天馬行空。每次再註明日期、地點、氣候狀態……,有時候加一些簡單的定位、測量和估算。盡量包含看到的動物、植物的種類與時令的關係。這種隨機記錄的方式不會造成野外工作負擔,日久累積下來,資料縱然零亂,經過統計和歸納,就成為自然觀察寫作、繪畫最直接的數據資訊了。

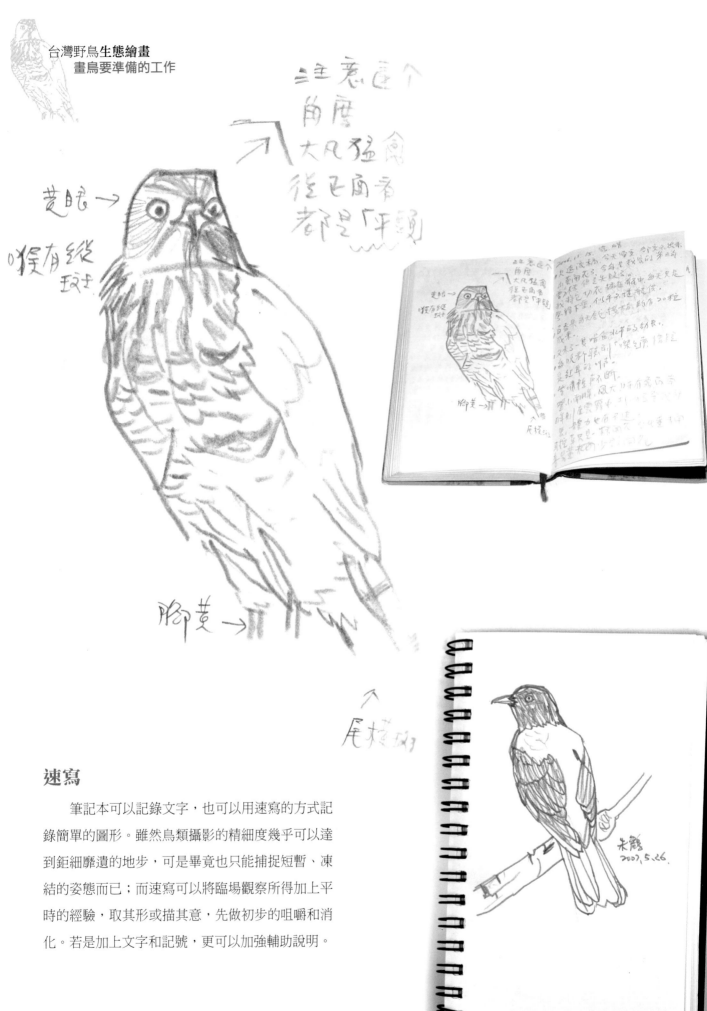

速寫

　　筆記本可以記錄文字，也可以用速寫的方式記錄簡單的圖形。雖然鳥類攝影的精細度幾乎可以達到鉅細靡遺的地步，可是畢竟也只能捕捉短暫、凍結的姿態而已；而速寫可以將臨場觀察所得加上平時的經驗，取其形或描其意，先做初步的咀嚼和消化。若是加上文字和記號，更可以加強輔助說明。

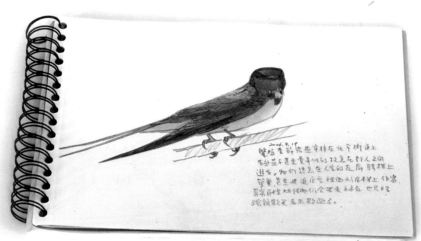

鴨科
標準翅
屈股的姿
勢

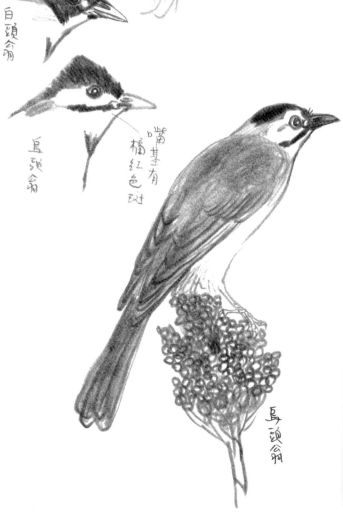

白頭翁

烏頭翁

嘴基有
橘紅色斑

筆記只是隨手為之的急就章，如果行有餘力，可以將
觀察所得進一步速寫，盡量掌握形態和生態特徵，供
日後模擬參考之用。

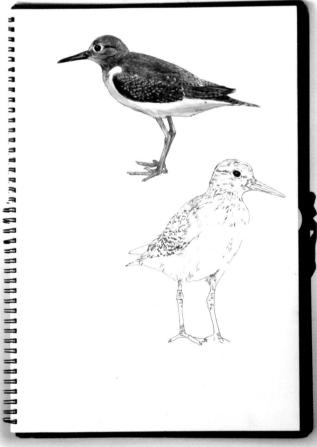

烏頭公翁

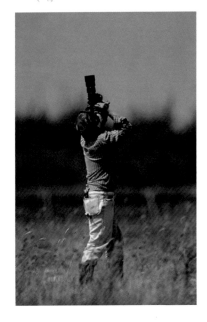

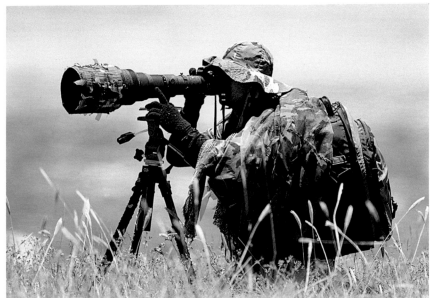

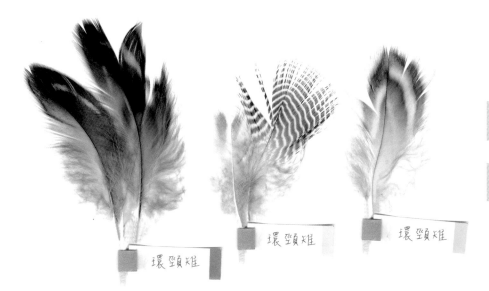

環頸雉

環頸雉

環頸雉

野鳥攝影作品雖然只能夠當作輔助繪圖的參考資料，不過攝影的過程卻是學習認識野鳥和環境最好的入門課程。（上四圖）

野外遇到的蛛絲馬跡，以及撿到的鳳毛鱗爪都可以成為野鳥繪圖最直接的參考資料。從收集的羽毛，我們可以看到鳥類羽毛的顏色、斑紋和不同的結構、型態。（下圖和右頁圖）

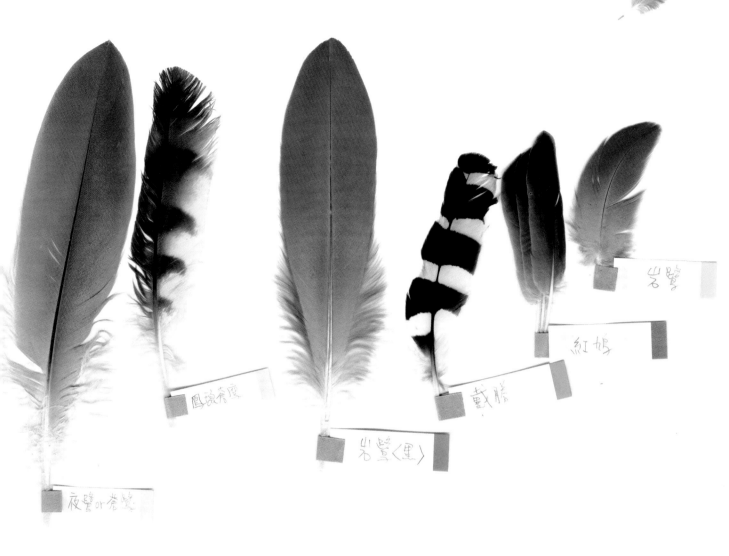

攝影

　　精密的光學器材所衍生的攝影技巧，已經到了無所不能的地步了。超長鏡頭、全像攝影、顯微鏡頭和針孔攝影，可以讓野鳥的一舉一動無所遁形，提供野鳥生態畫者大量精密的圖像資料。繪者不需要捕捉野鳥，也不必去動物園裡描寫繪圖，更可以用投影或轉寫的方式描繪野鳥的外形，提供更精確的細節參考，讓繪畫工作事半功倍。不過，攝影和繪畫是截然不同的兩種藝術表現方式。如果繪圖一成不變的描繪攝影所得，那麼就失去了繪畫創作的意義了。

觀察

　　攝影雖然可以直接取得最實際的生態照片，但野鳥繪圖最重要的準備工作，還是需要平時多觀察野鳥的行為和生態。野外的蛛絲馬跡，包括野鳥的一飲一啄、植物和植被的分布、節令和氣候的轉變……，從觀察的過程中，我們可以獲得寶貴的田野知識，印證落實書本圖鑑上的理論，也可以累積自己觀察的心得，自創一家「鳥類觀察學」。

標本

生動的野鳥標本當然是最佳的繪圖參考資料，因為國內的野鳥標本大多是以「乾屍」的方式庫存收藏，不但取得不易，參考的價值也不高。反倒是自己在野外拾獲的野鳥屍體，平時冰藏在冰櫃裡，繪圖時取出參考，也可以模擬還原成活生生的姿態。

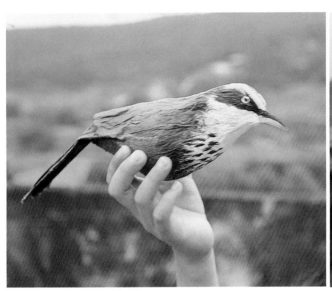
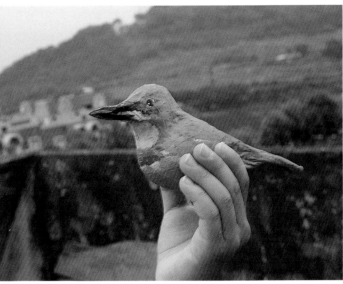

因為鳥類標本取得不易，我們可以根據野鳥的形態、大小製作假鳥。可以從各種角度模擬野鳥的姿態，更可以當作光線明暗的參考。

野外拾獲的野鳥屍體是最直接的摹寫對象。羽毛的顏色、花紋、排列方式，腳部的構造等，都可以細細檢視和比對。缺點是不容易保存。

野鳥生態繪畫

野鳥生態繪畫的特質在於能夠精密表現鳥類的形態和生理構造。鳥類全身大部分都覆蓋著羽毛，羽毛的質地蓬鬆、柔軟又有光澤。任何繪畫的方式和媒材，包括油畫、水彩畫、版畫都可以表現野鳥的形態。但是我認為只有用水彩畫法，才能夠適當的表現野鳥羽毛輕柔、綿密和溫暖的「質感」。油畫和光鮮的壓克力顏料，都具有先天上比較厚重的缺點。

不過，也有人認為，野鳥的羽毛表面有一層油脂的光澤，有的甚至閃爍著寶石或金屬的耀光，而油彩和壓克力顏料最適合用來表達這種輝度。水彩顏料的色相的確有限，調色的結果又會喪失彩度和明度。我嘗試了多次，一般的水彩畫法確實有這方面的缺點。但運用色彩學和光學的原理，很輕易的解決了這些問題。

光線是印象派繪畫的主人翁。畫家擅長於直接在畫布上調色。也就是說讓各種「原」色密集陳列在畫布上，利用光線的反射作用，將各種「原色」反映在觀看者的視網膜上。

從光學原理上解釋，就是將觀看者的視網膜當作畫家的調色盤。這樣「調」出來的顏色具有較高的輝度和彩度。運用在野鳥繪畫上，我儘量不直接調出野鳥羽毛上原本呈現的顏色，而是將各種接近的「原色」用極小的筆觸並排堆疊畫在紙上，讓各種顏色反射在我們的眼睛裡，視覺上就會產生「色光」的效果。

這種色光就像是數位圖檔裡的「RGB」模式，有較高的明度和彩度。這種若有若無的色光，用來表現鳥類羽毛表面的質感，真是恰到好處。

野鳥的種類很多，為了適應不同環境的需要，而演變出各種不同的生理構造。特異的構造也是鳥類辨識的重要特徵。

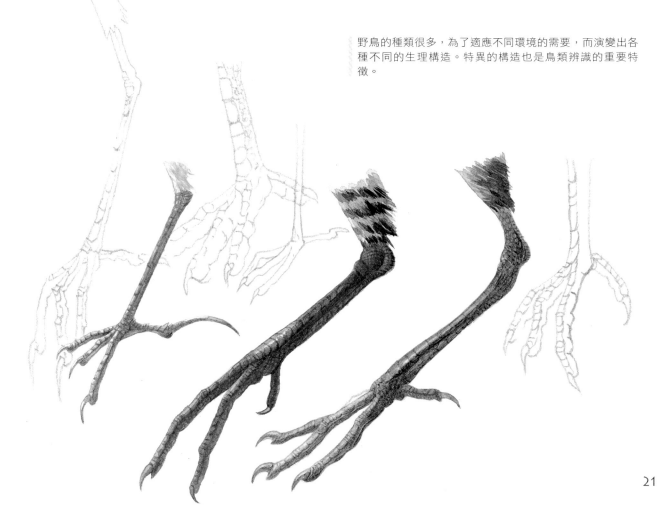

畫鳥要使用的繪畫材料

紙

　　野鳥繪圖選用的畫紙無須指定，端看個人繪畫的習慣和技法，合適就好。筆者比較喜用表面平滑、耐溼和耐塗刷的畫紙。表面粗糙的紙不容易做精密描繪，而纖維較短的紙張不耐反覆塗刷，容易起毛。較薄的紙，塗上水和顏料後容易收縮起皺，甚至不堪使用，但如在上彩之前，將薄紙過水裱背在厚紙或畫板上，等乾了再施彩上色，就可避免上述情形。

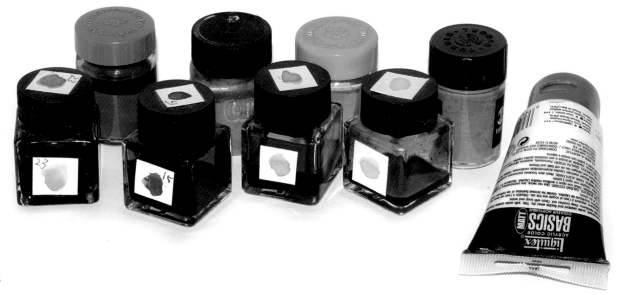

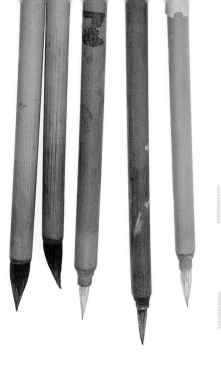

畫材林林總總，可依照個人的習慣挑選。顏料的品質雖有等級上的差異，不過還是要配合紙張及技巧的掌握。畫筆不論大小，選擇彈性好、含水量較多的毛筆為佳。（左圖）

粉彩的畫法和水彩迥異，習慣上不易混合使用。不過，粉彩可以當作最後修飾或亮光補強之用。（右圖）

筆

除了一般水彩筆之外，描繪精細部分難免要用特殊的畫筆，如：大、中、小號的白圭筆、紅豆筆或進口貂毛筆；彈性好及含水量較足的羊毫、狼毫等，也是不錯的選擇。

顏料

水彩顏料的性質一般分為透明和不透明兩種，畫法上也略有不同。我並不執著使用哪一種水彩畫法和顏料。市面上買得到的顏料，包括廣告顏料、彩色墨水甚至粉彩，都是筆者繪畫上色的材料。因為每一種顏料都有它的特性，塗抹在畫紙上會產生不同的「發色」效果，有些顏料畫在紙上，待乾了會有褪色的感覺；有些可以重疊覆蓋；有些會產生透明遮色片的效果。充分瞭解顏料的特性與紙張之間相互的關係，每一種材料都可以得心應手。世界知名的野鳥生態畫家詹姆士·芬威克·蘭斯登（J.Fenwick Lansdowne），自述他偏好使用廣告顏料，可見媒材的選擇端視個人的習慣，只要常常練習，掌握了顏料的特性善加發揮，運用之妙存乎於心，任何材料都是可用的。

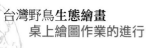
桌上繪圖作業的進行

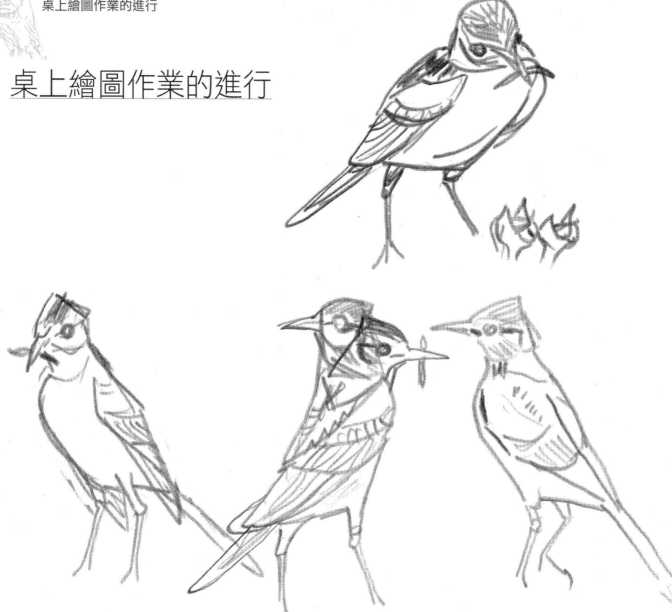

擬想草圖

　　蒐集野鳥的各種生態資料圖片，加上自己野外觀察的心得，就可進行繪製草圖。草圖除了要考慮一幅畫的構成之外，還要加上「生態畫」的一些必要條件，如野鳥分類上的特徵、棲息的環境，甚至常見的習慣動作……。先用鉛筆畫出預想的輪廓，再慢慢加進想要表達的各部位特徵，修改成適當的姿勢。有時筆者也用圖片剪貼或電腦拼貼修改，將野鳥各種可能的姿態和行為捕捉出來。

在沒有辦法近距離觀察寫生的情形下，儘可能收集可資參考的各種資料，包括攝影、速寫和野鳥圖鑑。先有了預想的構圖，依照構圖所需要的元件繪製草圖。選擇滿意的草圖之後，必需先設法將野鳥身上各部位，依照動態和透視原理「合理化」。

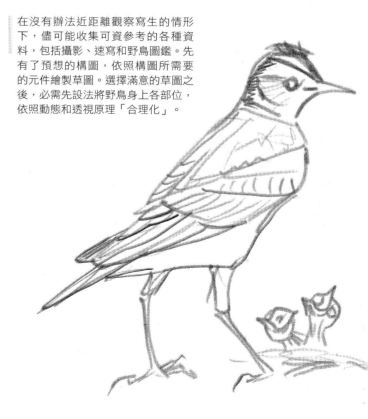

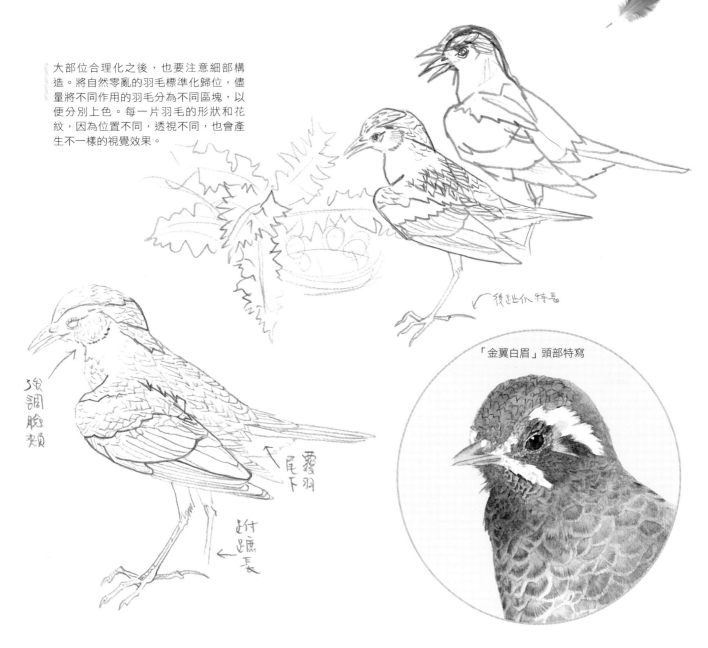

大部位合理化之後，也要注意細部構造。將自然零亂的羽毛標準化歸位，儘量將不同作用的羽毛分為不同區塊，以便分別上色。每一片羽毛的形狀和花紋，因為位置不同，透視不同，也會產生不一樣的視覺效果。

「金翼白眉」頭部特寫

還原至標準姿態

　　一般認為，野鳥生態繪畫若是能夠以真實的野鳥，或是生態攝影照片當作繪圖參考的依據，只要照著畫有什麼困難呢？其實最困難的就是：如何將自然生活中「活生生」的野鳥形態，還原為「標準」的形態。生活在自然環境中生動的野鳥實體，難免會有羽毛凌亂、破損、污跡的外貌，雖然這些自然因素會使得野鳥看起來更真實而生動，卻往往是繪製生態畫的最大困擾。

　　畫完草圖之後的工作，就是要在不影響大局之下，將這些生動自然的因素一一修改還原成標準型態。使每一片羽毛、每一個生理特徵都能夠在畫筆下，依照自然生序排列呈現。以「金翼白眉」頭部特寫為例：標準化的結果，不但要畫出形態、特徵、神韻和質感，還要表現出每一絲羽毛在臉部位置上的排列方式、結構和顏色變化。

　　標準化的做法有些悖離自然和真實的原則，但生態畫同時具備了藝術性和科學性，這之間的矛盾也是畫者需要斟酌和拿捏的。

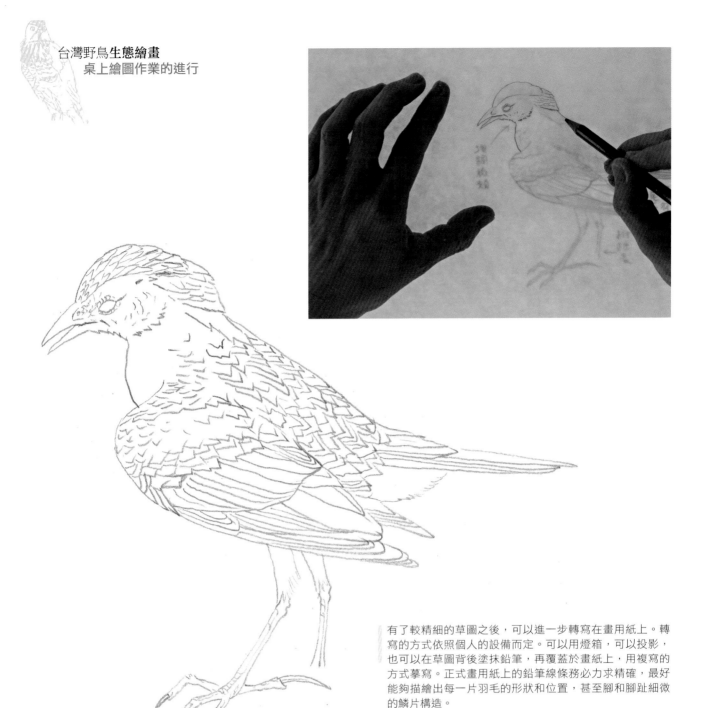

有了較精細的草圖之後，可以進一步轉寫在畫用紙上。轉寫的方式依照個人的設備而定。可以用燈箱，可以投影，也可以在草圖背後塗抹鉛筆，再覆蓋於畫紙上，用複寫的方式摹寫。正式畫用紙上的鉛筆線條務必力求精確，最好能夠描繪出每一片羽毛的形狀和位置，甚至腳和腳趾細微的鱗片構造。

複寫（轉寫）

　　將定稿後的草圖轉寫在畫紙上。我們可以徒手重新畫鉛筆稿；也可以在草圖背面塗上鉛筆色，再將草圖上的線條「印」在畫紙上；也可以利用燈箱或玻璃窗透明映寫；更可以用幻燈機或投影機摹寫。目的都是為了方便在畫紙上仔細的畫出我們需要的線條、輪廓和記號。

分區塊上色

　　野鳥身上覆蓋著羽毛，仔細看每個部位的羽毛都有不同的形狀和排列方式，形成小部的區塊。上色的時候，剛好可以按照每一個區塊逐一上色，才不致顧此失彼。筆者上顏色的原則是：由遠而近、先淡漸濃、最後營造明暗的光影效果。最亮的部位盡量留白，若有不足，再補上白色顏料或施以粉彩，增加光亮。

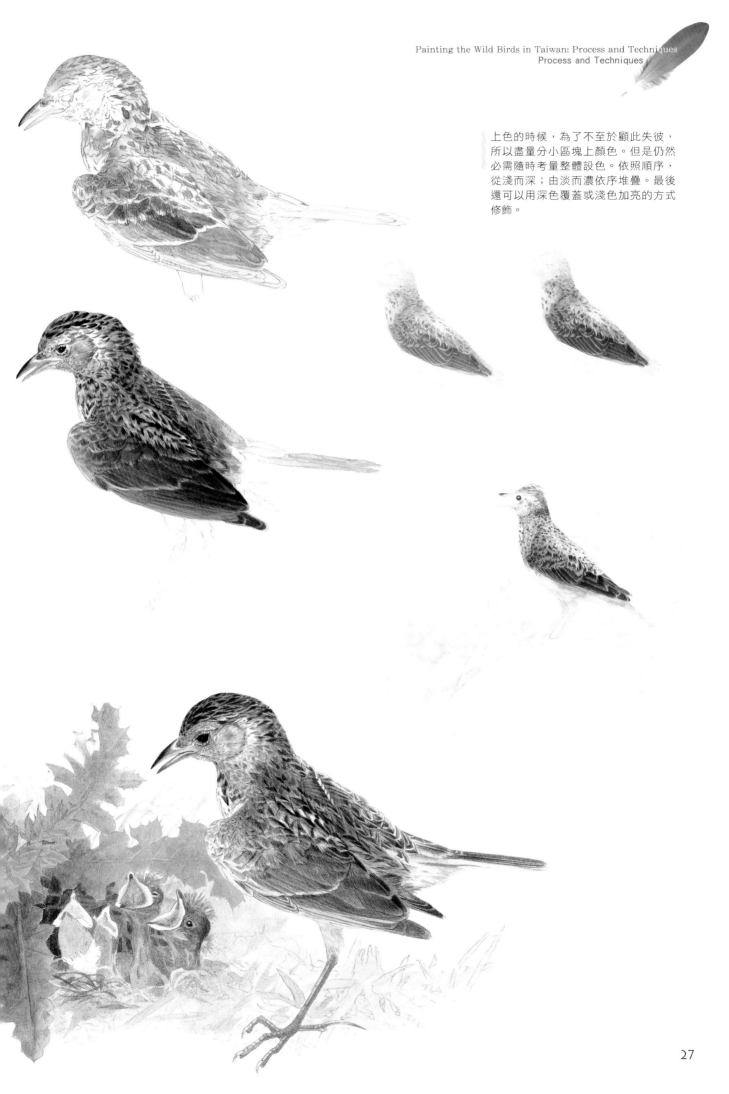

上色的時候，為了不至於顧此失彼，
所以盡量分小區塊上顏色。但是仍然
必需隨時考量整體設色。依照順序，
從淺而深；由淡而濃依序堆疊。最後
還可以用深色覆蓋或淺色加亮的方式
修飾。

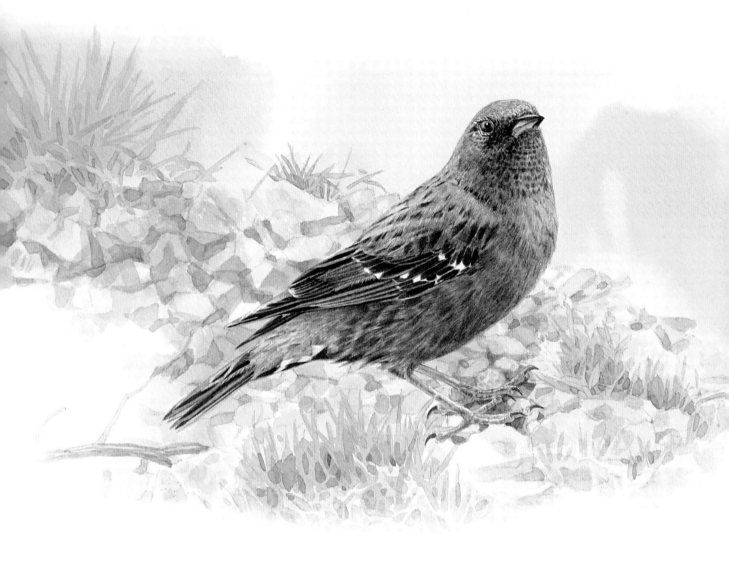

高山野鳥

岩鷚科 [岩鷚]

　　岩鷚是台灣特有亞種的鳥類，常在高山的碎石坡上活動。身上羽毛具有環境保護色，舉止斯文，聲音柔細，粗心的登山者常常視而不見。

　　岩鷚羽毛顏色和結構並不複雜，但是翅膀上飛羽顏色的變化，從中央羽軸的黑色、深咖啡、橙色，漸變到末端的白斑點，加上明暗、立體的光影變化，讓繪圖者幾度想要放棄，也確實浪費了不少筆墨、紙張。值得注意的是，這種鳥類的尾上、尾下覆羽特別發達，幾乎覆蓋住了尾巴的半截，而且黑色的尾下覆羽末端還有白色斑紋。繁殖季節時常倆倆相隨，雌雄無法分辨，看不出有什麼特別的性徵。

岩鷚尾上、尾下覆羽包覆得相當
完整又密實,尾下覆羽還有黑白
相間的羽毛,也算是特徵之一。

岩鷚的個性溫柔,多半在高山
碎石坡地上活動,幾乎沒有見
過牠們飛上枝頭跳躍。平時埋
首在石礫堆裡尋找食物,偶爾
抬頭觀望四周。不會引吭高
歌,也不喧譁吵鬧。

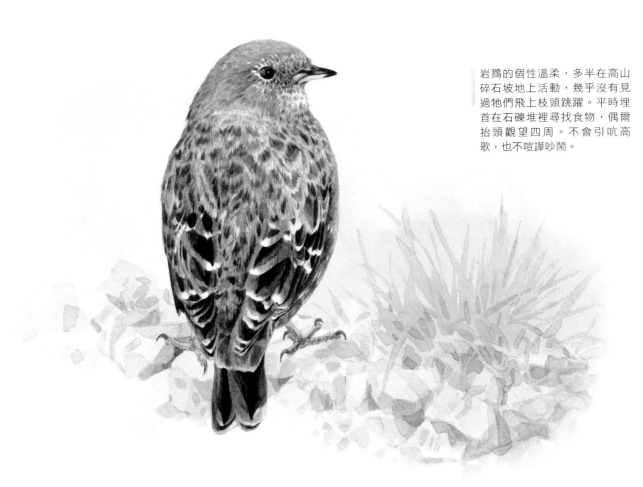

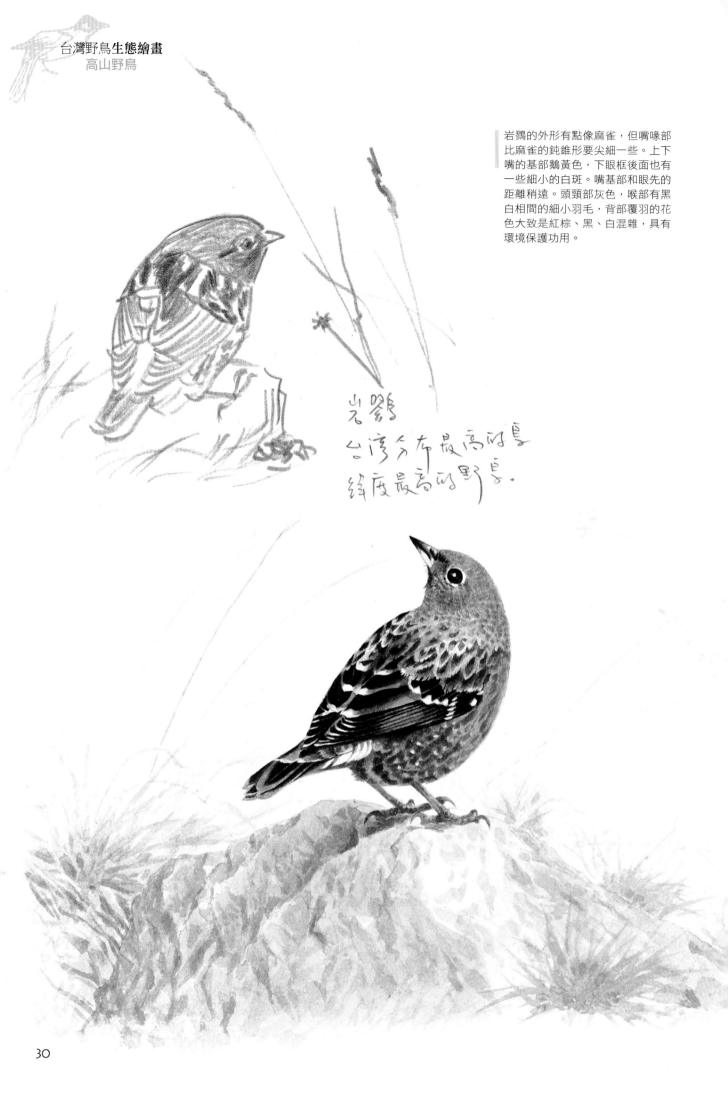

岩鷚的外形有點像麻雀，但嘴喙部比麻雀的鈍錐形要尖細一些。上下嘴的基部鵝黃色，下眼框後面也有一些細小的白斑。嘴基部和眼先的距離稍遠。頭頸部灰色，喉部有黑白相間的細小羽毛，背部覆羽的花色大致是紅棕、黑、白混雜，具有環境保護功用。

岩鷚
台灣分布最高的鳥
緯度最高的野鳥．

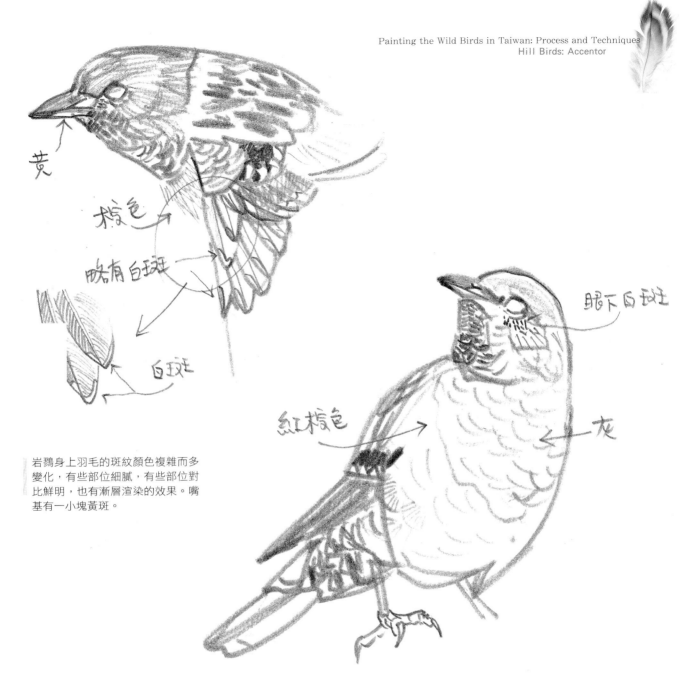

黃

橙色

略有白斑

白斑

眼下白斑

紅橙色

灰

岩鷚身上羽毛的斑紋顏色複雜而多變化，有些部位細膩，有些部位對比鮮明，也有漸層渲染的效果。嘴基有一小塊黃斑。

　　樸實、文靜，優雅、大方，既不稀有嬌貴又不譁眾取寵，我特別喜歡這樣的鳥類。在山區獨自默默地欣賞這種鳥類的優點和美德。高山地區生活條件嚴苛，岩鷚的一飲一啄看似簡單克難，卻又心滿意足；離群索居，又親和力十足。沒有孤傲的個性，也毫不猥瑣，樸拙又容光煥發。牠們不在人類的價值之下受到特別保護，因為在台灣三千多公尺的高山上，一般人自保都來不及了。

　　岩鷚活動的範圍，多半是在人跡罕至的惡劣地形裡，較易見其芳蹤的地方是合歡山的山區道路兩旁。可能是因為遊客帶來了垃圾，原本清新脫俗的野鳥，慢慢養成跟隨人潮、追逐垃圾的習慣。

　　岩鷚成為台灣特有亞種，可能是因為地理隔閡的因素，台灣和大陸地塊分離之後，部分岩鷚因為不善於長途飛行，活動地域受限在本島上，長期演化的結果，終於和原來的母種產生些微差異，有別於原來母種的演化系統，而以另一「亞種」加以區別。

　　台灣的特有種或特有亞種，也多半具有不善於飛行的特徵，像是畫眉科鳥類、雉科、五色鳥等，翅膀呈圓短型，不耐久飛也不能稍做技巧性的飛行，只能在侷限的環境下自求多福。

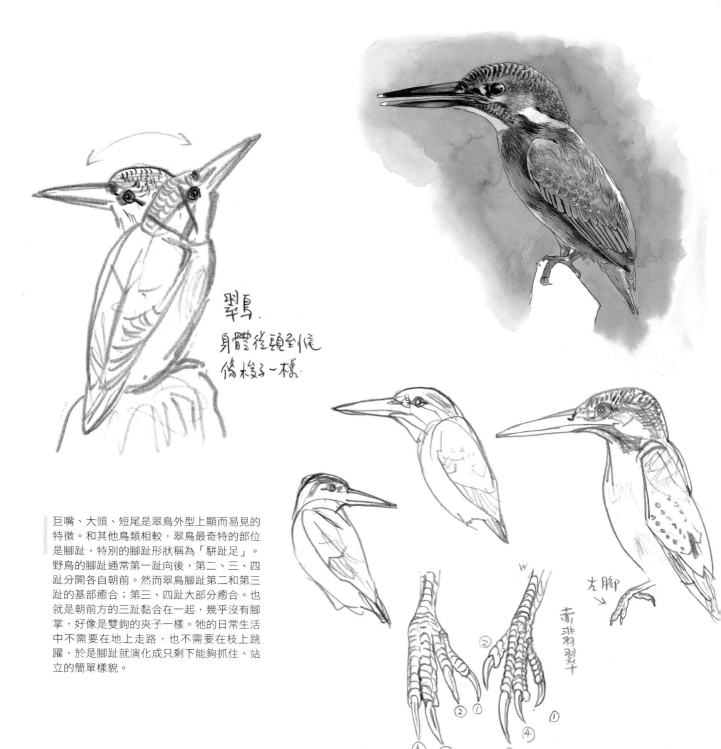

巨嘴、大頭、短尾是翠鳥外型上顯而易見的特徵。和其他鳥類相較,翠鳥最奇特的部位是腳趾,特別的腳趾形狀稱為「駢趾足」。野鳥的腳趾通常第一趾向後,第二、三、四趾分開各自朝前。然而翠鳥腳趾第二和第三趾的基部癒合;第三、四趾大部分癒合。也就是朝前方的三趾黏合在一起,幾乎沒有腳掌,好像是雙鉤的夾子一樣。牠的日常生活中不需要在地上走路,也不需要在枝上跳躍,於是腳趾就演化成只剩下能夠抓住、站立的簡單樣貌。

打魚高手

翡翠科 [翠鳥]

　　翠鳥又叫作「魚狗」或「釣魚翁」,顧名思義就是會捕魚的鳥。翠鳥先是站在水邊制高點上,發現水中游魚,立刻嘴尖朝下,像一支利茅一樣,將整個身體射進水裡,然後奮力鼓動翅膀衝出水面享受獵物。牠們捕魚的過程是生態繪畫中最精彩的姿態。仔細觀察魚狗的生態習性,發現翠鳥似乎從來不曾在地上「走路」或在樹枝上「跳躍」。原來翠鳥除了捕食、生殖、育雛之外,平時只在水域附近做簡單的直線飛行和站立。因為不需要做出太多複雜的動作,腳趾也演化成特殊的「駢趾足」,第二、三、四腳趾基部幾乎黏合在一起,使腳爪只具備單點站立的功

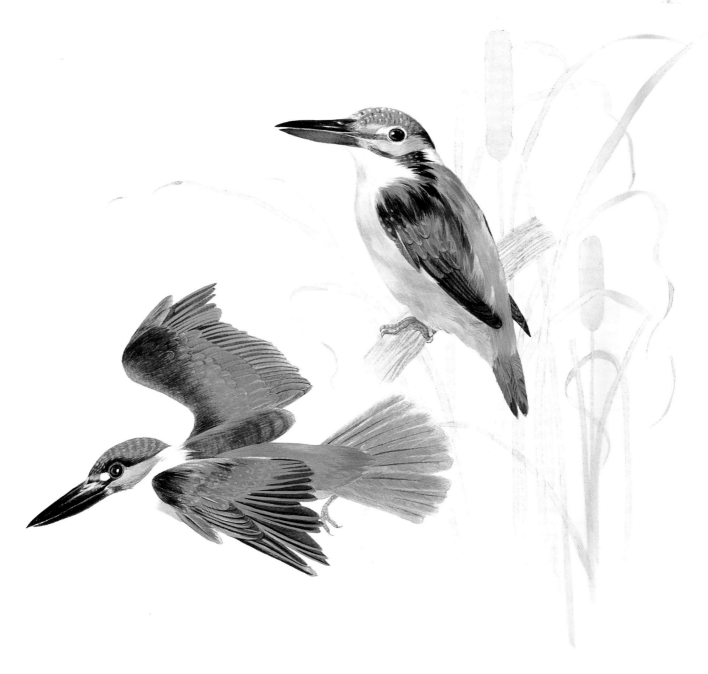

能。翠鳥的頭部和身體直接相連，看不出頸部和尾羽。玲瓏的身軀配上一只巨大的鳥喙，站在樹枝上，又不時做出像是打嗝的動作，好像是一只玩具，造形十分逗趣可愛。

　　翠鳥雌雄有別，雌鳥下嘴的基部呈紅色。繁殖季節裡，雄鳥追求雌鳥的方式是殷勤的貢獻食物。亞成鳥胸前的羽毛有一片污跡，好像頑皮小孩弄髒了頜口下的圍兜一樣。

　　台灣有四種翠鳥科家族的成員。只有翠鳥是屬於常見的留鳥。蒼翠翠、赤翠翠和黑頭翠翠都是稀有的過境鳥或迷鳥。牠們共同的特徵都是大嘴巴、駢趾足和鮮艷的羽毛顏色。其中，蒼翠翠在金門地區還算相當普遍，黑頭翠翠偶爾在河口、海岸、沼澤區出沒。二〇〇七年五月間，有赤翠翠在高雄都會公園裡現蹤，在台灣中、低海拔山區裡，也曾經發現赤翠翠的蹤跡。

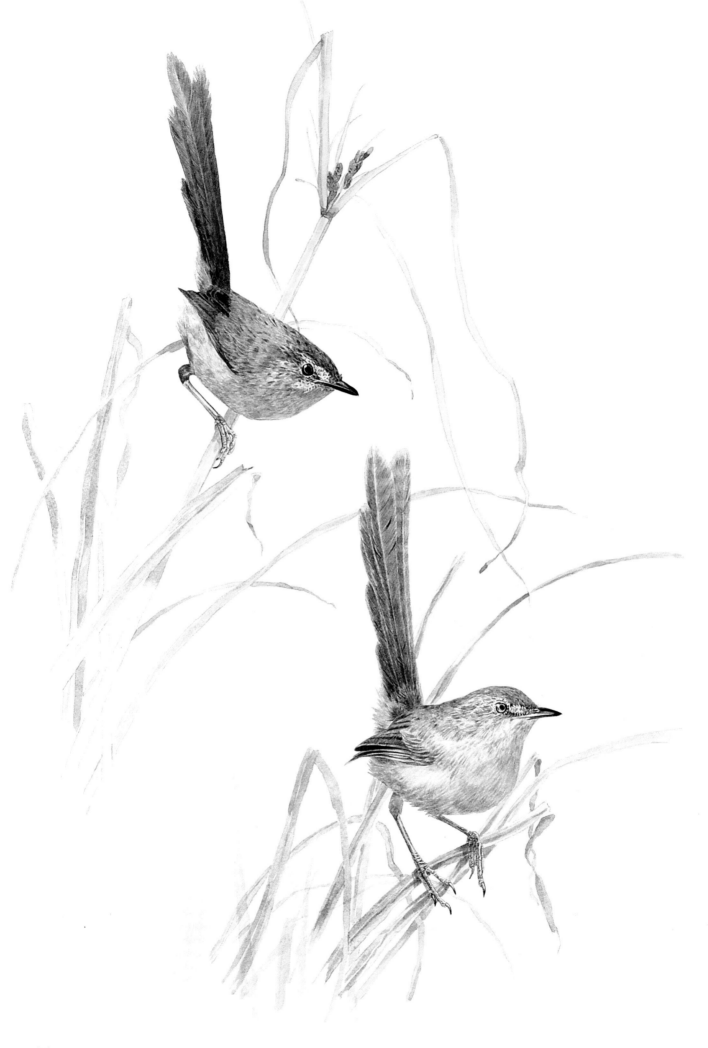

芒草叢裡的小小鳥

鶯亞科 [灰頭鷦鶯・褐頭鷦鶯・火冠戴菊鳥]

平原沼澤或是學校、住家附近，只要有一片芒草叢生的野地，就有一些體型嬌小的鳥兒，在叢草裡進進出出、跳上跳下，並且據以為家，其中以褐頭鷦鶯最為常見。鶯亞科的野鳥多半都是小型的鳥類，而且羽毛也沒有特別的顏色和花樣，沒有特殊的外表，也沒有什麼動人的聲音。看起來灰土土的，與我們朝夕相處習以為常之後，就和常見的麻雀一樣，再怎麼搔首弄姿也從來不會是賞鳥人的話題。

平地常見的鷦鶯鳥類有褐頭鷦鶯、灰頭鷦鶯、和棕扇尾鶯等，牠們多半以叢草為家，尤其喜歡在禾本科植物的芒草上結巢，巢材也大部分利用禾草的特性互相勾結編織而成。織工精巧細膩，出口大約只有人類的小姆指一般粗細，可以想像這種小鳥的身軀是多麼苗條。俗謂：「鷦鷯巢林，不過一枝」，只要有一根纖細的芒草，就是這些精靈小鳥們活動的舞台，就足夠牠們安身立命了。

鷦鶯野鳥身體輕盈，動作靈巧又有一張纖細的尖嘴。常常利用禾本科植物葉片有鋸齒邊緣，可以互相勾結的特性，當作編織鳥巢的材料。

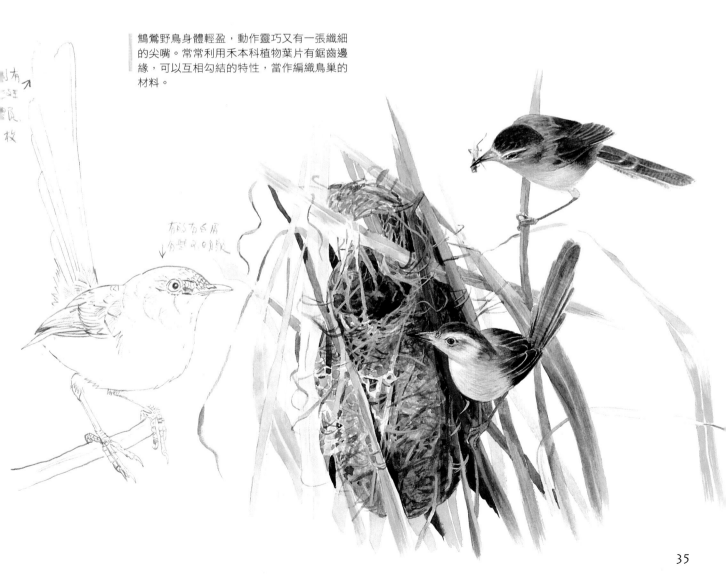

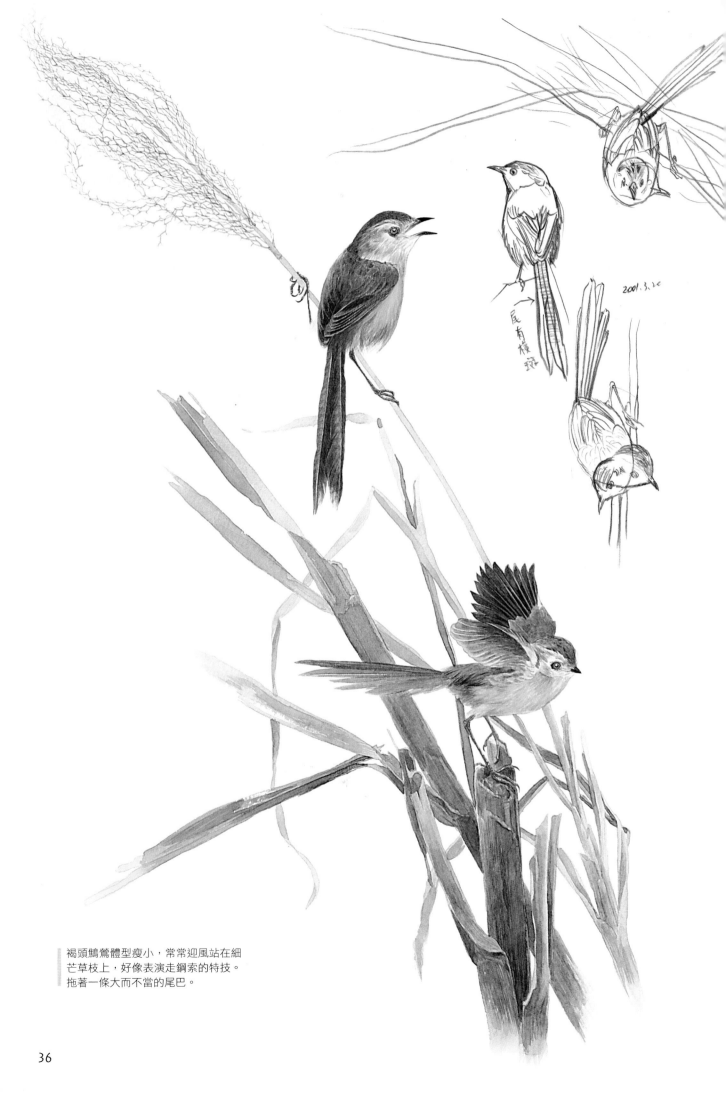

2001.3.2c

尾有橫斑

褐頭鷦鶯體型瘦小，常常迎風站在細
芒草枝上，好像表演走鋼索的特技。
拖著一條大而不當的尾巴。

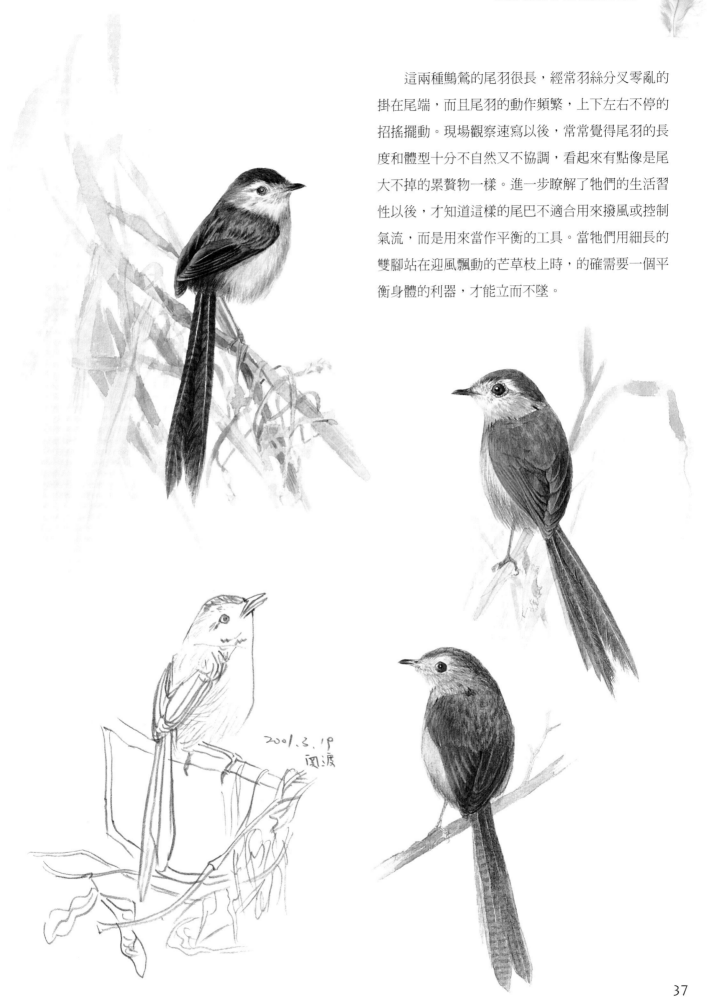

　　這兩種鷦鶯的尾羽很長，經常羽絲分叉零亂的掛在尾端，而且尾羽的動作頻繁，上下左右不停的招搖擺動。現場觀察速寫以後，常常覺得尾羽的長度和體型十分不自然又不協調，看起來有點像是尾大不掉的累贅物一樣。進一步瞭解了牠們的生活習性以後，才知道這樣的尾巴不適合用來撥風或控制氣流，而是用來當作平衡的工具。當牠們用細長的雙腳站在迎風飄動的芒草枝上時，的確需要一個平衡身體的利器，才能立而不墜。

2001.3.18
關渡

高海拔山區的冷杉林裡，火冠戴菊鳥在隱密的冷杉林底層覓食。這種頭頂上戴著火焰的美麗小鳥，動作活潑靈巧，像個好動的頑皮小孩，根本無法對焦攝影。攝影者只好用守株待兔的策略，將長鏡頭焦距對準冷杉的尖端。冷杉就像金字塔一樣，呈三角錐型的樹型，它的尖端只有一根頂芽，小鳥沿著樹枝一層一層攀緣而上，最後終於登上冷杉的頂芽。這時候，小傢伙才會突然停下來，如同登山者登頂後的稍事休息。攝影者必須把握短暫的良機，大約只有五、六秒的時間，頂著火冠的小鳥又倏地消失在附近的冷杉林裡。

火冠戴菊鳥黑色的頭頂上，摻雜一抹若隱若現的菊紅色羽毛。雄鳥頭上的橙紅色比較像火焰，雌鳥則像是頂著一片黃菊花瓣一樣。隱隱現現之間，不知是否帶有什麼情緒上的表徵？

冷杉是台灣分布最高的喬木，海拔三千公尺以上還可以成樹成林。火冠戴菊鳥雖不是台灣棲息分布最高的野鳥，可是在奇萊山屋附近的冷杉林裡曾見過牠的蹤影。

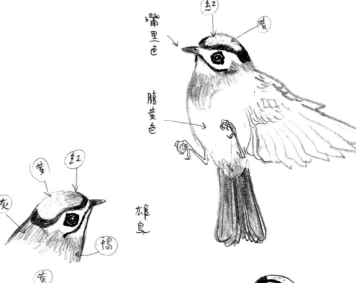

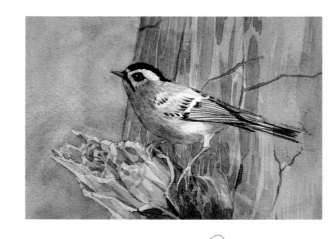

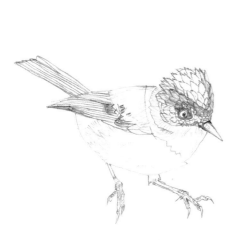

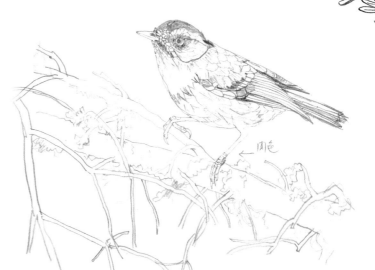

火冠戴菊鳥因為頭頂上黑色的羽毛當中，有一小撮火焰色或菊黃色而得名。可是野外觀察的時候，這個明顯的特徵常常若隱若現。

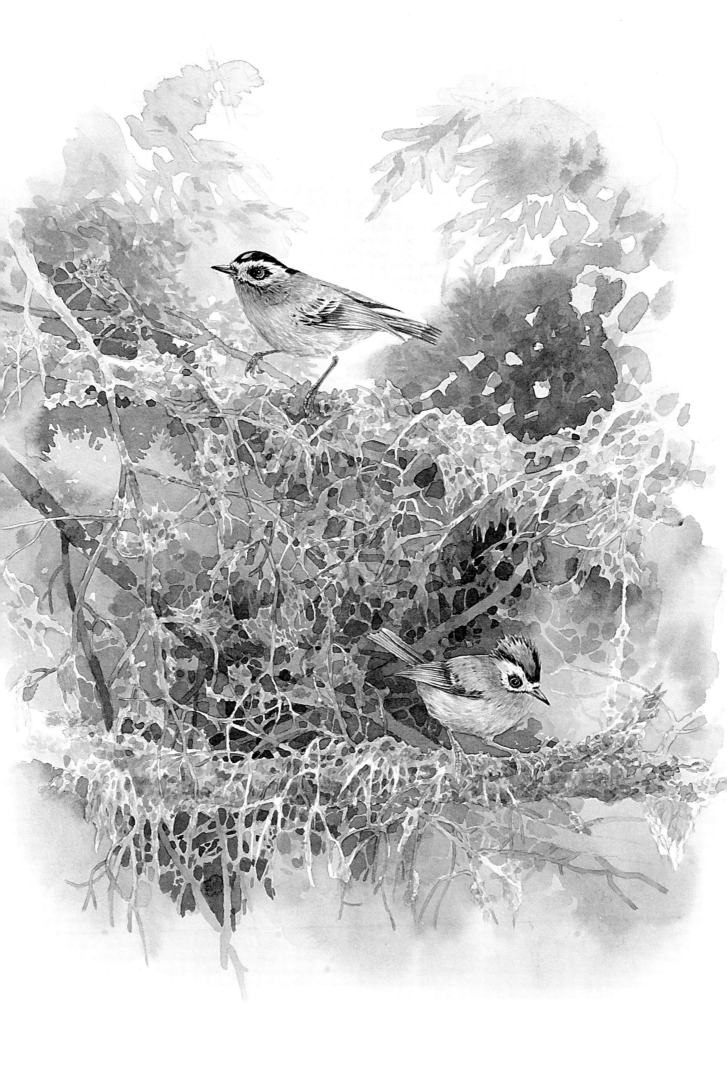

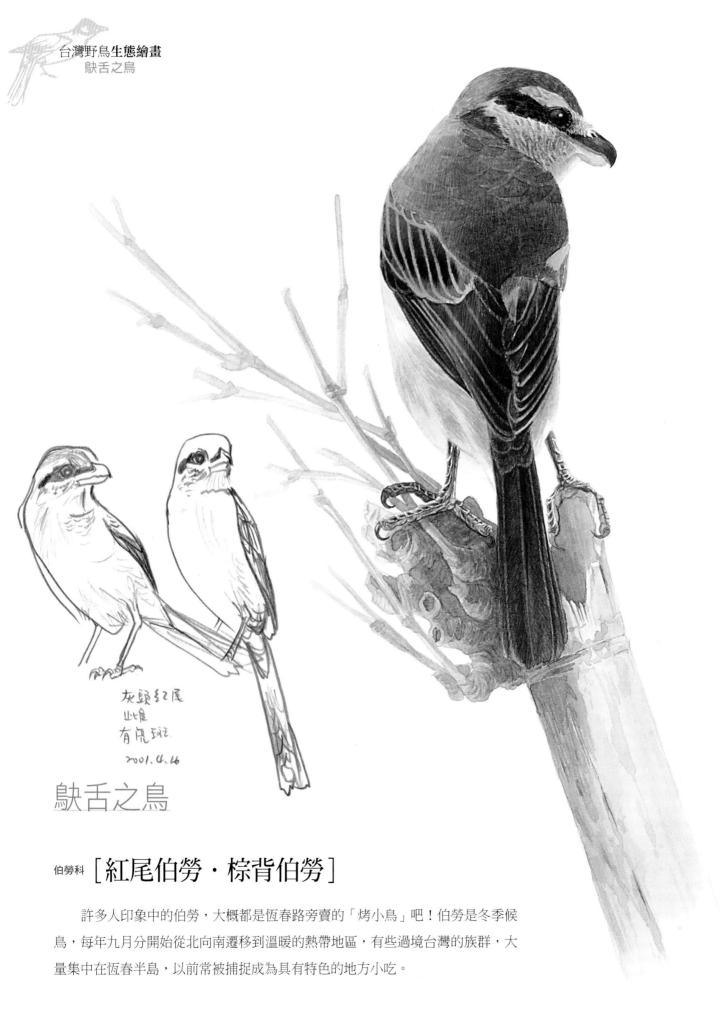

灰頭紅尾
此隻
有虎斑.

2001. 4. 16

缺舌之鳥

伯勞科 [紅尾伯勞·棕背伯勞]

　　許多人印象中的伯勞，大概都是恆春路旁賣的「烤小鳥」吧！伯勞是冬季候鳥，每年九月分開始從北向南遷移到溫暖的熱帶地區，有些過境台灣的族群，大量集中在恆春半島，以前常被捕捉成為具有特色的地方小吃。

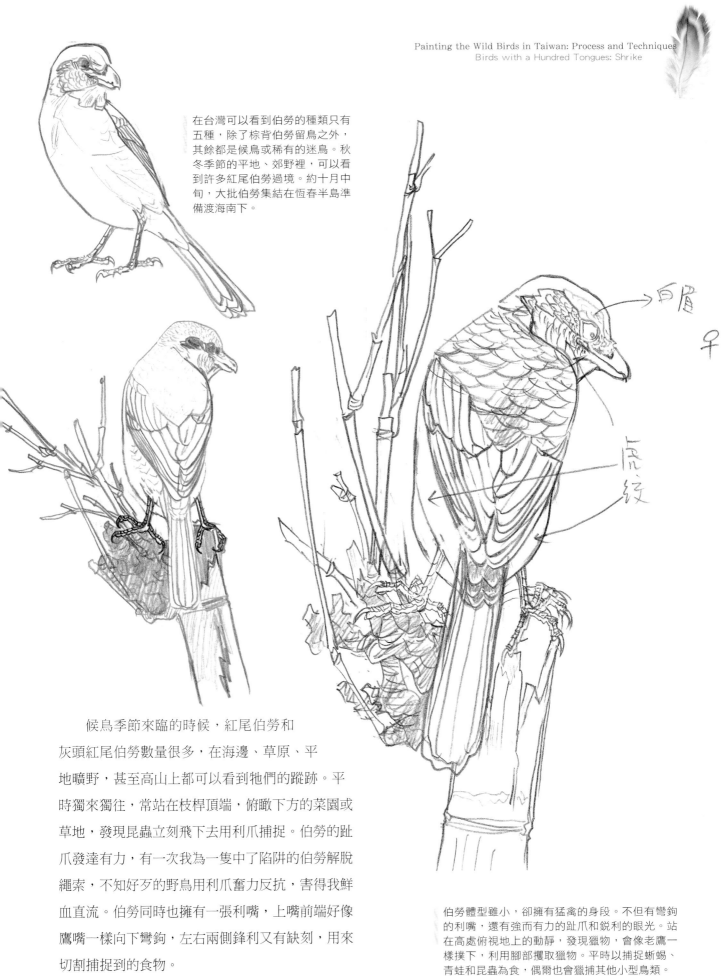

在台灣可以看到伯勞的種類只有五種，除了棕背伯勞留鳥之外，其餘都是候鳥或稀有的迷鳥。秋冬季節的平地、郊野裡，可以看到許多紅尾伯勞過境。約十月中旬，大批伯勞集結在恆春半島準備渡海南下。

→白眉

虎紋

候鳥季節來臨的時候，紅尾伯勞和灰頭紅尾伯勞數量很多，在海邊、草原、平地曠野，甚至高山上都可以看到牠們的蹤跡。平時獨來獨往，常站在枝桿頂端，俯瞰下方的菜園或草地，發現昆蟲立刻飛下去用利爪捕捉。伯勞的趾爪發達有力，有一次我為一隻中了陷阱的伯勞解脫繩索，不知好歹的野鳥用利爪奮力反抗，害得我鮮血直流。伯勞同時也擁有一張利嘴，上嘴前端好像鷹嘴一樣向下彎鉤，左右兩側鋒利又有缺刻，用來切割捕捉到的食物。

伯勞體型雖小，卻擁有猛禽的身段。不但有彎鉤的利嘴，還有強而有力的趾爪和銳利的眼光。站在高處俯視地上的動靜，發現獵物，會像老鷹一樣撲下，利用腳部攫取獵物。平時以捕捉蜥蜴、青蛙和昆蟲為食，偶爾也會獵捕其他小型鳥類。

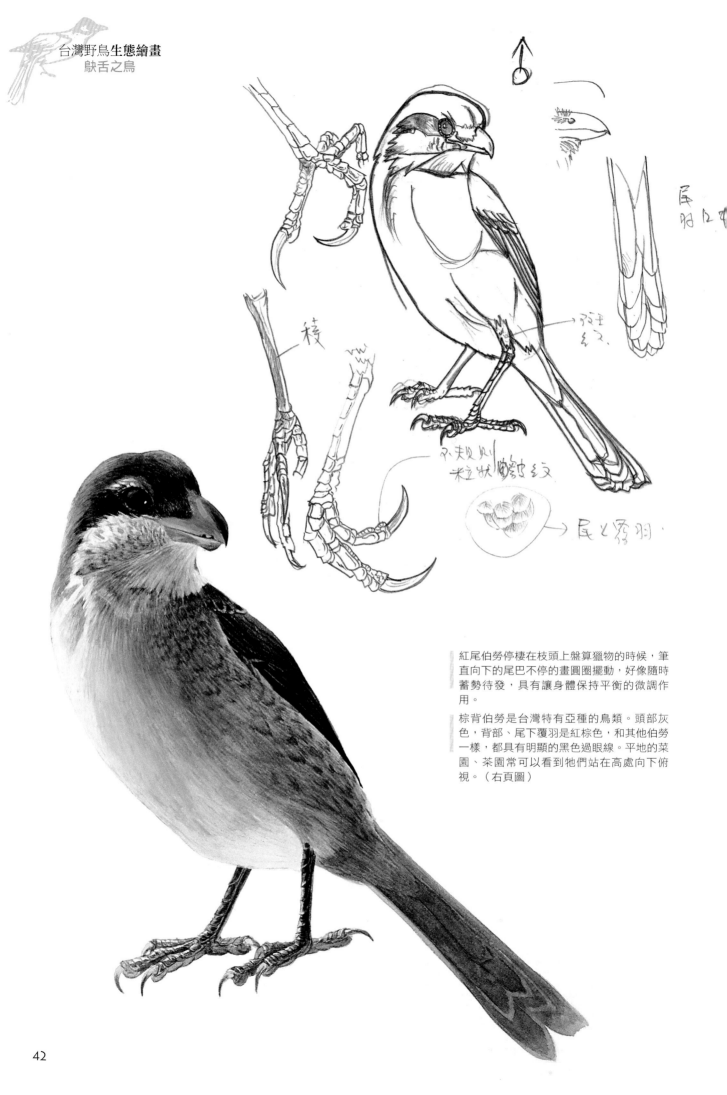

稜

不規則
粒狀鱗紋

尾上覆羽

尾與覆羽

阻紋

紅尾伯勞停棲在枝頭上盤算獵物的時候，筆
直向下的尾巴不停的畫圈圈擺動，好像隨時
蓄勢待發，具有讓身體保持平衡的微調作
用。

棕背伯勞是台灣特有亞種的鳥類。頭部灰
色，背部、尾下覆羽是紅棕色，和其他伯勞
一樣，都具有明顯的黑色過眼線。平地的菜
園、茶園常可以看到牠們站在高處向下俯
視。（右頁圖）

將伯勞列為猛禽的說法一點都不為過，有一次，筆者在金門親睹紅尾伯勞捕捉一隻小型鷦鶯，站立樹幹之上用牠隨身攜帶的利喙宰割分解；先支解頭部，掛在樹枝尖端儲藏備用，再慢慢享用其他部分，令人目瞪口呆。伯勞有儲存食物的習慣，將捕捉到又吃不完的食物掛在高處植物的尖刺上，下次再用。

由於伯勞喜歡站在空曠地附近的高枝上，以便居高臨下捕捉獵物。想要拍攝伯勞鳥的時候，往往就利用牠們的習性，在曠野或草地上將自己和攝影器材偽裝隱藏起來，鏡頭前面豎一根樹枝或竹桿。不一會兒，伯勞就會飛來停在枝桿頂端，我們就可以好整以遐的調整焦距按下快門。

棕背伯勞是台灣特有亞種的鳥類，體型比紅尾伯勞大些。平原郊野、菜園、開闊的河谷地或沼澤區都有棕背伯勞的蹤跡，算是普遍的野鳥，不過野外觀察的機會並不是很多。

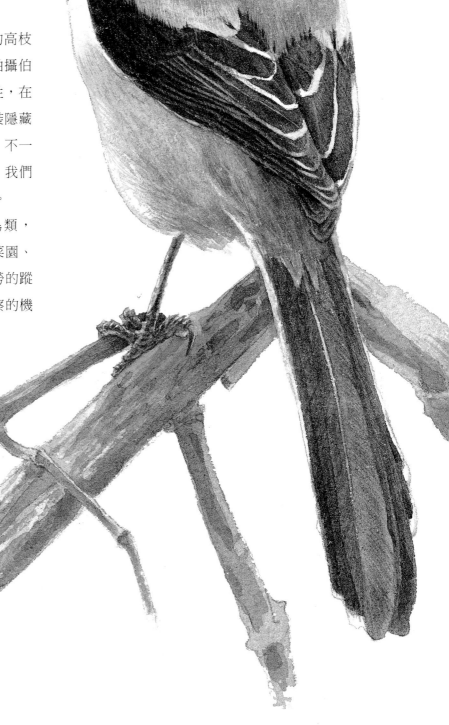

雲中歌手

百靈科 [雲雀]

夏日空曠的海邊，沙灘和卵石被太陽曬得發燙，連耐乾旱的植物都了無生氣。炎熱的空氣裡傳來一連串唧唧啾啾的鳥叫聲，雲雀選擇在這個季節裡繁殖。雲雀又叫「夏日歌手」也真是名副其實了。牠們從空地上起飛，像風箏一樣停在半空中振翅高歌，唱完了一首歌伴著尾音倏爾下降，也像是表演完畢鞠躬下台一樣。

雲雀身上的羽色和斑紋具有良好的保護作用，不論在海邊礫石的新生地或空曠的草地上活動，都不容易被人發現。只有在戀愛繁殖的季節裡，牠們才顧不得行跡敗露的危險，紛紛現形曝光。想要觀察雲雀，也只好頂著夏天驕陽，淌著如雨汗水，在沒有遮蔭的空地上，觀賞雲雀忘我的歌唱表演。

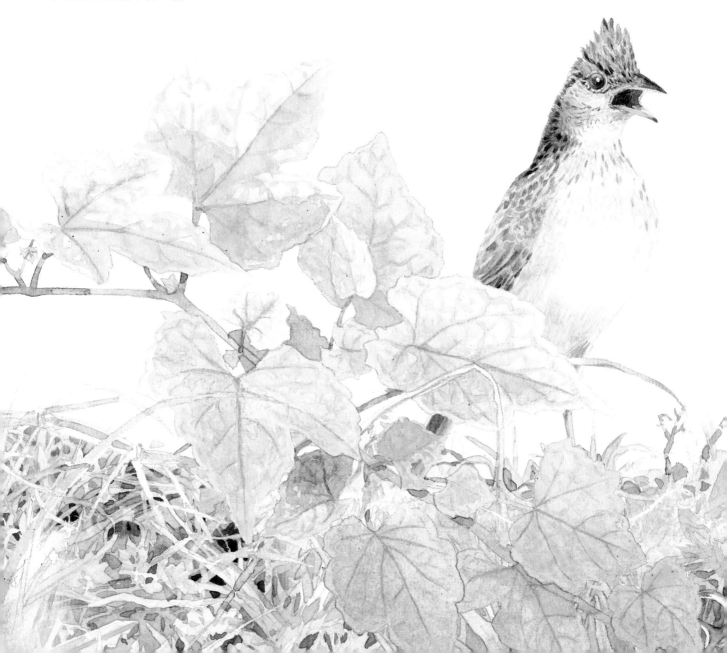

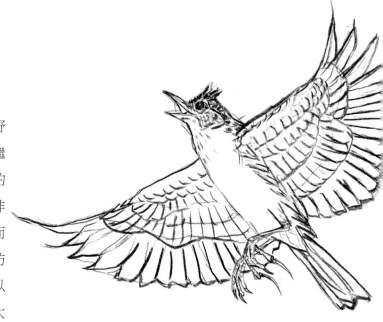

大部分築巢在地面上的都是屬於「早熟性」野鳥。雛鳥破殼孵化，立刻具有行動的能力，不再繼續滯留巢中。雲雀的窩築在空地上稍有草葉遮蔭的地面上，卻是屬於「晚熟性」的鳥類。碗狀的巢非常小巧精緻，剛孵出的雛鳥全身裸露無毛，幼嫩而無助，需要親鳥細心呵護。除了餵食之外，還要防患天敵，蛇、鼠、野狗，甚至無心的人類，都足以危害雛鳥生存。親鳥照顧雛鳥可說是無微不至，太陽炎熱的時候，張開翅膀當作遮蔭的洋傘；敵人靠近的時候，也要搭起迷彩的羽毛一動也不動；有時候還是一個出色的演員，演出「擬傷」的戲碼，以身為餌吸引敵人的注意，避開危險。

夏季荒野的草地上，常常可以看到雲雀在大太陽下飛到半空中，一面振翅一面唱歌。歌聲連續約五分鐘，然後像是洩了氣的氣球一樣候爾下降，再度隱身在草叢裡。

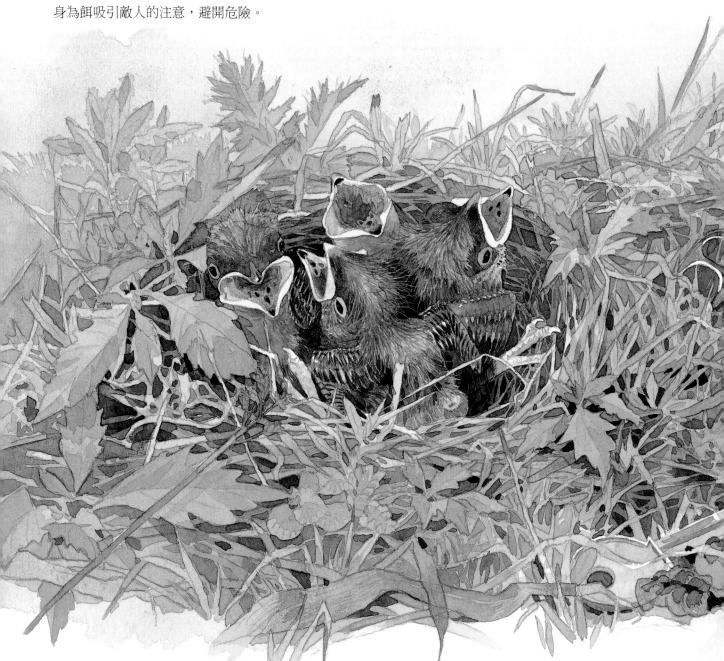

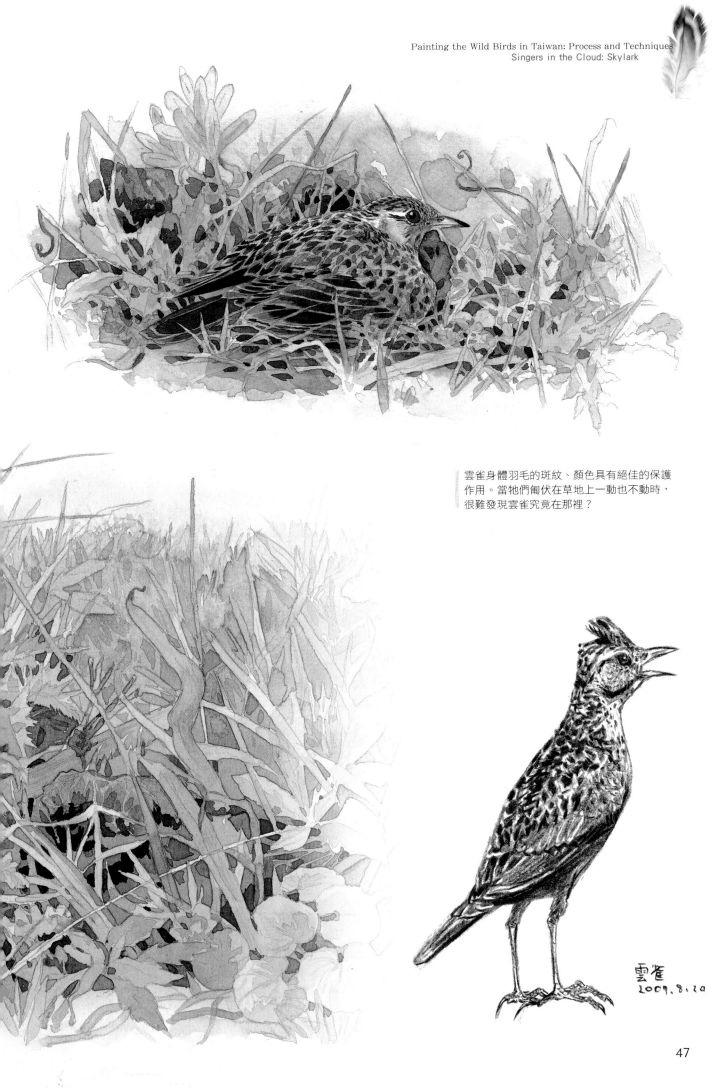

雲雀身體羽毛的斑紋、顏色具有絕佳的保護
作用。當牠們匍伏在草地上一動也不動時，
很難發現雲雀究竟在那裡？

雲雀
2009.8.20

　　雲雀育雛的時候，親鳥除了賣力捕捉小蟲餵食之外，還勤於清理小鳥的糞便。餵食以後等待小鳥排便，用嘴接住糞便遠離鳥巢丟棄，這樣的行為我們稱之為「銜糞」。甫出生的雛鳥消化系統還不夠健全，排出來的糞便往往還具有營養價值，雲雀的親鳥不願意浪費資源，育雛初期的排糞都成為親鳥的食物。

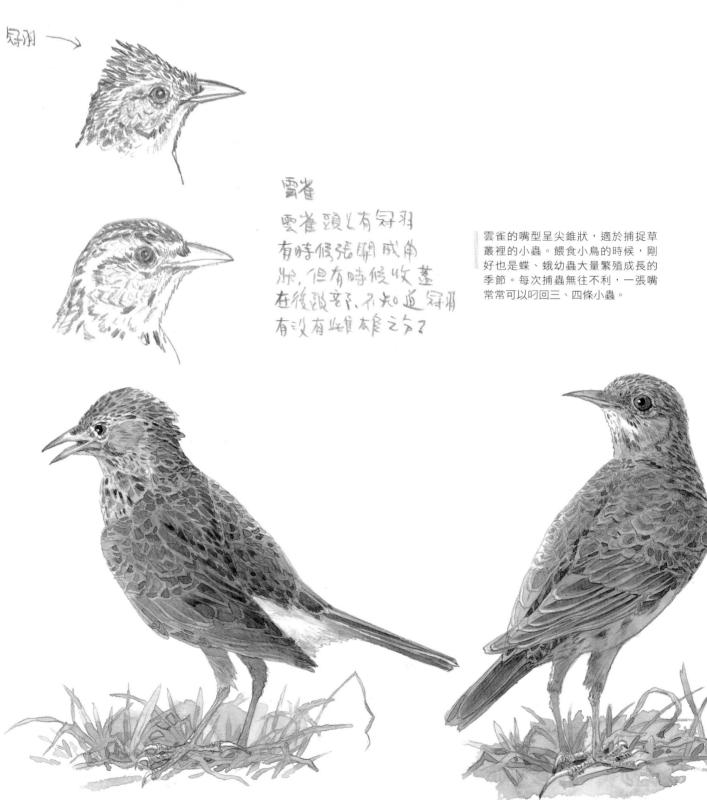

雲雀的嘴型呈尖錐狀，適於捕捉草叢裡的小蟲。餵食小鳥的時候，剛好也是蝶、蛾幼蟲大量繁殖成長的季節。每次捕蟲無往不利，一張嘴常常可以叼回三、四條小蟲。

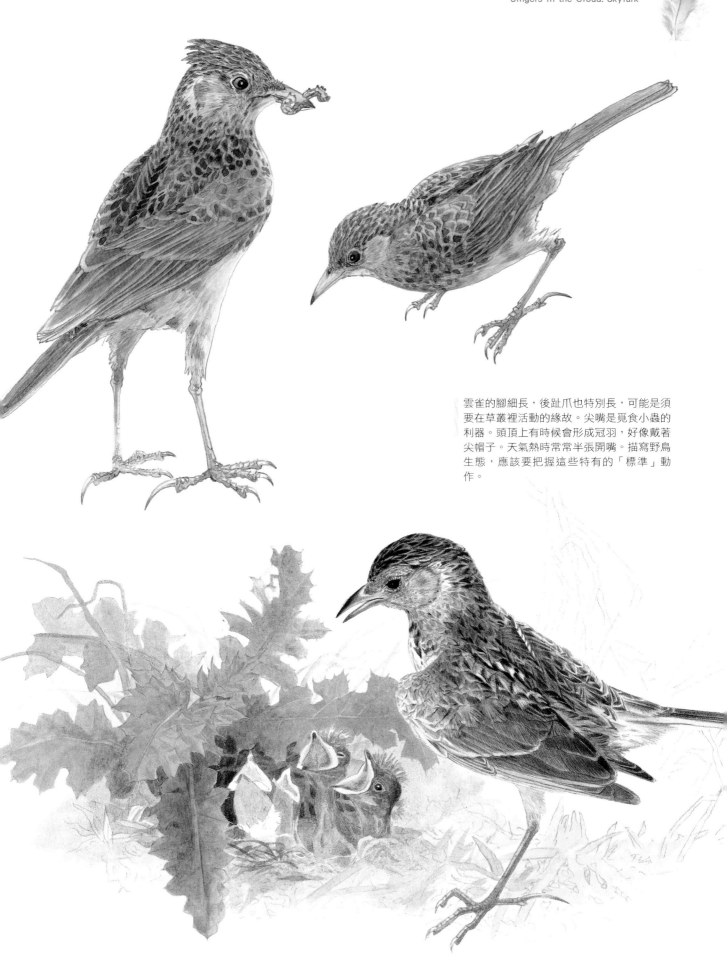

雲雀的腳細長，後趾爪也特別長，可能是須要在草叢裡活動的緣故。尖嘴是覓食小蟲的利器。頭頂上有時候會形成冠羽，好像戴著尖帽子。天氣熱時常常半張開嘴。描寫野鳥生態，應該要把握這些特有的「標準」動作。

飛則鳴，行則搖

鶺鴒科 [白鶺鴒・黃鶺鴒・
山鶺鴒・灰鶺鴒]

台灣盛夏的季節裡熱浪襲人，聽到窗外一連串「唧・唧唧」的鳥聲，心裡感到一陣清涼的快意。隨著鳥叫聲尋找，一隻黃灰色的野鳥，一面叫著一面以波浪形的飛行路線穿過公園樹林。候鳥鶺鴒來了，表示夏季已經到了尾聲，秋涼即至。

黃鶺鴒算是台灣候鳥的先鋒部隊，大約九月初就零零星星飛抵台灣，在海邊、平地，到處都有牠們的足跡。另外有一種灰鶺鴒，體型、聲音和習性都和黃鶺鴒非常相似。剛開始學著認識野鳥的時候，有經驗的鳥人總是教我們：「黃鶺鴒黃一點，灰鶺鴒比較灰」，用比較顏色的方式來區分黃鶺鴒還是灰鶺鴒。不過，這兩種鶺鴒都是以一身黃色的夏羽飛來台灣，慢慢換羽成灰色的冬羽。等待翌年春季的時候，再換上鮮黃色的繁殖羽北返，離開台灣。在野外看到一隻鶺鴒鳥，我們不知道牠換羽的程度，若以比較黃、灰的方式，很難分辨牠們的種類。何況除了這兩種鶺

白鶺鴒是留鳥。常見於鵝卵石海邊、平地或山區溪流的礫石河床上。也常在風景區停車場的柏油路面上疾走或飛行。

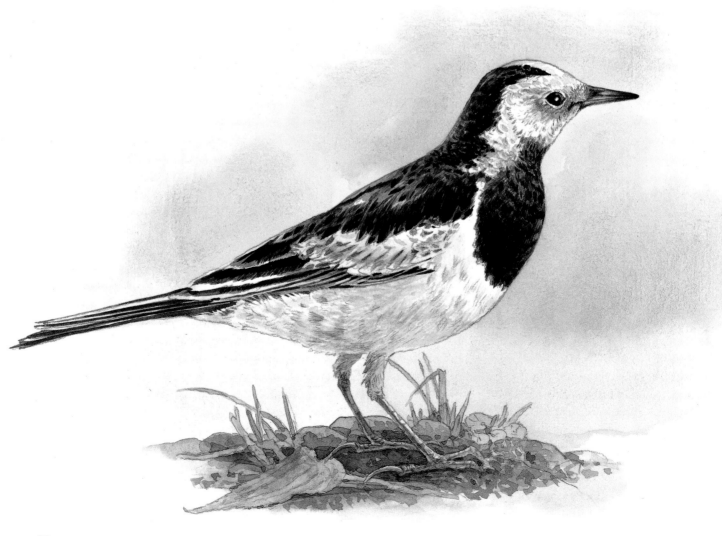

鴒，還有外型些微差異的亞種，有白眉的，有黃眉的，有黃頭的……，讓人嚐盡了野鳥辨識之苦。

多年的野外經驗，我的方法是以腳的顏色來作初步辨別。黃鶺鴒的腳是灰黑色的，灰鶺鴒有一雙黃肉色的腳。加上黃鶺鴒大多出現在平原郊野，身型比較肥短。而灰鶺鴒喜歡在山區的溪流河谷出沒，體型比較纖細流線。還有一種常見的白鶺鴒，羽色黑白相間，常在海邊、河床上的卵石地帶或風景區的停車場活動。

黃鶺鴒總是在秋涼的季節來報到。這時候平原、農田，甚至都市公園，都可以看到一邊飛一邊鳴叫；一面走一面搖擺的小鳥。

鶺鴒鳥也就是唐明皇所指「飛鳴行搖……，逼之不懼」的野鳥。

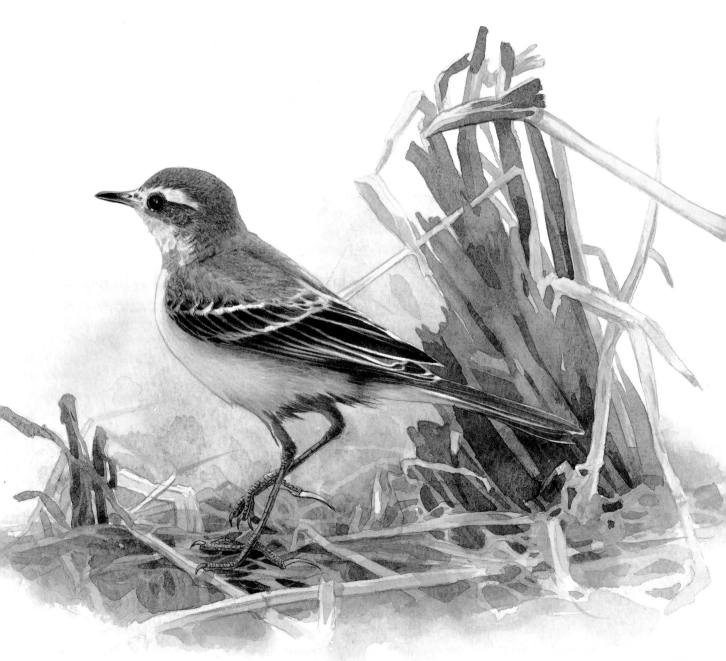

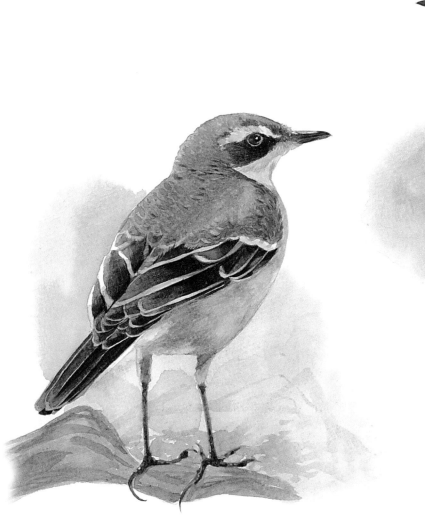

我在家鄉公園裡拍攝白鶺鴒的時候，意外發現樹林枯葉堆裡有些微的動靜，待走近想要看清楚，原來是一隻小型又有保護色的小鳥，再仔細一看，竟然就是一隻罕見的山鶺鴒。牠先飛到樹枝上防衛，再飛進密林裡，當我離開樹林，又飛到地面隱藏在枯葉中。我觀察了許久，嘗試了多次，終於可以掌握山鶺鴒的慣性，拿捏出一個適當的攝影距離。山鶺鴒不像其他鶺鴒科野鳥一樣喜歡招搖飛行，牠不但安靜無聲，羽毛花紋還讓牠們在公園樹林下幾乎是隱形的。

鶺鴒科野鳥多半獨來獨往，可是在北返遷徙之前會大批集結。每到傍晚的時候，在鄉間的甘蔗園裡或都市的行道樹上唧唧喳喳的聚集在一起，有時數量可以成千上百，非常可觀。

山鶺鴒體型稍小，行跡動作也比較謹慎。羽毛顏色和枯樹葉類似，不易被人察覺。受干擾時會悄悄飛到樹枝上躲避。休息時身體不停的左右旋轉搖晃，動作非常可愛。

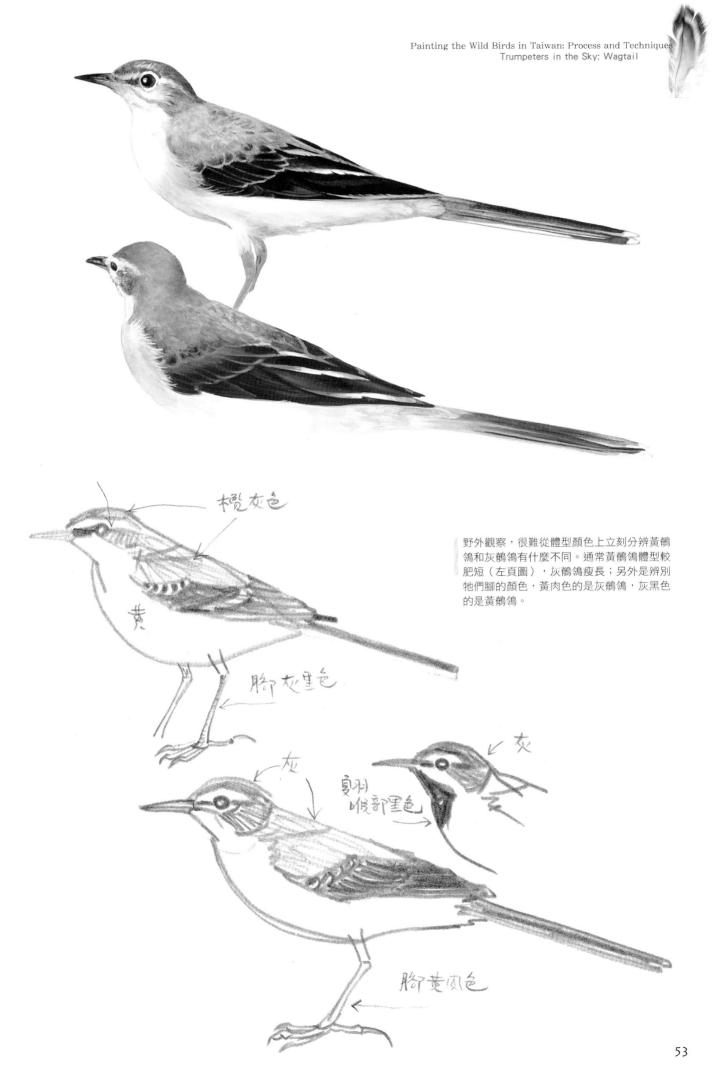

橄灰色

黃

腳灰黑色

灰

夏羽
喉部黑色

灰

腳黃肉色

野外觀察，很難從體型顏色上立刻分辨黃鶺
鴒和灰鶺鴒有什麼不同。通常黃鶺鴒體型較
肥短（左頁圖），灰鶺鴒瘦長；另外是辨別
牠們腳的顏色，黃肉色的是灰鶺鴒，灰黑色
的是黃鶺鴒。

一步一啄的水邊行者

鷸科‧鴴科 [磯鷸‧尖尾鷸‧小辮鴴‧東方環頸鴴]

　　大部分的鷸和鴴都是候鳥，冬天的時候，河口海
邊的潮間帶、水田裡，佈滿了成群聚集的或孤獨落
單的鷸鴴科鳥類，讓冬天蕭條的海邊，也像是廟
會趕集一般熱鬧。鷸鴴科鳥類在海邊沙灘、礁
岩或水田裡，有的涉水、有的追逐、有
的等待、有的挖掘，各憑本事謀求
自己的生計。

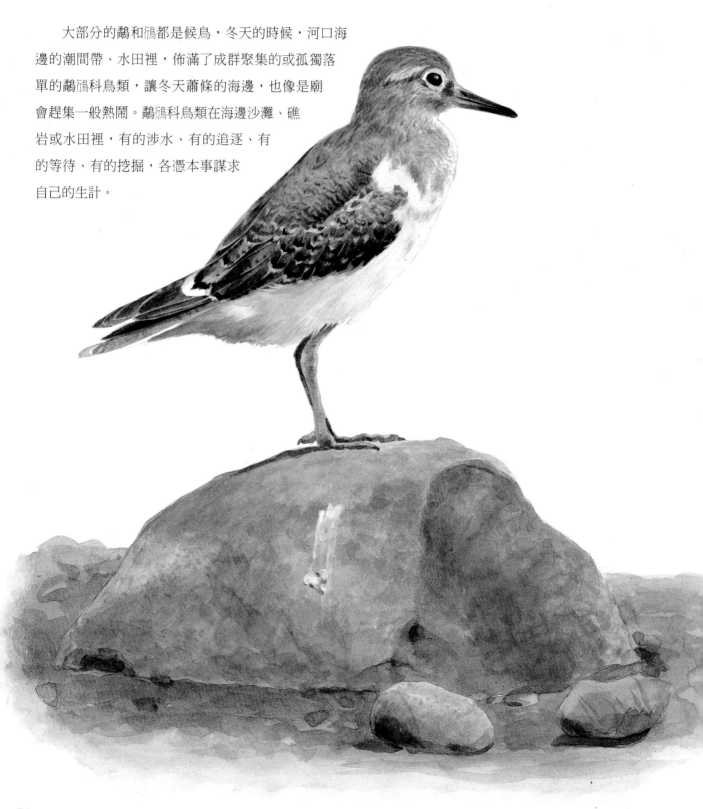

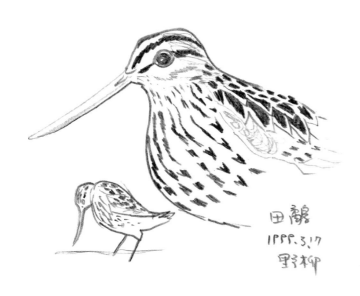

田鷸
1999.3.17
野柳

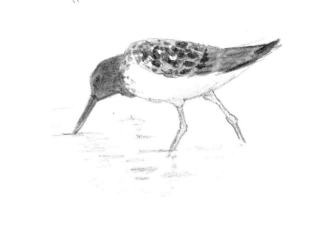

磯鷸算是比較常見的水鳥。牠們常常沿著水岸邊緣仔細的尋找食物，頭尾部不停的上下擺動不能自止。腹部側面白色羽毛，有一小塊向上方突出，延伸到肩部成半島型的斑點，是辨認的特徵。

鷸科鳥類的嘴形粗細、長短、寬扁、彎曲變化很大，好像是為了某種目的訂製的特殊工具，不外是能夠在自然環境中，各取巧妙方便取得食物。有一次在野外撿到一隻紅領瓣蹼鷸的屍體，發現這種鳥類的尖嘴，竟然薄得像紙張一樣。

田鷸善於偽裝躲藏，利用幾近完美的保護色，動也不動的隱藏在田間或水草叢中。當我們毫無戒心的走近牠們的棲地時，田鷸才突然從腳邊飛起，好像踩到了地雷一樣，嚇得賞鳥者不得不戰戰兢兢、步步為營。

鷸科鳥類是河口海邊常見的水鳥。種類繁多各自擁有不同的體型和特徵，如果加上每一種鳥類的冬羽和夏羽；雄鳥和雌鳥；成鳥和亞成鳥都有不同的羽毛顏色。野外觀察林林總總，非得要有詳盡的圖鑑交互比對，才能有效辨認。

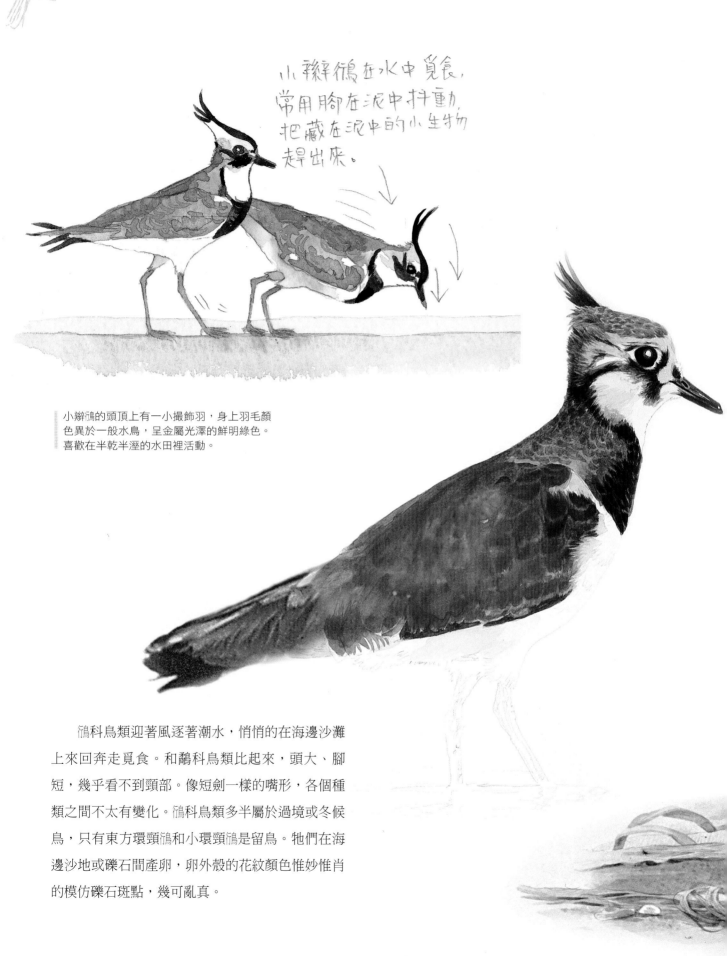

小辮鴴在水中覓食，
常用腳在泥中抖動，
把藏在泥中的小生物
趕出來。

小辮鴴的頭頂上有一小撮飾羽，身上羽毛顏
色異於一般水鳥，呈金屬光澤的鮮明綠色。
喜歡在半乾半溼的水田裡活動。

　　鴴科鳥類迎著風逐著潮水，悄悄的在海邊沙灘
上來回奔走覓食。和鷸科鳥類比起來，頭大、腳
短，幾乎看不到頸部。像短劍一樣的嘴形，各個種
類之間不太有變化。鴴科鳥類多半屬於過境或冬候
鳥，只有東方環頸鴴和小環頸鴴是留鳥。牠們在海
邊沙地或礫石間產卵，卵外殼的花紋顏色惟妙惟肖
的模仿礫石斑點，幾可亂真。

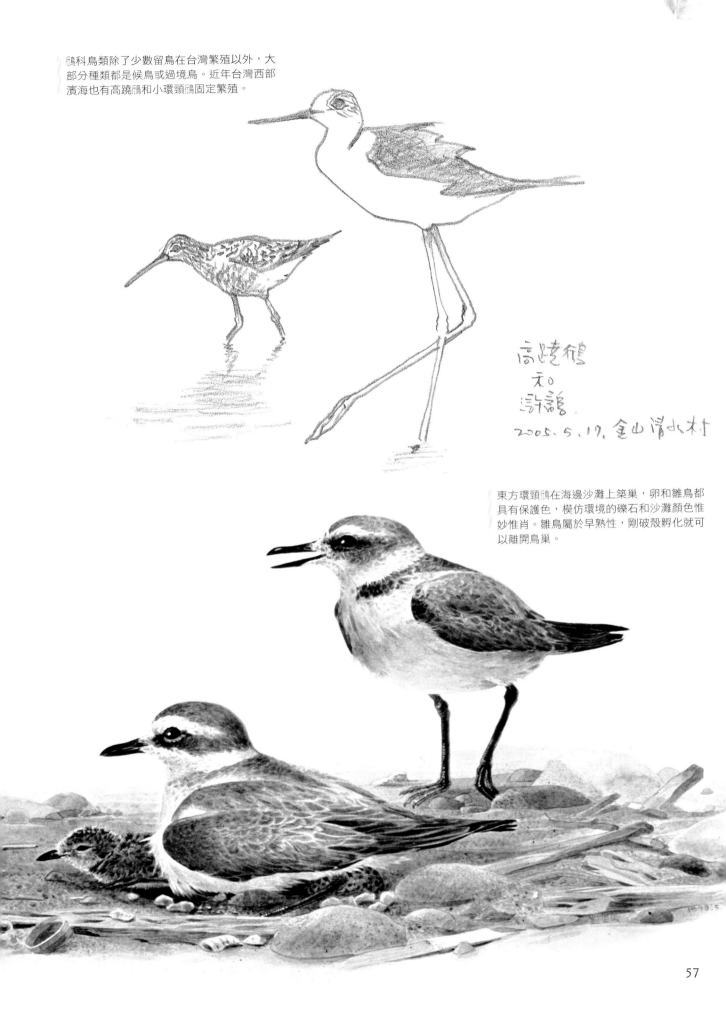

鷸科鳥類除了少數留鳥在台灣繁殖以外,大
部分種類都是候鳥或過境鳥。近年台灣西部
濱海也有高蹺鴴和小環頸鴴固定繁殖。

高蹺鴴
和
鷸鴴.
2005. 5. 17. 金山清水村

東方環頸鴴在海邊沙灘上築巢,卵和雛鳥都
具有保護色,模仿環境的礫石和沙灘顏色惟
妙惟肖。雛鳥屬於早熟性,剛破殼孵化就可
以離開鳥巢。

57

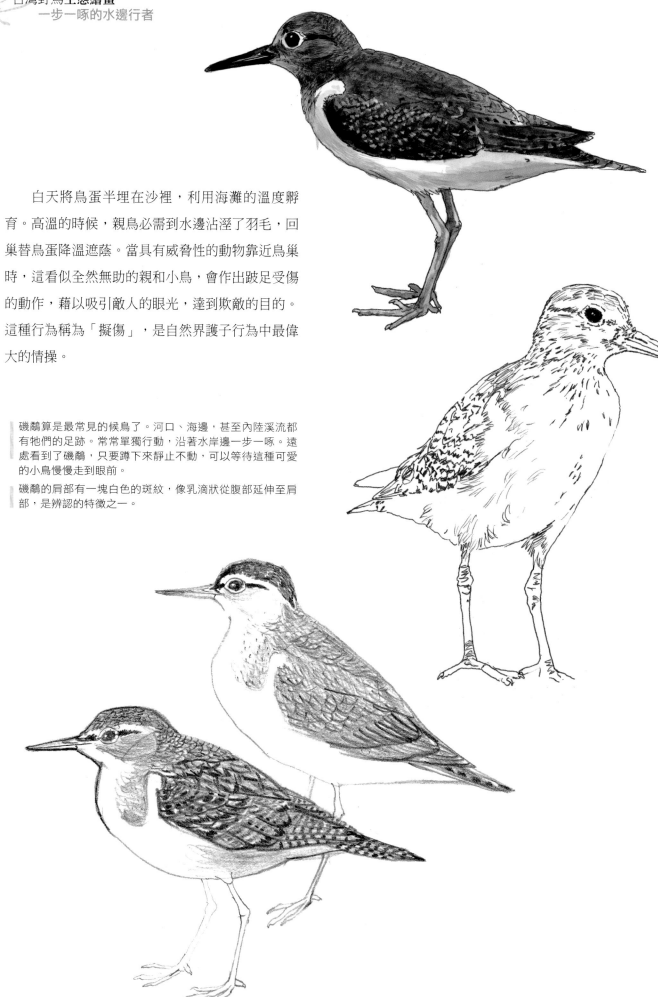

　　白天將鳥蛋半埋在沙裡，利用海灘的溫度孵育。高溫的時候，親鳥必需到水邊沾溼了羽毛，回巢替鳥蛋降溫遮蔭。當具有威脅性的動物靠近鳥巢時，這看似全然無助的親和小鳥，會作出跛足受傷的動作，藉以吸引敵人的眼光，達到欺敵的目的。這種行為稱為「擬傷」，是自然界護子行為中最偉大的情操。

　　磯鷸算是最常見的候鳥了。河口、海邊，甚至內陸溪流都有牠們的足跡。常常單獨行動，沿著水岸邊一步一啄。遠處看到了磯鷸，只要蹲下來靜止不動，可以等待這種可愛的小鳥慢慢走到眼前。

　　磯鷸的肩部有一塊白色的斑紋，像乳滴狀從腹部延伸至肩部，是辨認的特徵之一。

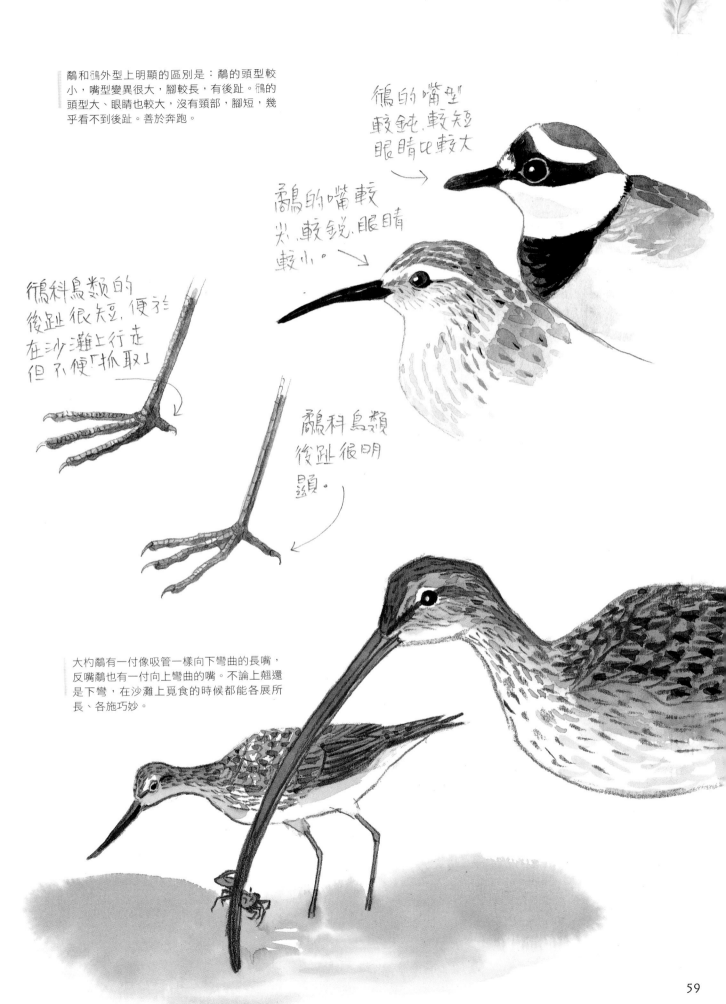

鷸和鴴外型上明顯的區別是：鴴的頭型較
小，嘴型變異很大，腳較長，有後趾。鴴的
頭型大、眼睛也較大，沒有頸部，腳短，幾
乎看不到後趾。善於奔跑。

鴴的嘴型
較鈍,較短
眼睛比較大

鷸的嘴較
尖,較銳,眼睛
較小。

鴴科鳥類的
後趾很短,便於
在沙灘上行走
但不便「抓取」

鷸科鳥類
後趾很明
顯。

大杓鷸有一付像吸管一樣向下彎曲的長嘴，
反嘴鷸也有一付向上彎曲的嘴。不論上翹還
是下彎，在沙灘上覓食的時候都能各展所
長、各施巧妙。

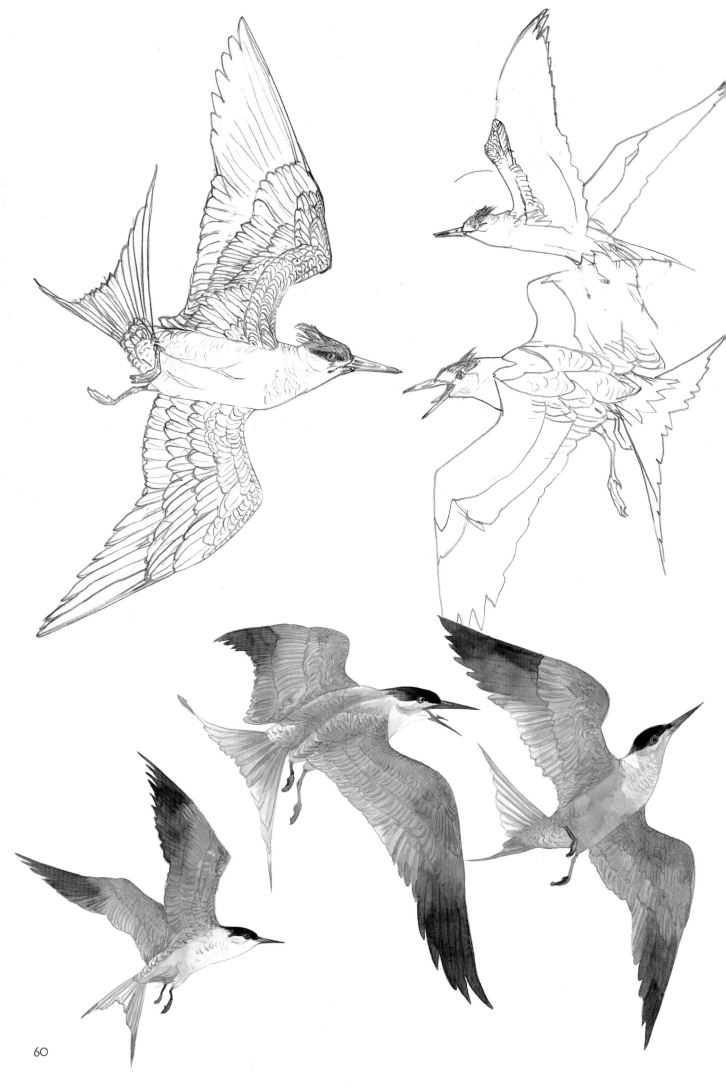

海闊天空任翱翔

鷗科 ［**紅燕鷗·黑嘴端鳳頭燕鷗·黑尾鷗**］

　　鷗科和燕鷗科鳥類就是我們常說的「海鳥」，顧名思義也就是生活在河口、海岸，以水域為生的鳥。這兩種海鳥都善於飛行，有的種類除了必須在陸地上築巢育雛之外，捕魚進食、休息睡覺，幾乎一生都在海面上飛行。牠們的趾間有蹼，可以像鴨子一樣浮水游泳，可以說是水、陸、空三棲的鳥類，是地球上非常先進的生物。

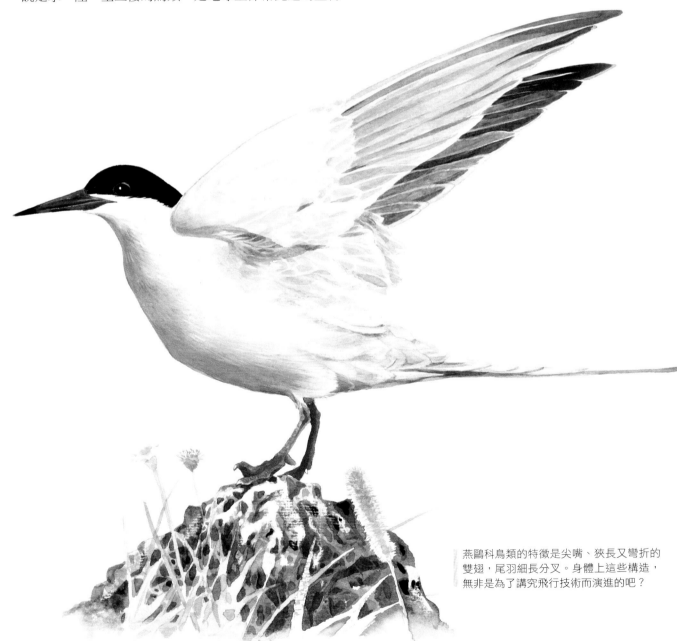

燕鷗科鳥類的特徵是尖嘴、狹長又彎折的雙翅，尾羽細長分叉。身體上這些構造，無非是為了講究飛行技術而演進的吧？

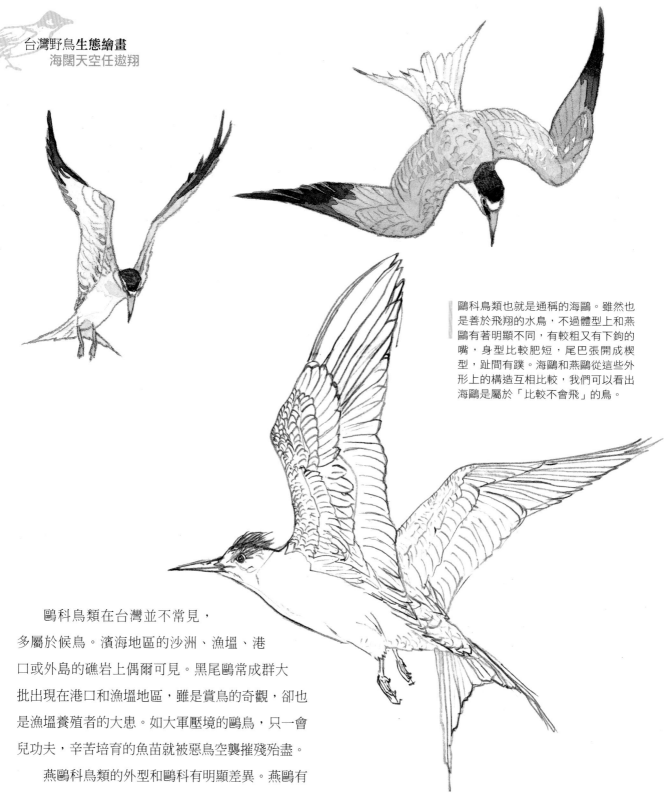

鷗科鳥類也就是通稱的海鷗。雖然也是善於飛翔的水鳥，不過體型上和燕鷗有著明顯不同，有較粗又有下鉤的嘴，身型比較肥短，尾巴張開成楔型，趾間有蹼。海鷗和燕鷗從這些外形上的構造互相比較，我們可以看出海鷗是屬於「比較不會飛」的鳥。

鷗科鳥類在台灣並不常見，多屬於候鳥。濱海地區的沙洲、漁塭、港口或外島的礁岩上偶爾可見。黑尾鷗常成群大批出現在港口和漁塭地區，雖是賞鳥的奇觀，卻也是漁塭養殖者的大患。如大軍壓境的鷗鳥，只一會兒功夫，辛苦培育的魚苗就被惡鳥空襲摧殘殆盡。

燕鷗科鳥類的外型和鷗科有明顯差異。燕鷗有尖銳的利嘴，有比較瘦長的流線型身軀，翼幅狹長彎曲，尾羽細長分叉。種種設計都是為了能夠達到盡善盡美的飛行境界。

體型碩大的鳳頭燕鷗在無人島上繁殖，像雞蛋一樣大的卵，常被漁民登島掠奪。紅燕鷗在背風的礁石下築巢產卵，天氣酷熱的時候，常飛到海水裡浸溼胸腹部的羽毛，回到巢裡為雛鳥降溫。

小燕鷗算是海邊較常見的留鳥，尤其是在繁殖季節裡，濱海的新生地常常會聽到燕鷗啾啾啁啁的聲音。小燕鷗的巢築在海邊的荒地上，鄰居之間彼此警戒呼應。如果有人冒失的闖入築巢區，眾鳥會輪番攻擊驅趕入侵者，驅趕的方式是「低空轟炸」。先筆直快速的朝向敵人俯衝，再施以鳥糞攻擊。

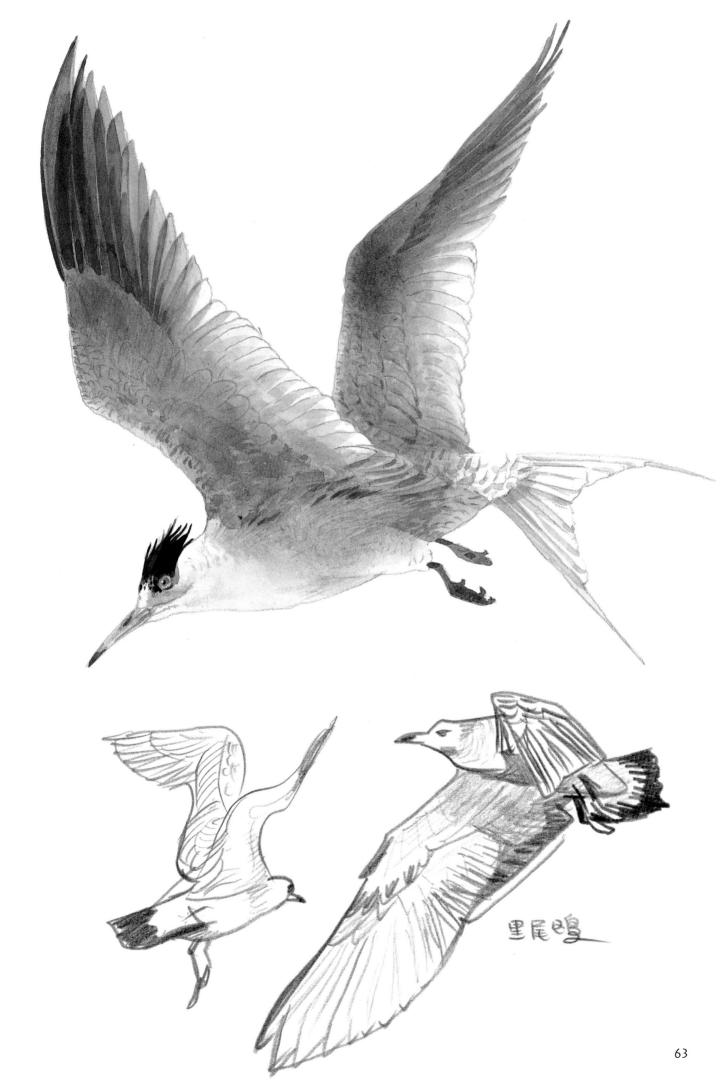

里尾鷗

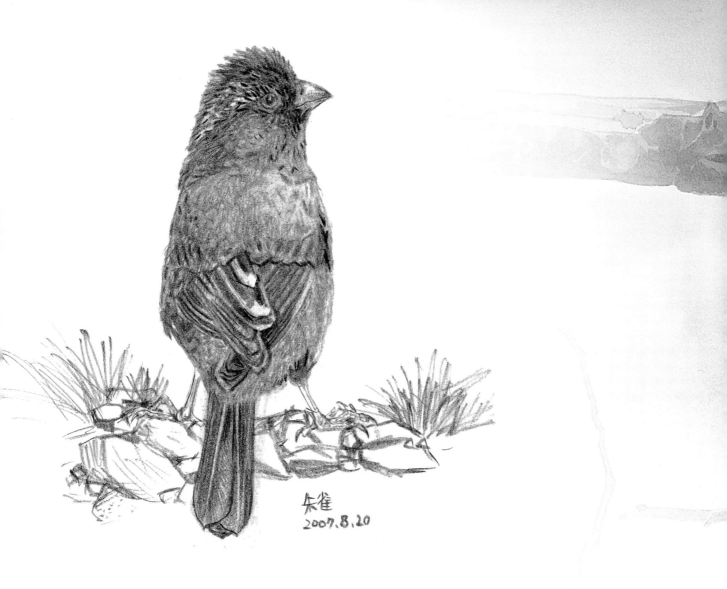

朱雀
2007.8.20

優雅文靜的野鳥

雀科 [朱雀・灰鷽]

雀科鳥類在台灣並不常見，大約只有十種，多半是過境或是迷鳥。只有朱雀、褐鷽和灰鷽，是台灣特有亞種的鳥類，不但稀有而且都是只生活在中海拔，人煙稀少的山區裡，難得一見。

雀鳥通常是以植物的種籽或穀類為食，須要有一張強壯有力又精巧靈活的嘴，用來剝開種籽的外殼。雀鳥的嘴喙呈三角錐型，上下嘴的邊緣銳利，不善於吸蜜或叼蟲，卻精於將細小的種子外殼剔除享用子實。錐狀的嘴型是雀鳥的特徵，

看到這種嘴型，我們可以判定牠們一定是吃素食穀類的野鳥。

朱雀雄鳥全身大致是葡萄酒的紅色，頭頂上略有一些冠羽。鮮紅色的鳥兒在山區裡顯得十分招搖而醒目，雌鳥羽毛則是保守而樸實的土黃色，常被人誤以為是麻雀。合歡山區有固定的族群，牠們本來是以禾本科植物或虎杖的種籽為食，因為常有登山遊客遺留下的泡麵、米飯、麵包等垃圾，朱雀們很方便取得，從此以垃圾為食還被譽為「登山口的清道夫」。這裡的野鳥就像是人類的家禽一樣，一隻隻被餵養得肥嘟嘟的，只要用吃剩的玉米心，就可以將野鳥呼來揮去。朱雀飽食以後，飛到附近枯枝上小憩一下又供人拍照。

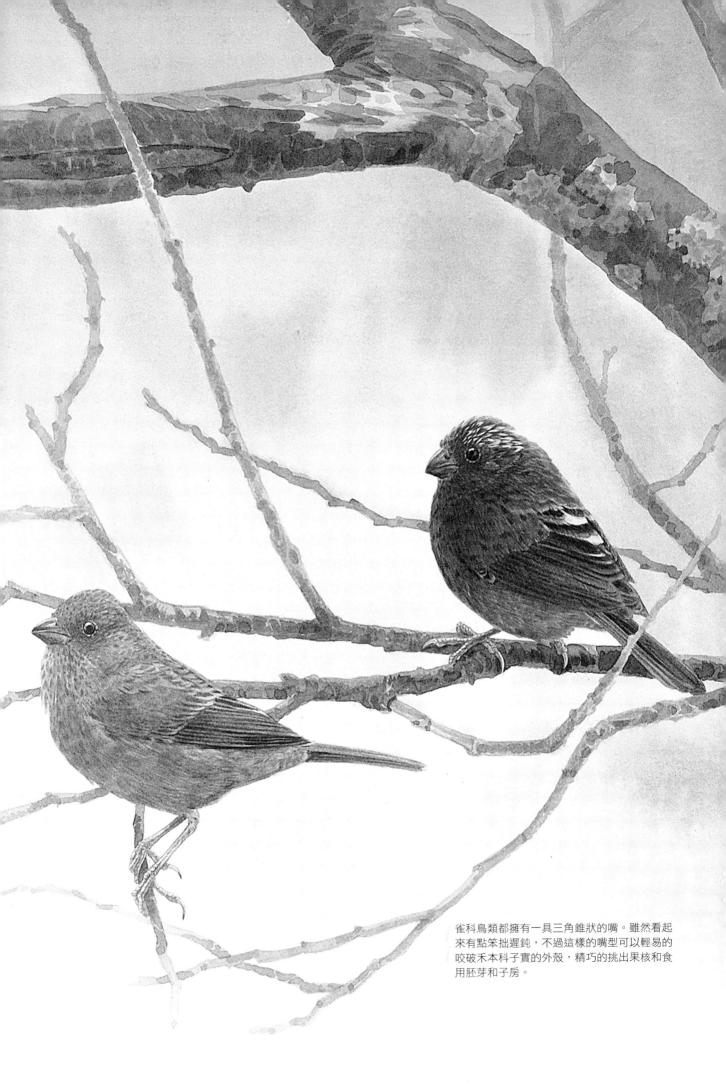

雀科鳥類都擁有一具三角錐狀的嘴。雖然看起來有點笨拙遲鈍，不過這樣的嘴型可以輕易的咬破禾本科子實的外殼，精巧的挑出果核和食用胚芽和子房。

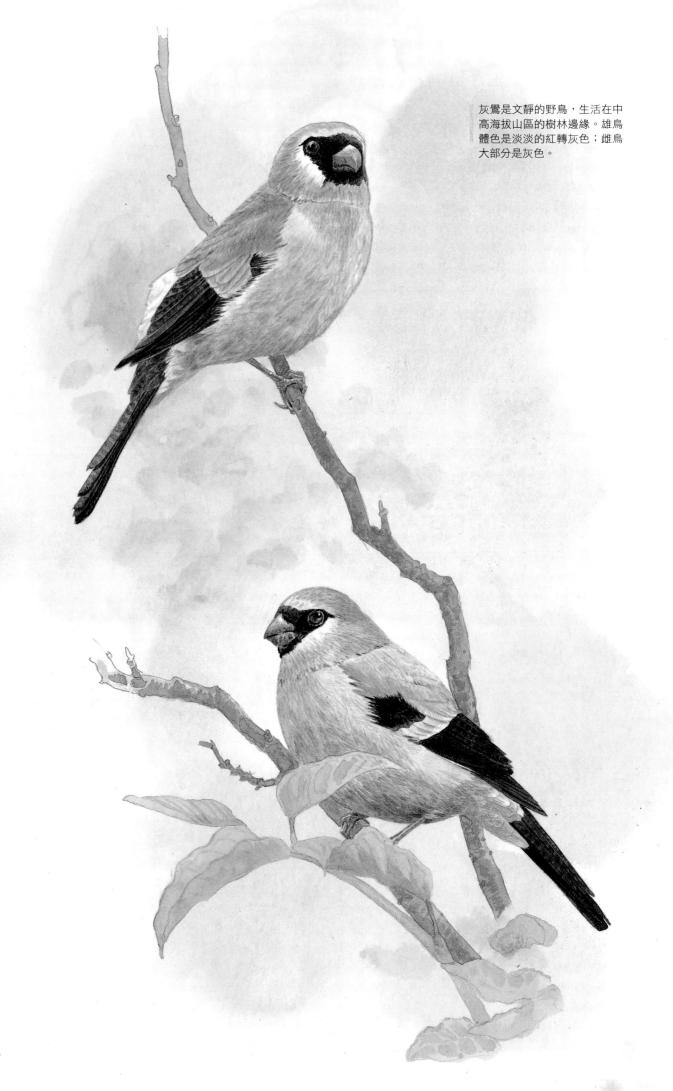

灰鷽是文靜的野鳥，生活在中
高海拔山區的樹林邊緣。雄鳥
體色是淡淡的紅轉灰色；雌鳥
大部分是灰色。

灰鷽的習性和朱雀差不多，叫聲輕柔，個性文雅，也同樣有一副角錐型的嘴喙。褐鷽比較稀有，在野外也難得一見。曾經在一棵山桐子樹上，看到一群褐鷽正在樹上享受鮮果。牠們不像其他野鳥一般爭先恐後搶奪食物。大約二十來隻褐鷽坐擁一整棵食物豐富的食堂樹，只聽到些微畢剝的聲音，沒有發出任何情緒上的喧譁，比之我們的飲食習慣，真是讓人汗顏。

雀科鳥類在台灣多半是過境鳥或迷鳥，只有褐鷽、灰鷽和朱雀成為特有亞種，而且僅見於中、高海拔山區。

2005.8.29
灰鷽

2005.8.10
灰鷽

灰鷽的臉部和眼睛周圍黑色，從正面看好像是一張猴子的臉一樣。同樣是黑色的飛羽和尾羽有淡色橫斑紋，並泛發著淡淡的藍色耀光。

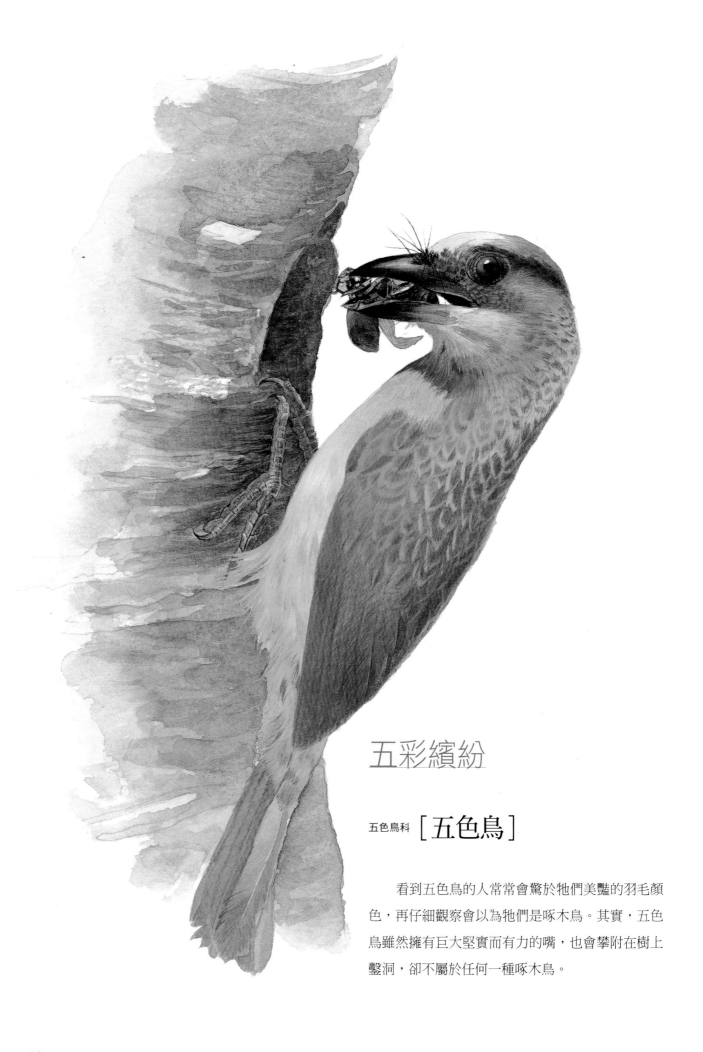

五彩繽紛

五色鳥科 [五色鳥]

　　看到五色鳥的人常常會驚於牠們美豔的羽毛顏色，再仔細觀察會以為牠們是啄木鳥。其實，五色鳥雖然擁有巨大堅實而有力的嘴，也會攀附在樹上鑿洞，卻不屬於任何一種啄木鳥。

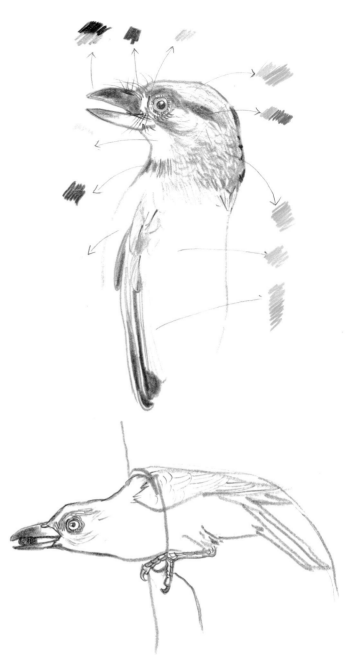

五色鳥除了有一張巨大的嘴喙之外，還有一雙粗壯有力的
腳和鉤爪。這樣明顯的生理特徵，平時並沒有多大的用
處，只在繁殖期間用來攀木鑿洞而已。

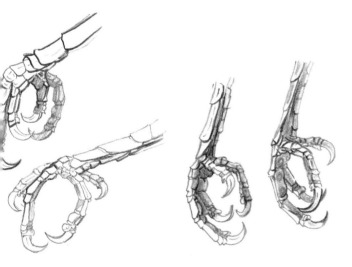

　　台灣只有一種五色鳥，是特有亞種的鳥類。全
身大部分是鮮艷的翠綠色，間雜一些紅、黃、藍、
黑等，極盡彩色裝扮的能事。平時隱身在低海拔闊
葉林裡鮮少曝光，一到了繁殖季節，雄鳥先在枯木
上選好了方位，用巨大的嘴鑿幾下，就好像迫不及
待一樣飛上枝頭「救我……，救我……」，吸引母
鳥的叫聲不斷。若有雌鳥眷顧，飛下來檢視巢洞，
稍有不滿意的地方立刻絕塵而去。猴急的雄鳥只好
尋求改進換一個位置再鑿一個洞。常常一棵枯木上
有四、五個失敗的鑿洞痕跡，可以顯示五色鳥艱辛
的戀愛史。

　　五色鳥選擇枯木築巢，對於樹木的種類、高
低、方向並沒有太多執著的原則。不過，鳥巢洞口
的前方都必須要有一片淨空的「飛行跑道」。可能
是因為牠們的飛行技術不甚高明，不能在複雜的枝
葉之間穿梭進出。

　　五色鳥能夠在直立的枯木上鑿洞，不但需要有
銳利的巨嘴，還須要具備特殊的趾爪功能。為了能
夠攀附在陡峭的樹幹上鑿洞，五色鳥腳趾的二、三
趾朝前，一、四趾向後，加上短而有力的尾羽支撐
身體。難怪有人看見攀附在樹幹上鑿洞的五色鳥，
就誤以為是啄木鳥。

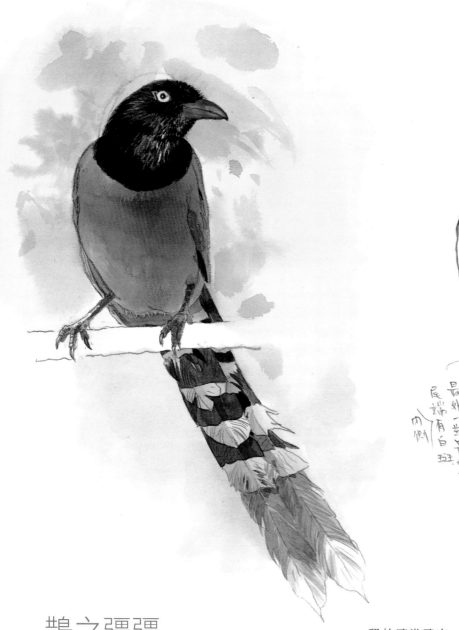

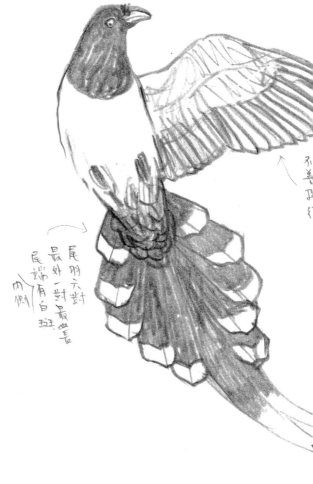

尾羽六對
最外一對最長
展端有白
斑

不善飛行

鵲之疆疆

鴉科 ［台灣藍鵲・星鴉・橿鳥・樹鵲］

公路旁邊高大的紅楠樹上有一個台灣藍鵲的鳥巢。許多攝鳥人隔著護欄，搶著拍攝這種美麗的大鳥。台灣藍鵲有「共同育雛」的行為，同一個群體共築一個鳥巢。家族的成員有可能是父母兄弟姊妹，也可能包括連襟妯娌叔叔伯伯，所有成員一起養育巢中的小鳥。鳥巢和攝影者之間隔著深谷和溪流，藍鵲雖然明白人類有不良的居心，仍然有恃無

恐的飛進飛出，讓攝影者疲於奔命。台灣藍鵲也具有凶狠的本性，牠們以捕捉小蛇、青蛙、蜥蜴為食，也常常偷襲其他的鳥巢，掠奪巢中的雛鳥當作食物。有一次，攝影的人發現路邊護欄的兩根柱子上，各放著一隻夭折的藍鵲雛鳥。這樣的行為，難道是向攝影者示威？恐嚇？嘲笑？或是污蔑？真是讓人百思不解。鴉科鳥類是大家公認為智慧型的野鳥，其中，台灣藍鵲更具有很深的城府。

台灣藍鵲全身寶石藍色，黑色的頭頸部配上極端的紅色大嘴，聲音粗啞而聒噪，還拖著一付黑白相間的長尾巴。當牠們張開雙翅展開楔型尾羽，一隻接著一隻飛過山谷樹林時，確實是野外賞鳥的奇觀。

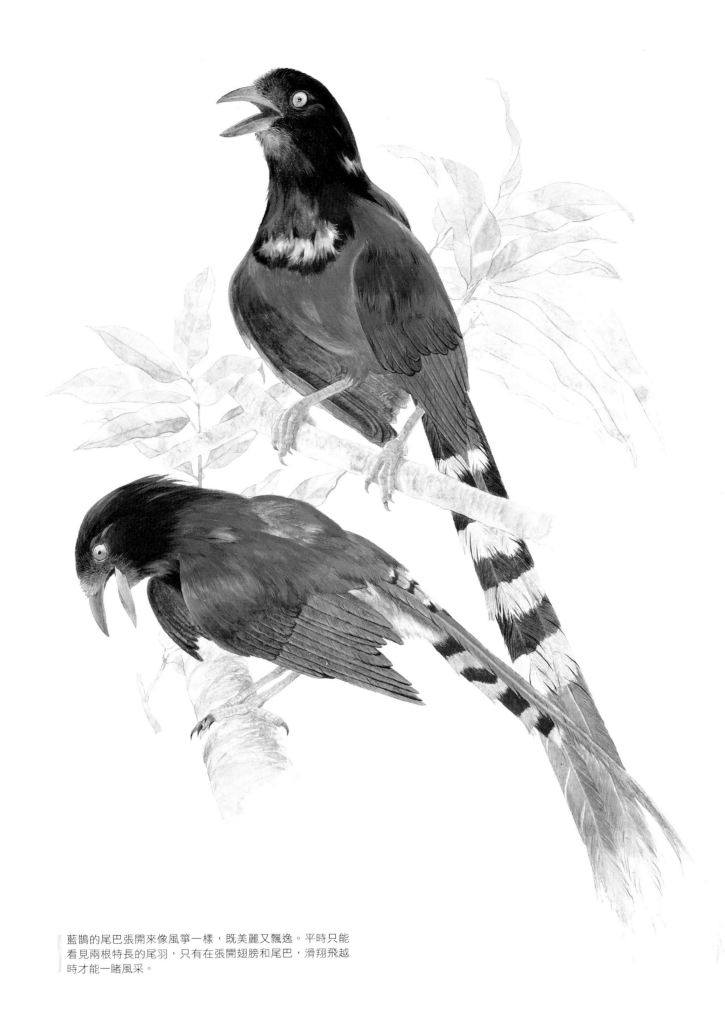

藍鵲的尾巴張開來像風箏一樣，既美麗又飄逸。平時只能
看見兩根特長的尾羽，只有在張開翅膀和尾巴，滑翔飛越
時才能一睹風采。

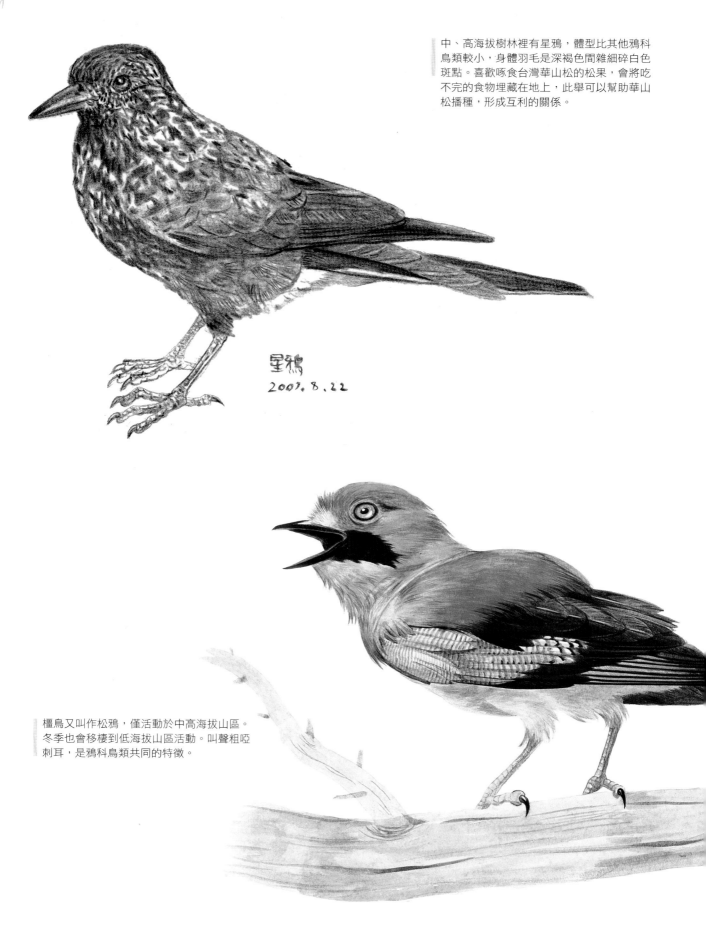

中、高海拔樹林裡有星鴉，體型比其他鴉科
鳥類較小，身體羽毛是深褐色間雜細碎白色
斑點。喜歡啄食台灣華山松的松果，會將吃
不完的食物埋藏在地上，此舉可以幫助華山
松播種，形成互利的關係。

星鴉
2007. 8. 22

橿鳥又叫作松鴉，僅活動於中高海拔山區。
冬季也會移棲到低海拔山區活動。叫聲粗啞
刺耳，是鴉科鳥類共同的特徵。

台灣的鴉科鳥類還有喜鵲、樹鵲、巨嘴鴉、星鴉和橿鳥。喜鵲、樹鵲常見於平地田野和海邊樹林。巨嘴鴉零星分布在到處的樹林或河谷平地，喜歡聚集在垃圾場附近，常常嘎嘎呱呱地逞兇鬥狠為了爭奪食物。

星鴉的體型較小，全身棕黑色，頭、頸、胸部有白色斑點和條紋。在山區針葉林頂層，聽到了鴉科鳥類獨特的聒噪聲，聽音辨位，尋聲探鳥必有所獲。

橿鳥又叫作松鴉，雖稱普遍，其實也不容易見到。平時隱藏在山區樹林裡，冬季會下到低海拔的河谷地帶出沒。

樹鵲是常見的鴉科鳥類，低海拔樹林、公園、路樹上都可以看到拖著長長的尾巴，叫聲粗啞聒噪的野鳥。樹鵲的嘴非常堅實銳利，可以輕易咬破種籽外殼食用果核。

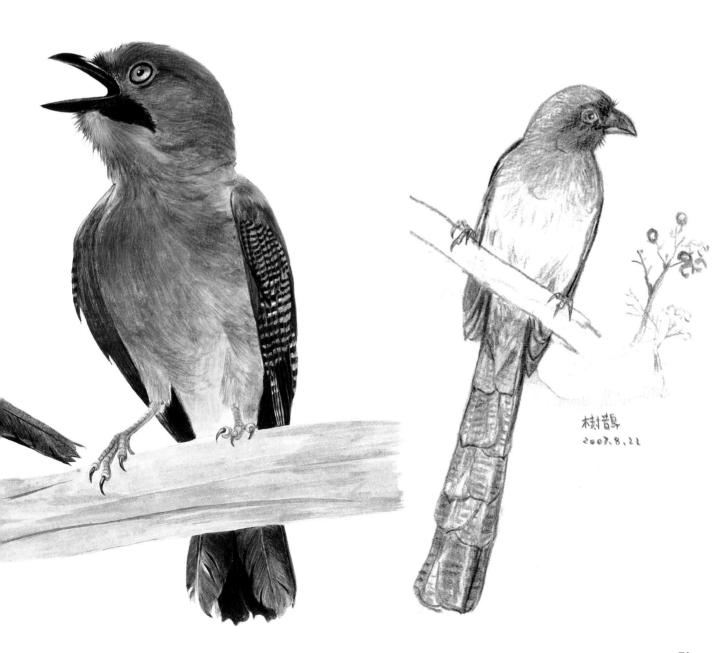

樹鵲
2007.8.22

73

凌波水鳥

秧雞科 [白腹秧雞・紅冠水雞・緋秧雞]

　　秧雞科鳥類在有水的溼地裡生活，屬於水鳥家族，也是一種害羞、膽小的野鳥。在野外，通常只能夠讓人驚鴻一瞥。尤其是緋秧雞，只要稍微曝光現形，立刻連跑帶飛沒入隱密的水草叢裡。秧雞水鳥以水為家，牠們都有一雙長腳方便涉水。也有細長的腳趾，張開來形成較大的張力面積，可以在水草上輕移漫步。大部分種類的趾間沒有蹼，可以浮水而不善於滑水。行走的時候頭頸部不停向前推動；短小的尾巴跟著上下擺動，動作非常滑稽逗趣。

　　鄉下的水田裡或河川下游有浮水植物的地區，常常聽到「苦啊-苦啊」的聲音，是白腹秧雞的叫聲。白腹秧雞又叫作「苦雞母」，行跡隱密見首不見尾。

　　紅冠水雞比較常見，有水草的溼地、池塘或溝渠都有牠們的蹤跡。紅色上嘴的基部向上延伸成冠狀，身上黑色羽毛兩側和尾下覆羽有白斑。校園裡的池塘和所謂的生態公園裡多半有人為放養，由於常和人類接觸，漸漸依賴餵食。緋秧雞體型較小，在水溝或水田、沼澤區躲躲藏藏，很不容易讓人好好的仔細觀察。

白腹秧雞
2000.8.22

白腹秧雞行蹤隱密，大部分時間隱藏在水邊草叢裡。秧雞科鳥類的腳趾特別細長，為的是能夠在浮水植物上行走。

白腹秧雞的腳
附趾度扁平
趾間有瓣蹼。
2000.8.22

紅冠水雞算是比較常見的野鳥。池塘、沼澤，有浮水植物的地方常有牠們出沒的蹤跡。幼鳥頭上的紅冠還沒有發育成形，看起來好像是頭頂上長了一塊紅色腫瘤。

2001.3.30

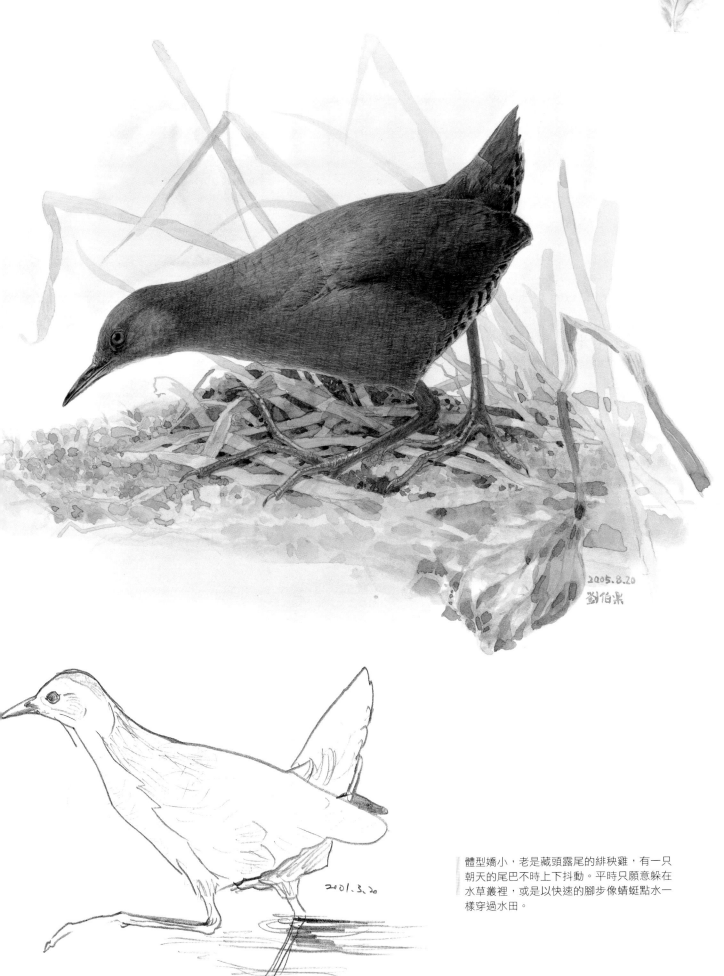

2005.8.20
劉伯樂

2001.3.20

體型嬌小，老是藏頭露尾的緋秧雞，有一只
朝天的尾巴不時上下抖動。平時只願意躲在
水草叢裡，或是以快速的腳步像蜻蜓點水一
樣穿過水田。

雄雉于飛，泄泄其羽

雉科 [帝雉‧環頸雉‧藍腹鷴‧深山竹雞‧竹雞]

雄環頸雉謹慎的從草叢裡走出來，走到距離我們躲藏的地方不過五公尺，是長鏡頭可以對焦的最近距離。從鏡頭裡可以仔細端詳這一隻行跡猥瑣卻又盛裝打扮的雉科鳥類。野鳥世界裡，某些鳥類的雌雄性徵，在羽毛顏色上有很大的差異。通常是雄性外形招搖、羽色鮮艷，看起來就像天生是個花花公子似的。雄鳥亮麗的裝扮，可能自有牠們在演化生存上必要的作用。不過眼前這一隻環頸雉雄鳥，在成長為雌雄有別的過程中，頭上長角、臉戴面具、頸上珠串、身上亮片、著長裙、長尾巴，幾乎將所有可以穿戴的、配掛的、可以引人注目的、甚至多餘累贅的，通通一股腦兒往身上堆疊，極盡花稍之能事。

帝雉雄鳥的羽毛櫛比鱗次，黑白分明。但是黑色表面呈現金屬耀光的質感，畫起來比較困難。

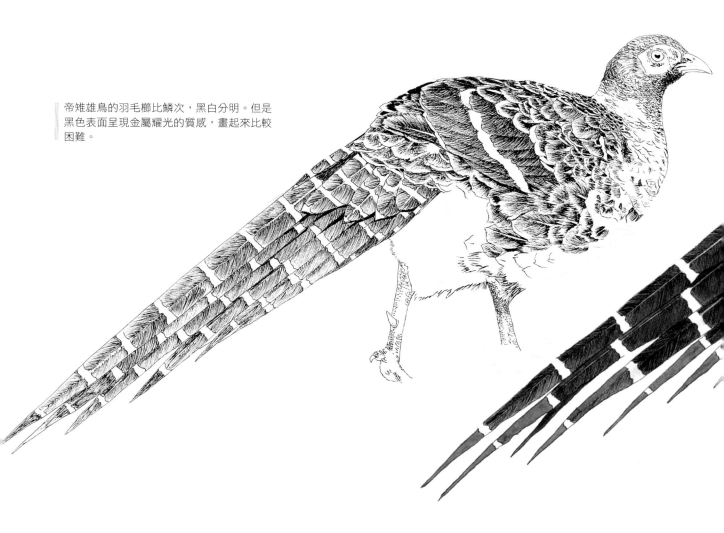

帝雉雄鳥全身藍黑色，有白色箭形的斑紋，
陽光下泛著藍綠色的金屬耀光。臉上紅色的
皮層，看起來紅光滿面的樣子。雌鳥則樸拙
打扮，個性謹慎害羞。當牠們蟄伏在草葉堆
裡，就完全隱身了。

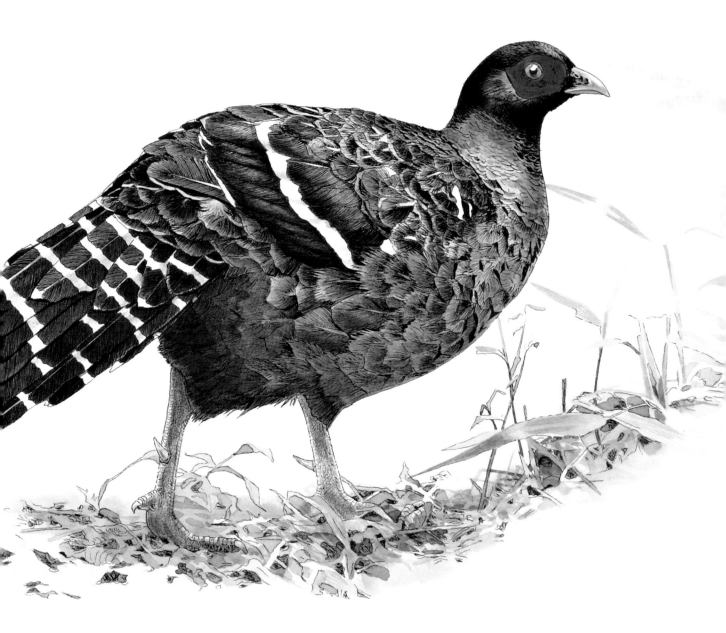

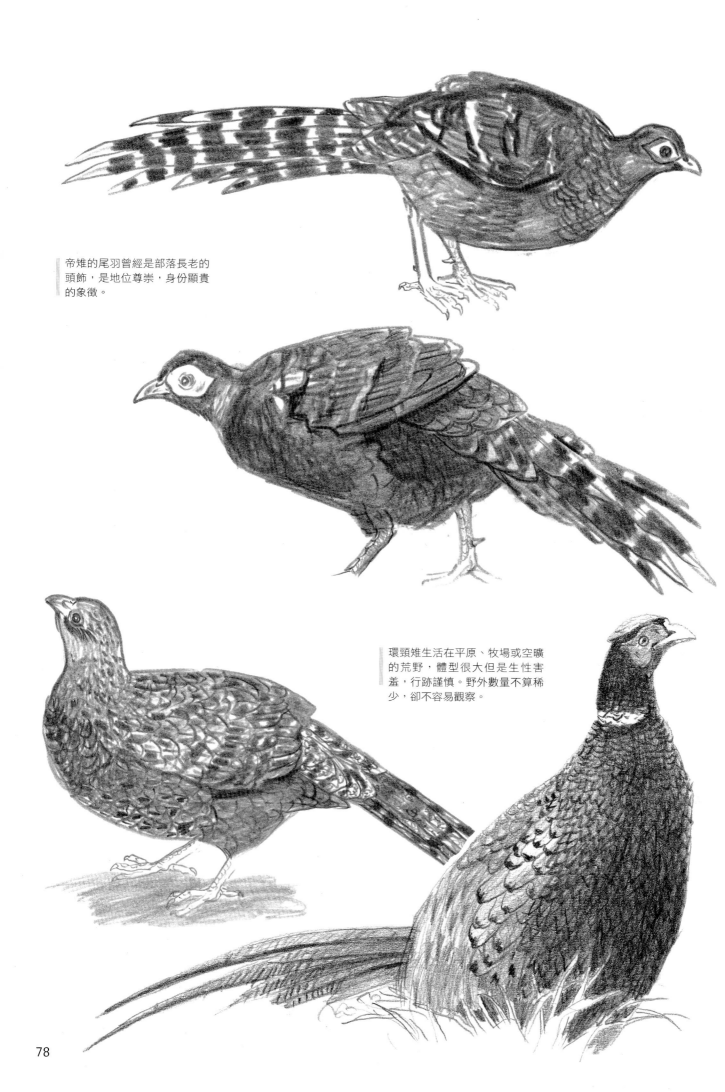

帝雉的尾羽曾經是部落長老的
頭飾，是地位尊崇，身份顯貴
的象徵。

環頸雉生活在平原、牧場或空曠
的荒野，體型很大但是生性害
羞，行跡謹慎。野外數量不算稀
少，卻不容易觀察。

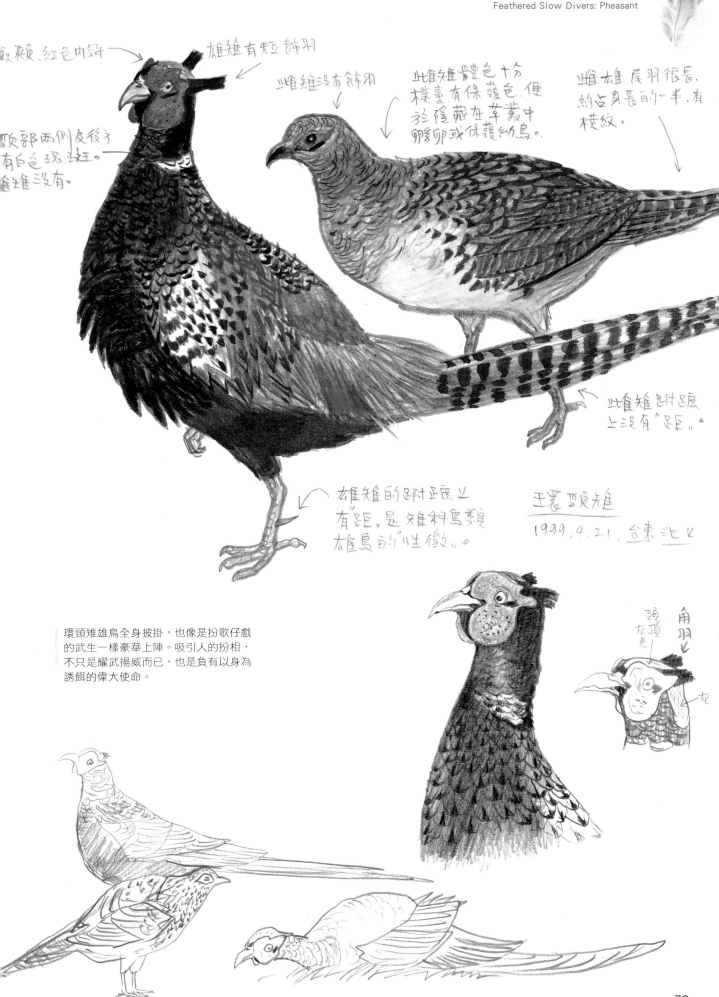

雙頰 紅色肉冠

雄雉有短飾羽

雌雉沒有飾羽

此雌雉體色十分
樸素，有保護色，便
於隱藏在草叢中
孵卵或保護幼鳥。

雌雄尾羽很長，
約占身長的一半，有
橫紋。

頭部兩側及後方
有白色斑紋。
雌雉沒有。

此雌雉的跗蹠
上沒有"距"。

雄雉的跗蹠上
有距，是雉科鳥類
雄鳥的"性徵"。

王兼頸雄雉
1999. 4. 21. 台東池上

環頸雉雄鳥全身披掛，也像是扮歌仔戲
的武生一樣豪華上陣。吸引人的扮相，
不只是耀武揚威而已，也是負有以身為
誘餌的偉大使命。

角羽
頭頂
灰色

左

79

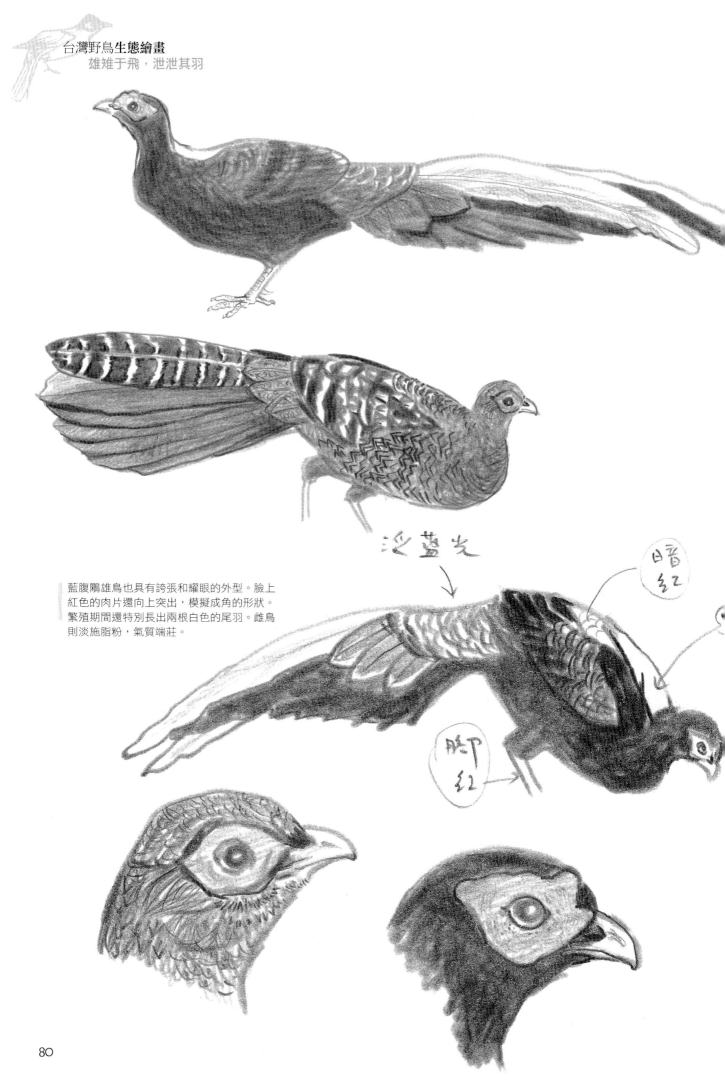

泛藍光

暗紅

藍腹鷴雄鳥也具有誇張和耀眼的外型。臉上
紅色的肉片還向上突出，模擬成角的形狀。
繁殖期間還特別長出兩根白色的尾羽。雌鳥
則淡施脂粉，氣質端莊。

腳紅

環頸雉、帝雉和藍腹鷴都是雉科的大型鳥類。雄鳥都具有鮮明亮麗的外表，而雌鳥多半淡施脂粉，樸實無華。有一種說法是育雛和護幼是雌鳥的天職，牠們必須利用身上保護色的羽毛，將自己和雛鳥蟄伏隱藏起來，而雄鳥鮮明的扮相，就是以身為餌用來吸引敵人的眼光。也就是說，當一個雉雞家庭受到敵人威脅的時候，母親張開翅膀保護小孩不敢妄動，而當父親的就得盡其所能發揮誘敵策略。原來花姿招展竟然是為了可以犧牲的代價。這麼美麗的哀愁也真是叫人啼笑皆非了。若說雉科雄鳥的穿著都成了盛裝打扮的紈褲子弟，那麼，藍腹鷴雌鳥一身的打扮就成了端莊的淑女了，全身大致是樸實的黃棕色，花紋細緻而不奢華，穿著一襲得體的長裙，一舉一動既嫻淑又高雅，在野外有幸看到這麼有氣質的野鳥，真叫人賞心悅目。

深山竹雞是台灣特有種鳥類，隱居在中海拔山林裡。晨昏時候常常可以聽見牠們的叫聲，聲音由中低音逐漸升高到尖銳刺耳的高音。平時只聞其聲；不見其影。

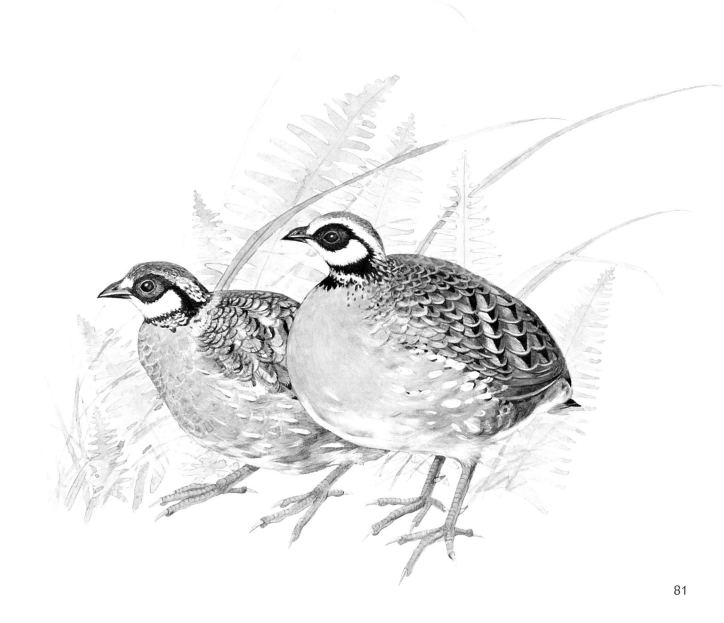

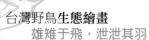
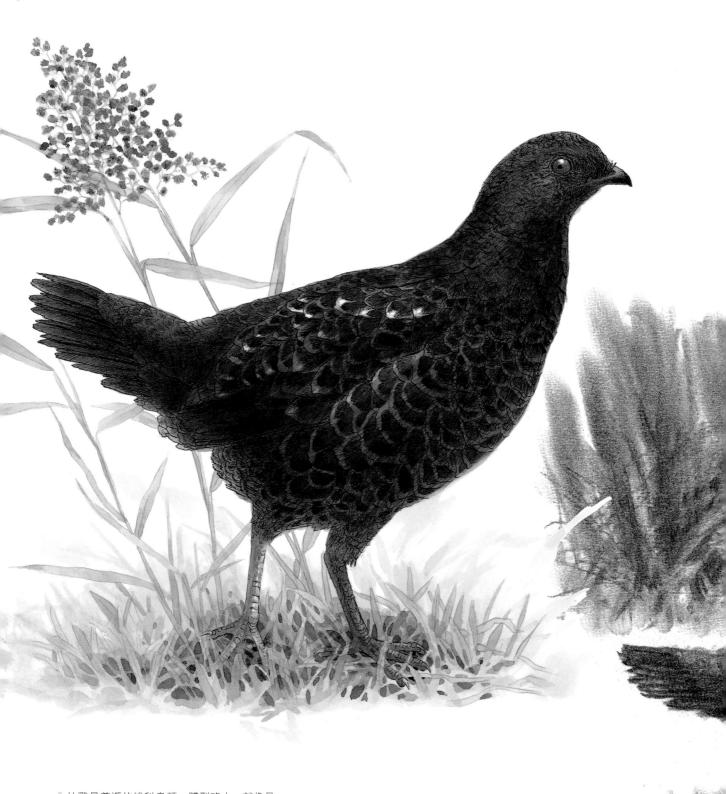

竹雞是普遍的雉科鳥類，體型略小，就像是
飼養的放山雞一樣。牠們常常六、七隻成
群，在樹林、草叢底層活動。偶爾會走到空
曠的地面上享受陽光和沙浴。傍晚的時候常
在草叢裡「雞狗乖－雞狗乖－」叫個不停。
晚上則飛到樹上過夜。

　　台灣雉科家族裡還有一種鮮為人知的竹雞。竹雞並不像環頸雉一樣雌雄有別，牠們男女平權，都穿著一樣的衣裝。竹雞平時在芒草叢或箭竹林底層活動，和人類保持著若即若離的關係。傍晚時候為了安全跳上較高的樹枝過夜，但和其他雉科鳥類一樣在草地上做窩築巢。

　　竹雞的生性隱密，每到了繁殖季節，在山林裡到處可以聽到牠們的叫聲。通常六至七隻成一小群，領域性很強，獵人利用這個弱點，在野外播放竹雞的叫聲。善妒的竹雞氣呼呼的跑出來，顧不得已經暴露行跡，成為獵人的目標。

　　竹雞的叫聲「雞狗乖－雞狗乖－」，非常響亮刺耳。走在山林步道上，常常會看到一群竹雞，正在沙坑上享受日光浴。只要我們不出聲音，不做出干擾的動作，當我們聞著泥土香味的時候，荒郊野地裡的一群野雞，同樣雍容華貴地展現氣質，與人類和平共存。

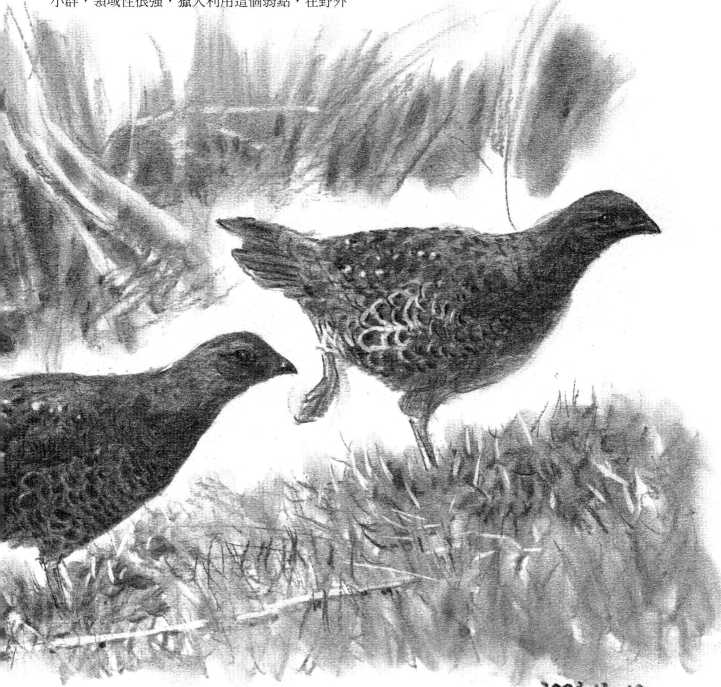

2003. 12. 10

金嗓歌唱家

畫眉科 ［小彎嘴畫眉・白耳畫眉・
金翼白眉・冠羽畫眉・紋翼畫眉］

　　畫眉科野鳥可以說是最具台灣代表性的鳥類了，因
為牠們的翅膀圓短，不善於長途飛行，受限於地理環境
阻隔，多半成為台灣特有種或特有亞種。小彎嘴畫眉是
野外比較常見的畫眉鳥，通常五至六隻成群，在低海拔
或平地、海邊，隱密的灌木叢裡跳躍穿梭。當我們看到
了一隻飛出草叢，可以期待另一隻、又一隻，……，一
小群小彎嘴畫眉，用靈活的跳躍加上笨拙的飛行姿勢，
沿著同樣的路線移動前進，一下子就沒入矮灌木叢裡。
平常只聞其聲不見其影，想要攝影拍照，怎奈在牠們出
現的環境裡光線和速度都不支援。

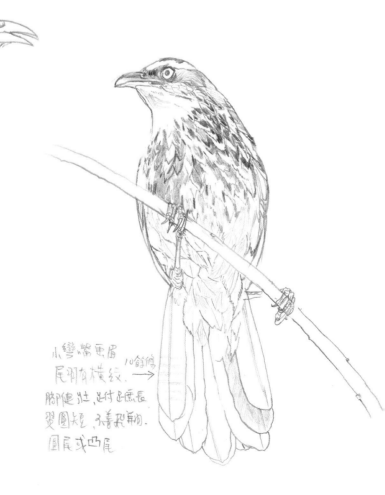

小彎嘴畫眉
尾羽有橫紋。10餘隻　→
腳健壯，足趾又很長
翅圓短，不善飛翔.
圓尾或凹尾

小彎嘴畫眉，白眉毛戴著黑眼罩。時常五六隻成群，在樹叢裡用聲音彼此呼應。通常看到了一隻飛出空地，我們還可以期待後面接二連三隻……。

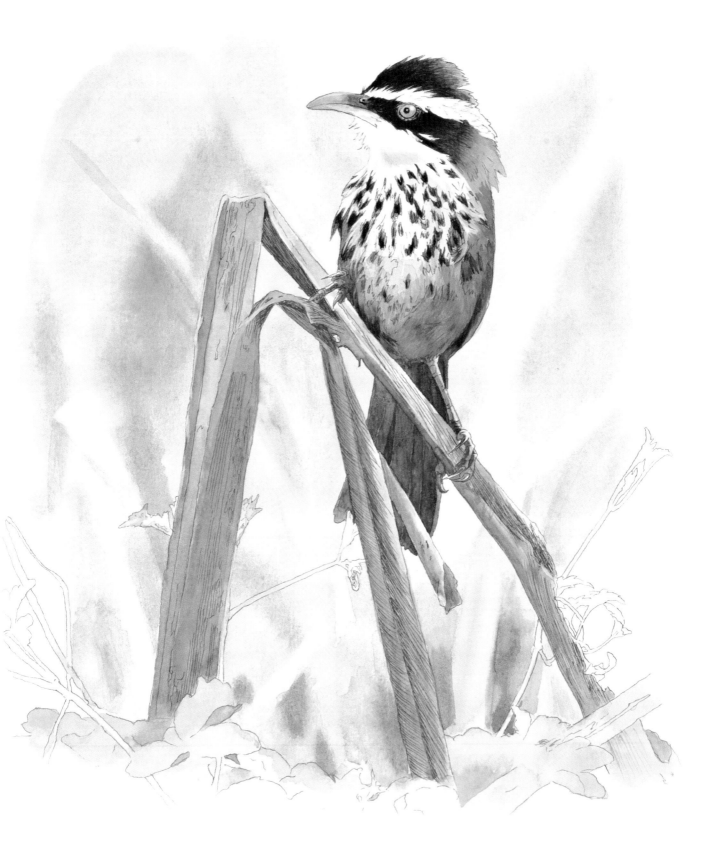

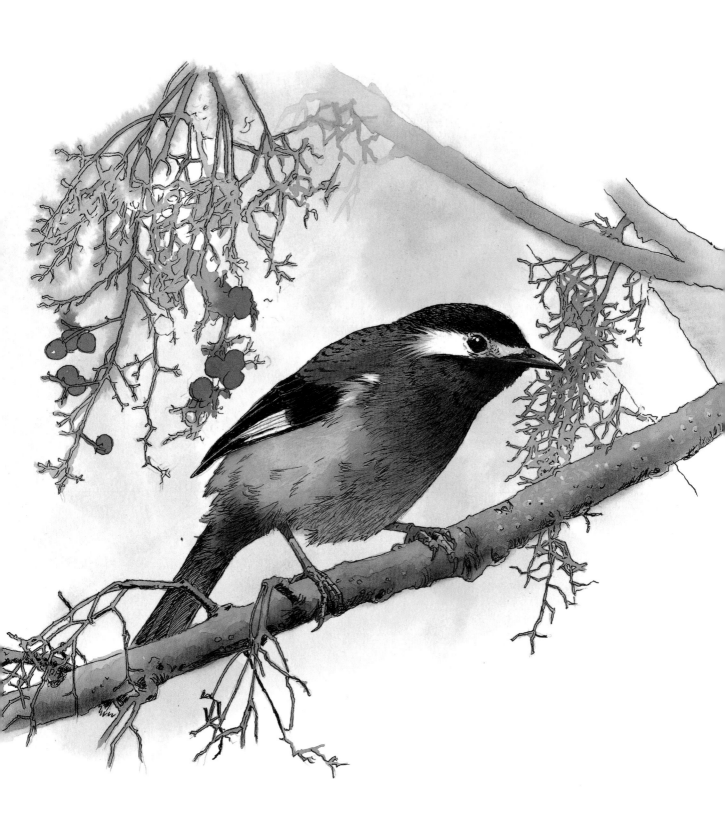

白耳畫眉的白色過眼線非常誇張，白色的羽毛從嘴基部的鼻端延伸到耳後，甚至向後飛揚。出沒在中低海拔樹林的上層。

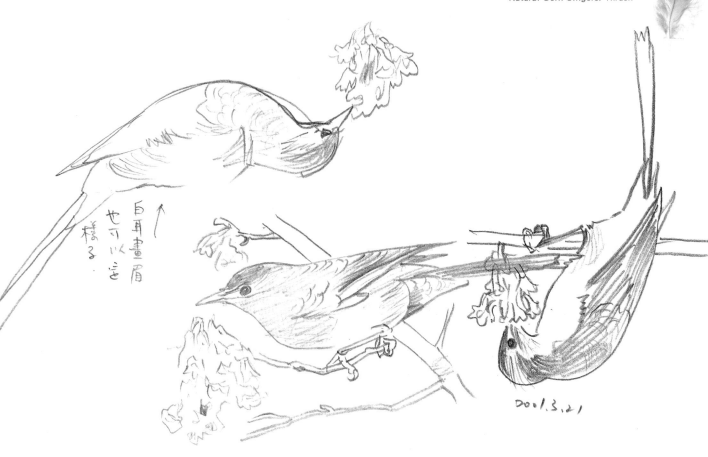

在一處廢棄的公園裡有紫茉莉花架，十二月的季節還盛開著艷紅色花朵，用花叢來當作攝鳥的背景，真是再好不過了。可是要如何讓野鳥登上彩色的舞台呢？我佈置好了偽裝的設備，在花叢前面插了一根樹枝，然後播放錄製好的鳥聲音響。不一會兒，好奇的小彎嘴畫眉，一隻接著一隻跳上樹枝，好像在攝影棚裡工作一樣，得來全不費功夫。

櫻花盛開的時候，也是白耳畫眉豐收的季節。牠們小群出沒在花樹上，吸食花蜜好像體操選手表演槓上運動一樣，姿態百出。

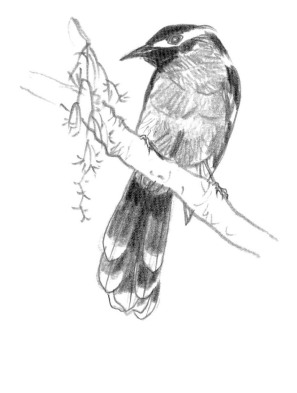

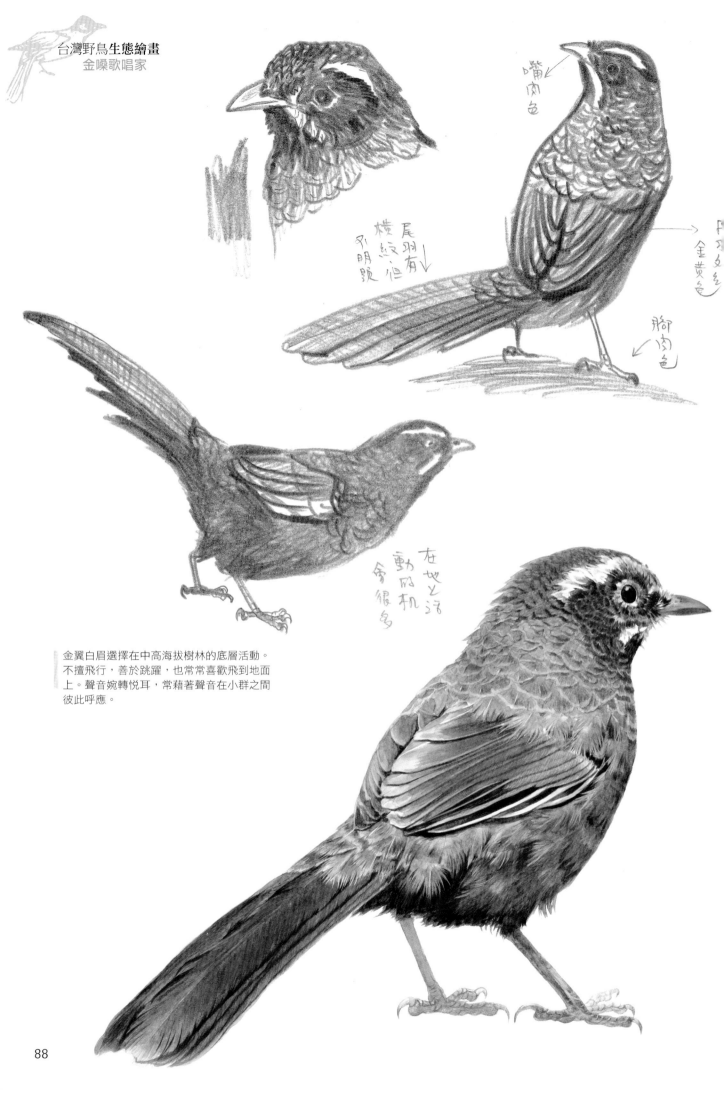

嘴肉色

尾羽有
橫紋但
不明顯

飛羽象紅
金黃色

腳肉色

在地上活
動的机
會很多

金翼白眉選擇在中高海拔樹林的底層活動。
不擅飛行，善於跳躍，也常常喜歡飛到地面
上。聲音婉轉悅耳，常藉著聲音在小群之間
彼此呼應。

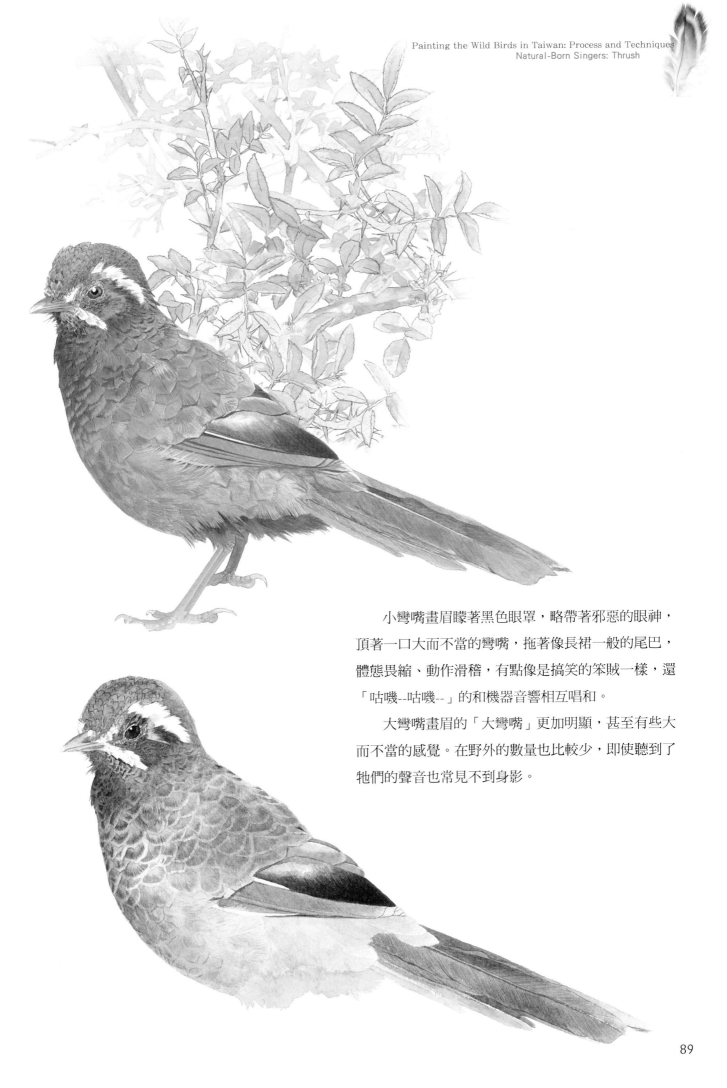

小彎嘴畫眉矇著黑色眼罩，略帶著邪惡的眼神，頂著一口大而不當的彎嘴，拖著像長裙一般的尾巴，體態畏縮、動作滑稽，有點像是搞笑的笨賊一樣，還「咕嘰--咕嘰--」的和機器音響相互唱和。

大彎嘴畫眉的「大彎嘴」更加明顯，甚至有些大而不當的感覺。在野外的數量也比較少，即使聽到了牠們的聲音也常見不到身影。

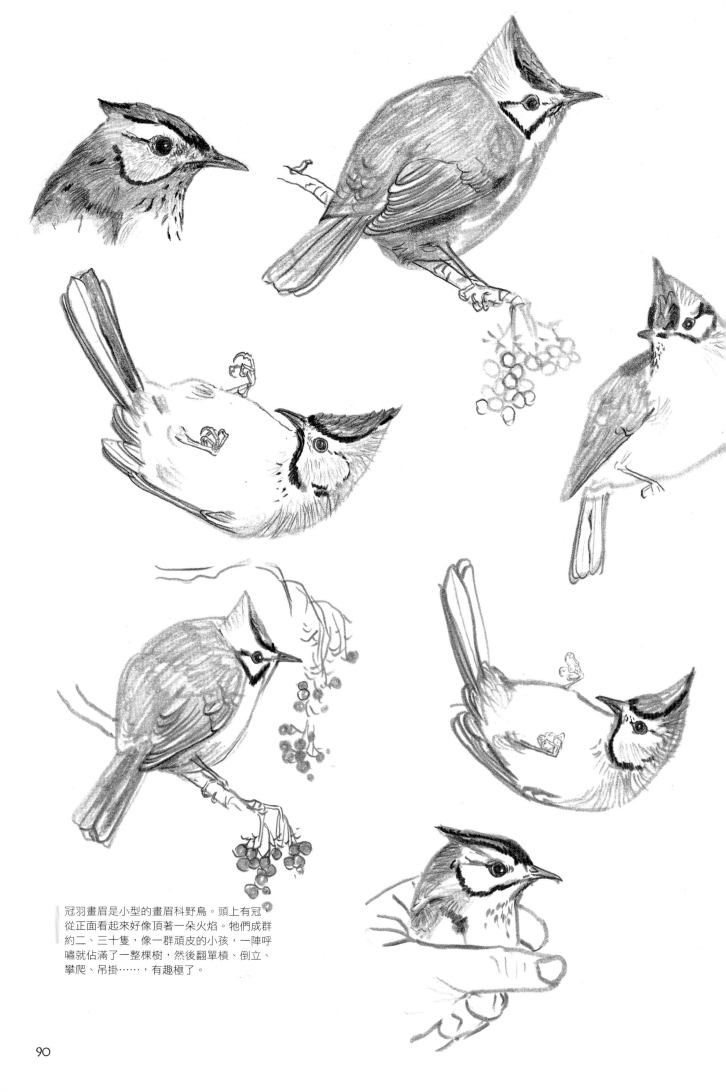

冠羽畫眉是小型的畫眉科野鳥。頭上有冠
從正面看起來好像頂著一朵火焰。牠們成群
約二、三十隻，像一群頑皮的小孩，一陣呼
嘯就佔滿了一整棵樹，然後翻單槓、倒立、
攀爬、吊掛……，有趣極了。

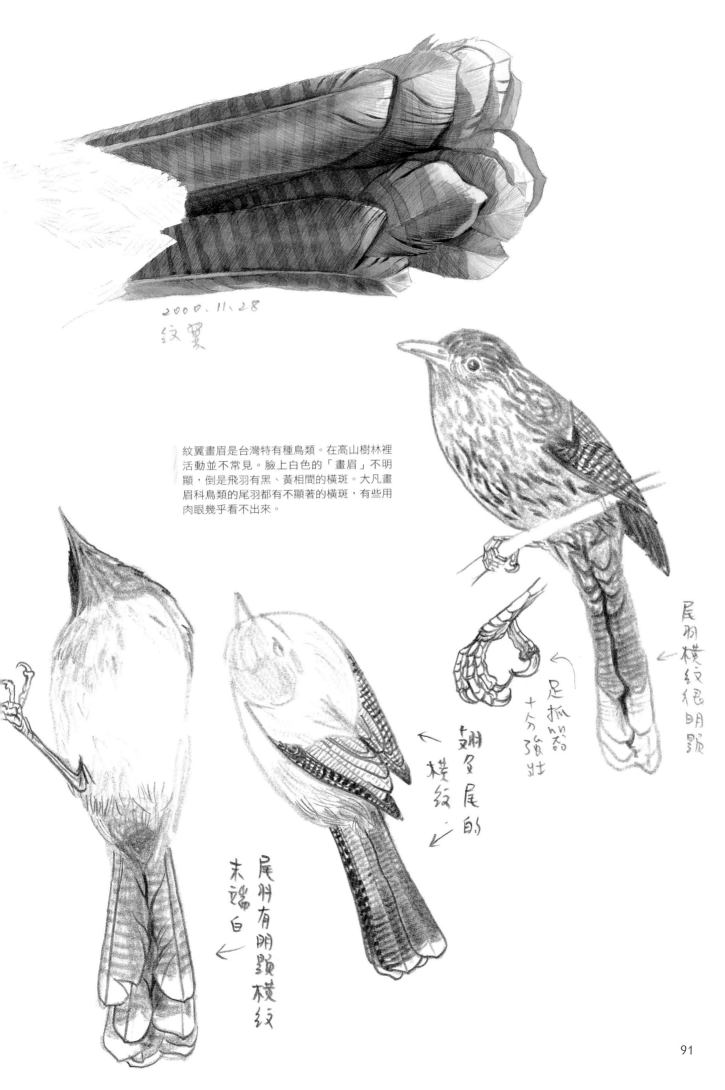

2000.11.28
紋翼

紋翼畫眉是台灣特有種鳥類。在高山樹林裡
活動並不常見。臉上白色的「畫眉」不明
顯，倒是飛羽有黑、黃相間的橫斑。大凡畫
眉科鳥類的尾羽都有不顯著的橫斑，有些用
肉眼幾乎看不出來。

尾羽橫紋很明顯

足抓器十分強壯

翅及尾的橫紋

尾羽有明顯橫紋
末端白

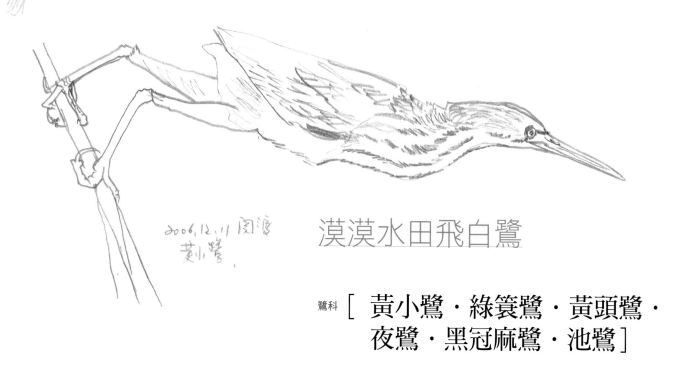

2006.12.11 閣渡
黃小鷺

漠漠水田飛白鷺

鷺科 [黃小鷺・綠簑鷺・黃頭鷺・
夜鷺・黑冠麻鷺・池鷺]

拍攝黃小鷺的消息已經不是新聞了。從今年夏天的開始，這一隻目中無人的鷺鳥大大方方的在蓮藕田裡出現，讓所有拍攝野鳥的人趨之若鶩，早就名聞遐邇。最近因為有日本歌鴝、豆雁和雙眉葦鶯，分別躍上了野鳥攝影的舞台，攝鳥獵人紛紛轉移陣地，黃小鷺也就乏人問津了。

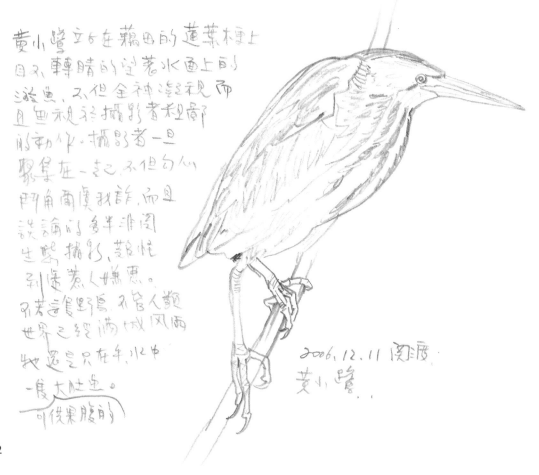

黃小鷺立足在藕田的蓮葉柄上
目不轉睛的望著水面上的
游魚，不但全神凝視而
且無視於攝影者粗鄙
的動作。攝影者一旦
聚集在一起，不但句心
門角、南渡我詐，而且
談論的多半非關
生態攝影，聽惟
剝奪惹人嫌惡。
只看這隻野鳥，不管人類
世界之紛擾滿城風雨
牠還是只在乎水中
一隻大肚魚。
可使果腹的

2006.12.11 閣渡
黃小鷺

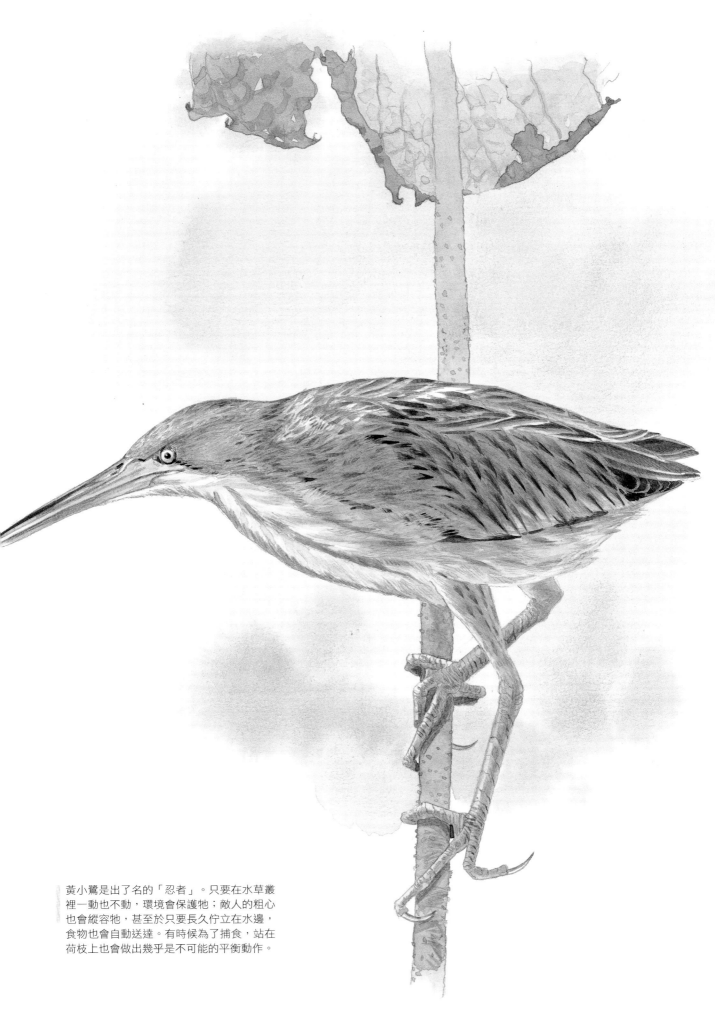

黃小鷺是出了名的「忍者」。只要在水草叢
裡一動也不動，環境會保護牠；敵人的粗心
也會縱容牠，甚至於只要長久佇立在水邊，
食物也會自動送達。有時候為了捕食，站在
荷枝上也會做出幾乎是不可能的平衡動作。

　　黃小鷺常見卻十分膽小，平時躲躲藏藏又遮遮掩掩，不容易讓人拍攝。十二月天，我來到這個已經過氣的拍攝地點，一隻嬌小的黃小鷺，站在路邊蓮藕田裡殘荷敗葉的枝梗上一動也不動，又有環境保護色，若不是高人指點，還真的找不到。原來連日大晴天，蓮藕田裡只剩下馬路邊的角落裡還有積水，水裡聚集許多大肚魚。黃小鷺想要捕魚，只好冒著暴露行跡的危險飛到人車頻繁的路邊。無視於攝影者的野心和冒進，只見牠在蓮葉下捕魚，左右開弓，無往不利。

　　黃小鷺有一雙長又有力的腳。牠們常常要站在蘆葦的枝桿或水面上的樹枝，冒險捕捉獵物。

腳趾的抓和鉤的能力也特別發達。此外，黃小鷺也善於偽裝擬態。牠們不像其他鷺鳥一樣好動，捕獵時，常常只是動也不動的站在水邊凝視水面，即使發現了敵人，也只是豎起了脖子尖嘴朝天，形狀和羽毛花紋，讓自己看起來好像是旁邊的一根草葉一樣。

　　鷺鳥當中以小白鷺最為人熟知，是五十年代的宣傳圖片中，代表台灣農村一片安和樂利、豐衣足食的樣板鳥類。一般白色的鷺鳥都被稱為「白翎鷥」，在鄉下農民的心目中存在著一定的價值和份量。

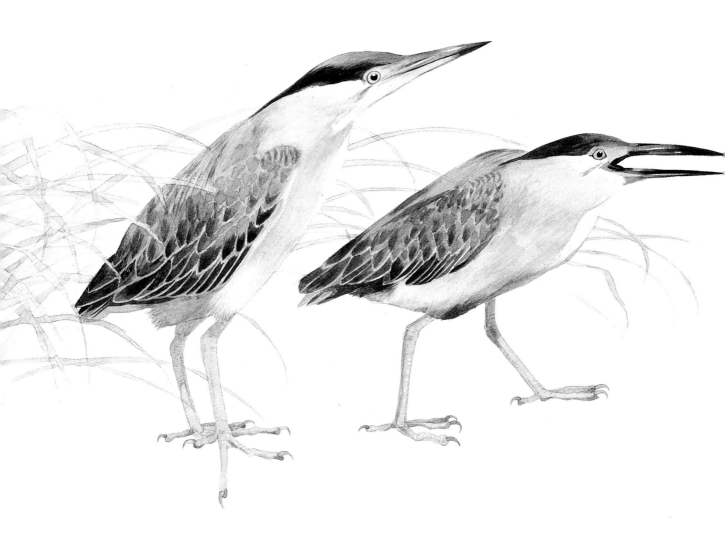

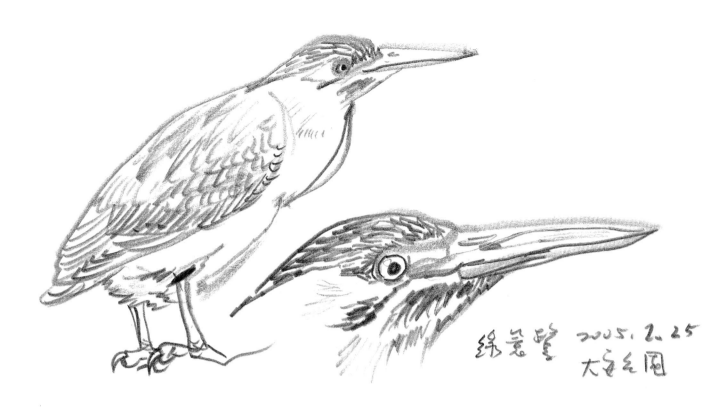

綠簑鷺 2005. 2. 25
大安公園

綠簑鷺藏頭露尾躲在溪溝裡，沒人看見時，小心謹慎地沿著水邊覓食。發現有異狀立刻溯溪而上。我們常會在上游另一個轉彎處見到同一隻害羞的鷺鳥。最近，都會公園的水池裡也常有綠簑鷺現蹤。因為習慣了人們的指指點點，也就大大方方任人拍照了。

黃頭鷺是候鳥，不過也有一部分留在台灣繁殖。比較喜歡在旱地、半乾的耕作地或山坡草坪覓食活動。最近高速公路兩旁草地、常有不少黃頭鷺出現。也常站在泥塘水牛的背上，搭個方便的餐車。

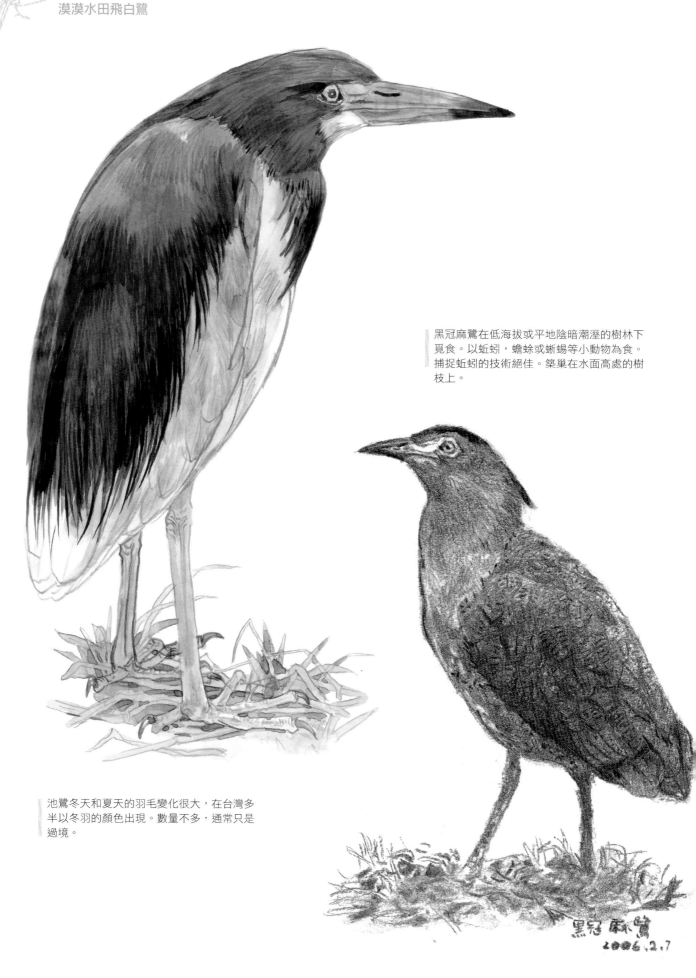

黑冠麻鷺在低海拔或平地陰暗潮溼的樹林下
覓食。以蚯蚓，蟾蜍或蜥蜴等小動物為食。
捕捉蚯蚓的技術絕佳。築巢在水面高處的樹
枝上。

池鷺冬天和夏天的羽毛變化很大，在台灣多
半以冬羽的顏色出現。數量不多，通常只是
過境。

黑冠麻鷺
2006.2.7

夜鷺不一定只在夜晚出現，白天常常棲在水
邊的黃槿樹上，晨昏時候也看見牠們在河
口、水岸上等待流下來的食物。也看見過夜
鷺站在水面飄流物上，一路啄食垃圾。

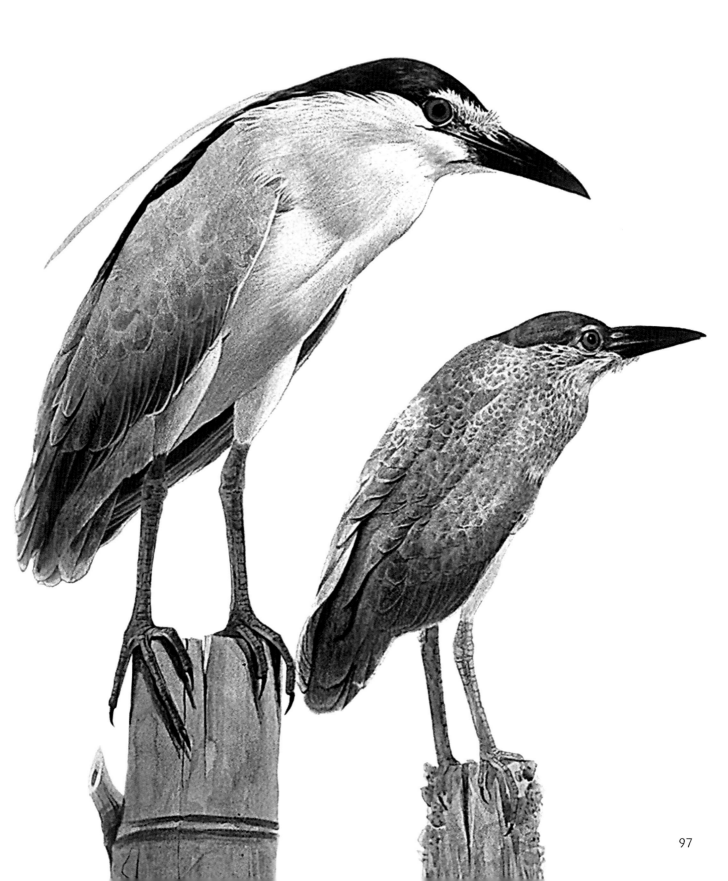

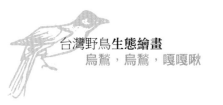
烏鶖，烏鶖，嘎嘎啾

卷尾科 ［大卷尾・小卷尾］

大卷尾又叫作「烏鶖」，住在鄉下的人都知道這種凶猛又不可侵犯的黑色大鳥，烏鶖也可以說是和民間生活相當密切的民俗野鳥。手持打鳥彈弓的小孩們看到大卷尾，多半敬而遠之。傳說大卷尾記仇的能力很強，今天欺負不成，明日必遭到報復。野鳥記恨的說法未必是真，不過正在育雛的大卷尾倒是常常攻擊過往的路人。只要經過鳥巢附近的人或貓狗，一律視為侵犯領域加以攻擊驅離。

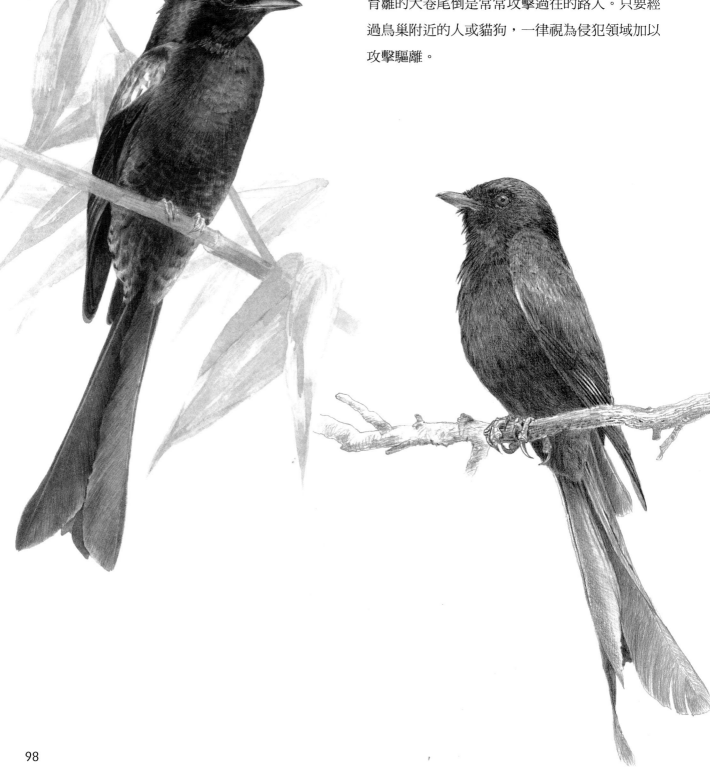

民間也有人對大卷尾築巢的位置感到興趣，他們認為烏鶖有預知氣候的能力。如果鳥巢建築在裸露、又沒有防衛的空曠地上空，表示今年必定是個風調雨順的大好年；反之築巢在堅固的樹枝或電線桿上，表示今年風強雨大災害不斷。鄉野傳說當然不足採信，不過，大卷尾哺育後代的工作，多半在七月以前結束。因為七月以後就開始是台灣的颱風季節，不論鳥巢築在那裡，風風雨雨之下都沒有安全感。

大卷尾的成鳥除了尾下覆羽有不明顯的白斑之外，全身覆蓋著黑色的羽毛，肩背部還有金屬的光澤。亞成鳥的羽毛顏色只是淡淡的黑色，沒有金屬色澤。

2000. 8. 3

白色斑紋 ←

大卷尾

尾下覆羽有白斑

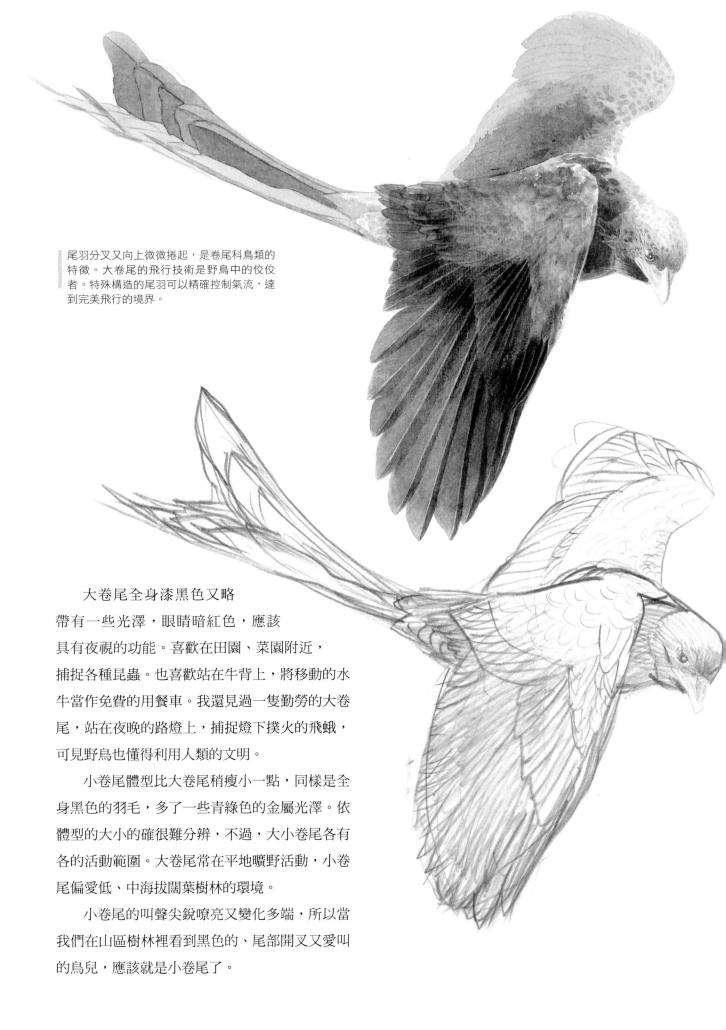

尾羽分叉又向上微微捲起，是卷尾科鳥類的
特徵。大卷尾的飛行技術是野鳥中的佼佼
者。特殊構造的尾羽可以精確控制氣流，達
到完美飛行的境界。

大卷尾全身漆黑色又略
帶有一些光澤，眼睛暗紅色，應該
具有夜視的功能。喜歡在田園、菜園附近，
捕捉各種昆蟲。也喜歡站在牛背上，將移動的水
牛當作免費的用餐車。我還見過一隻勤勞的大卷
尾，站在夜晚的路燈上，捕捉燈下撲火的飛蛾，
可見野鳥也懂得利用人類的文明。

小卷尾體型比大卷尾稍瘦小一點，同樣是全
身黑色的羽毛，多了一些青綠色的金屬光澤。依
體型的大小的確很難分辨，不過，大小卷尾各有
各的活動範圍。大卷尾常在平地曠野活動，小卷
尾偏愛低、中海拔闊葉樹林的環境。

小卷尾的叫聲尖銳嘹亮又變化多端，所以當
我們在山區樹林裡看到黑色的、尾部開叉又愛叫
的鳥兒，應該就是小卷尾了。

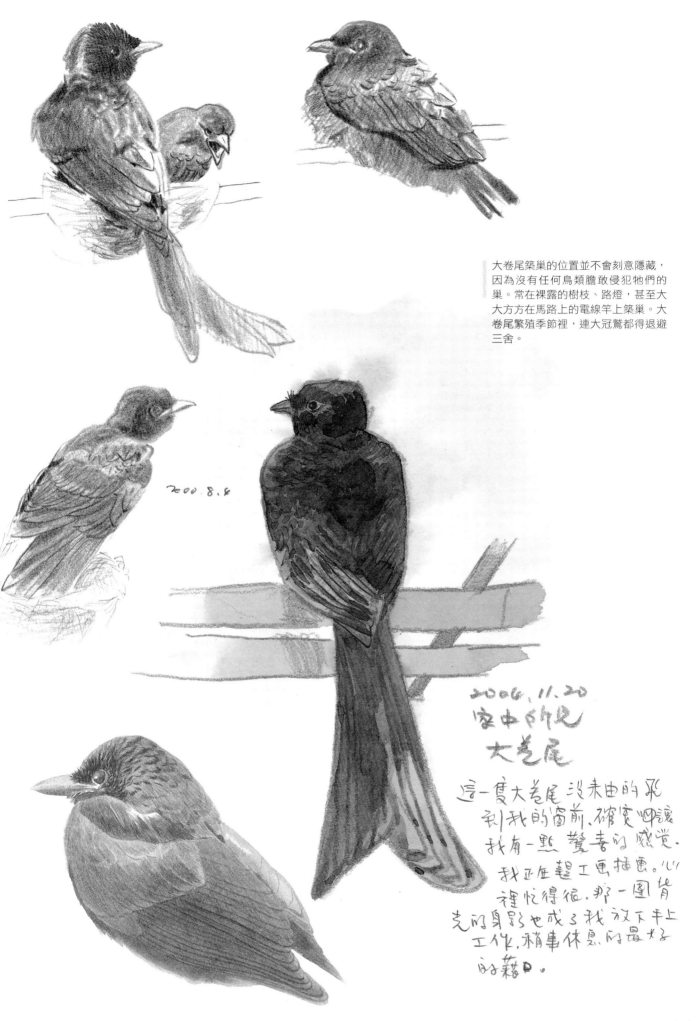

大卷尾築巢的位置並不會刻意隱藏，因為沒有任何鳥類膽敢侵犯牠們的巢。常在裸露的樹枝、路燈，甚至大大方方在馬路上的電線竿上築巢。大卷尾繁殖季節裡，連大冠鷲都得退避三舍。

2000.8.8

2006.11.20
家中所見
大卷尾

這一隻大卷尾 沒來由的飛
到我的窗前，確實回讓
我有一點 驚喜的感覺。
我正在趕工更插畫，心
裡忙得很，那一團黑
亮的身影也成了我放下手上
工作，稍事休息的最好
的藉口。

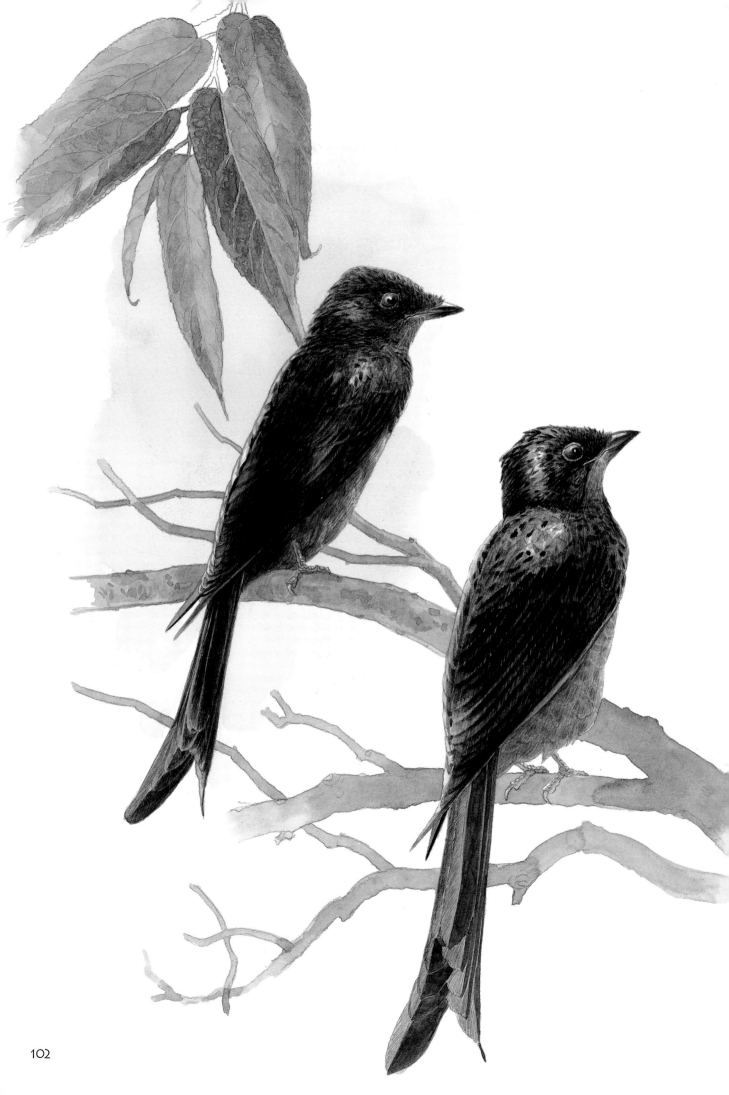

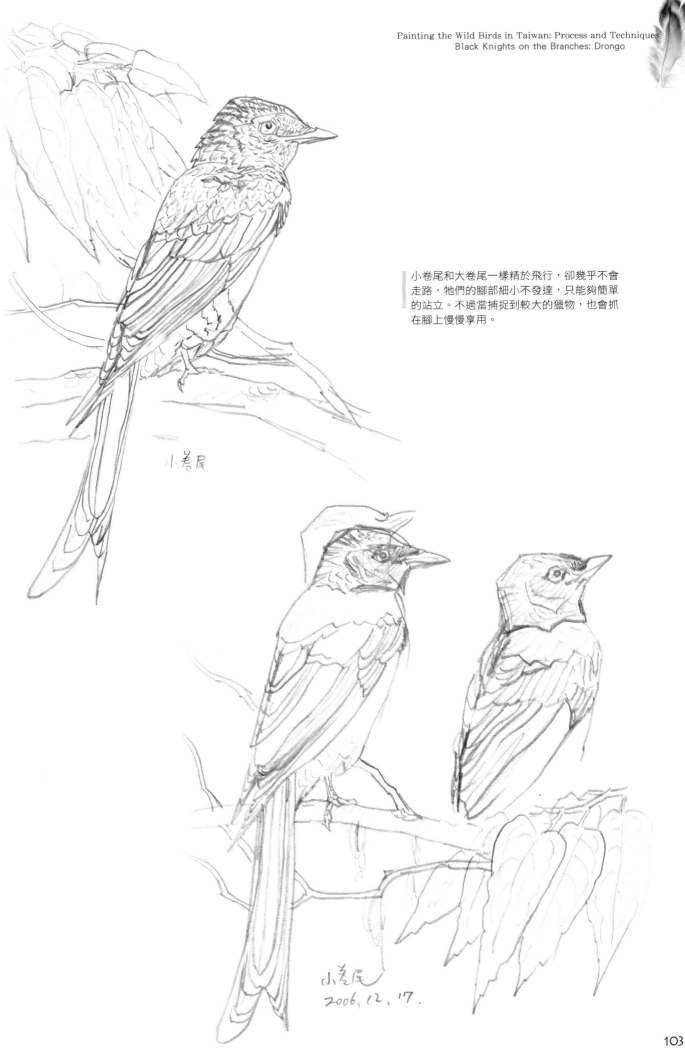

小卷尾和大卷尾一樣精於飛行，卻幾乎不會
走路，牠們的腳部細小不發達，只能夠簡單
的站立。不過當捕捉到較大的獵物，也會抓
在腳上慢慢享用。

小卷尾

小卷尾
2006, 12, 17.

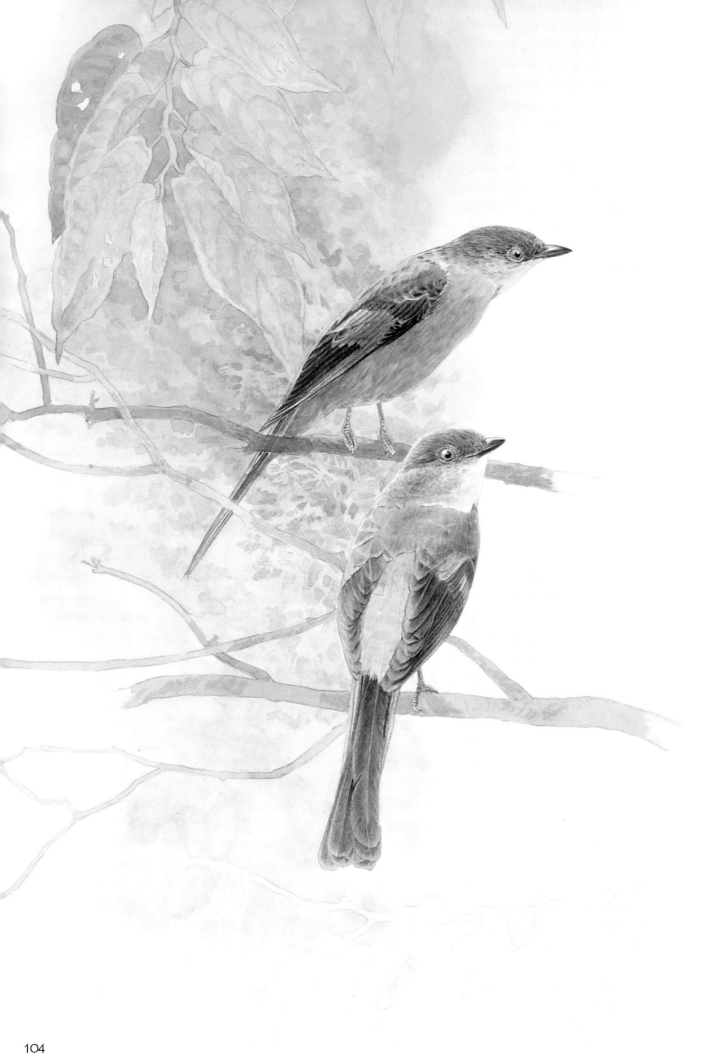

戲班鳥

山椒鳥科 [紅山椒]

　　野外鳥類攝影，有幾種鳥兒是讓我難忘的。其中之一就是紅山椒，紅山椒的雄鳥羽毛鮮紅，雌鳥羽色艷黃。生活在中海拔翠綠的山谷環境裡，一身豔麗的外表格外引人注目。

　　有一次深秋季節，我獨自在高山的小溪谷裡，兩岸有一些紅榨槭樹林。紅色、黃色的落葉，舖滿了整個溪谷、溪水和石縫間。陽光下微風吹動，聽不見落葉的嘆息，卻一片接著一片簌簌飄落。忽然，我發現有些飄落的葉片，又緩緩上升回到樹上，好像在樹林間畫上一道一道彩色的曲線。仔細一看，那紅色、黃色的落葉，竟然是一群曼妙飛舞在林間的紅山椒。一群大約二十幾隻的野鳥，無聲無息由遠而近。無視於我的存在，一隻一隻從身旁左右飛過來飛過去。就好像一群彩衣艷羽、氣質高雅的淑女，既不扭捏作態、故作矜持，也不致放浪形骸目中無人，更沒有聒噪喧譁。紅山椒又叫作「戲班鳥」，可以想像在馬戲團裡，色彩斑斕、訓練有素，又略通人性的鳥兒在觀眾面前飛來飛去的樣子，不是很吸引人嗎？

　　佛經有曰：「極樂世界……常有種種奇妙雜色之鳥……」紅山椒不在天國之列，不過，山林的邂逅就好像沐浴在仙境一樣，人間如此，自然環境如此，天國又有什麼值得嚮往的？

　　紅山椒僅見於中低海拔的闊葉樹林裡。一群紅色、黃色的野鳥飛過樹林，讓單調的山林增添不少顏色。鳥群中不難發現夾雜著幾隻小卷尾，好像牧者一樣，不時發出口令一般的聲音，還常常攻擊紅山椒。不同鳥種共構的團體，好像跟覓食有關係，值得我們深入瞭解。

鳥類的大家族

鶲亞科 [栗背林鴝・小剪尾・
紫嘯鶇・小翼鶇・
白頭鶇・白眉鶇]

　　鶇鳥在台灣是一個龐大的家族，包括特有種、候鳥、留鳥，有大體型如赤腹鶇，也有小型如小剪尾。鶇科野鳥總數量龐大卻是屬於鮮為人知的種類，原因是牠們多半生性害羞、行蹤隱密。有時候大批鶇科候鳥進駐台灣，好像大軍壓境一樣，也只是安靜的躲在密林裡。偶爾悄悄飛到路上或空地，有人靠近了立刻飛到樹上。想要拍攝這種野鳥也只好將自己隱藏起來，躲在掩體裡靜靜的等候。鶇科鳥類常有「落翅」的習慣。停棲的時候，雙翅不收在背後，喜歡斜斜的落在雙腳旁邊。

　　栗背林鴝住在高山樹林裡，以捕捉樹林中飛起來的小昆蟲為食。雄鳥有很強的領域性，常常追逐驅趕入侵的同類。和其他鶇科鳥類一樣，喜歡以抬頭挺胸的姿勢站立，雄鳥站在枝頭上固守牠的領地，儼然一副不可一世的樣子。

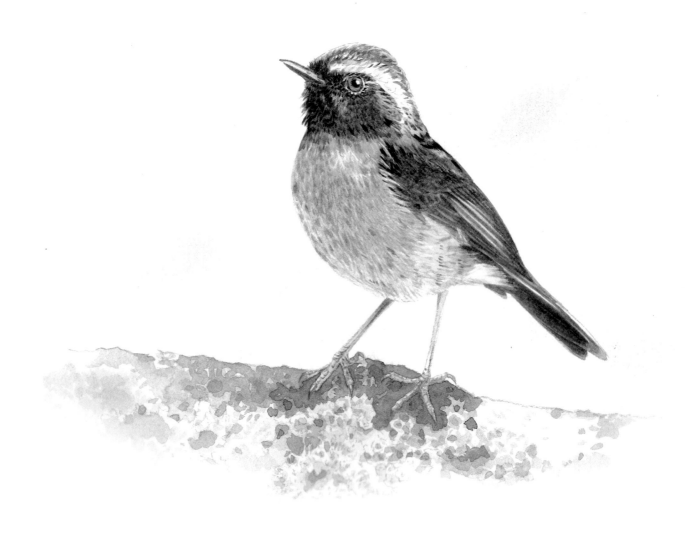

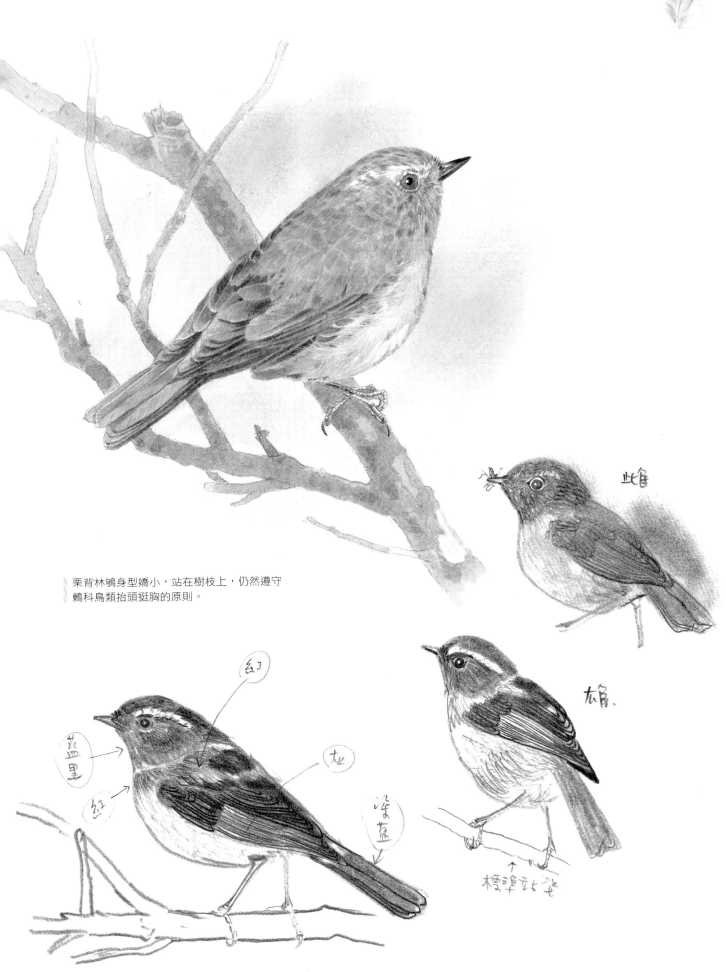

栗背林鴝身型嬌小，站在樹枝上，仍然遵守
鶇科鳥類抬頭挺胸的原則。

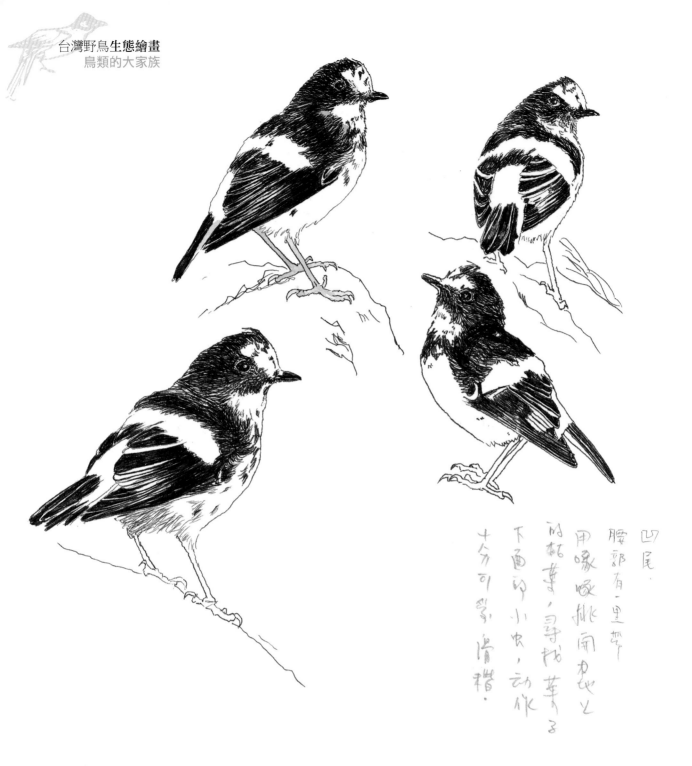

凹尾
腰部有一里兰
用喙啄桃雨起也之
的枯葉,尋找葉子
下面的小虫,动作
十分可爱,肖楷

中海拔陰涼清澈的溪谷中,常常會看見一種造型可愛的小鳥,牠們在水邊石縫中或樹枝堆裡,掀開一片一片樹葉尋找小蟲進食。有時候還故意將小腳在水中抖動攪和一番,讓水中昆蟲無所遁形。往往一面專心的覓食,一面忘我的沿著水岸前進,一直走到攝影者面前還渾然不知。

小剪尾,顧名思義就是尾巴的動作像剪刀一樣。尾部張開的時候,可以清楚的看到尾羽左右兩側的外緣是白色的。一張一合之間,就像是發送信號一樣。

南部山區傳出有築巢繁殖的小剪尾。牠們的巢構築在路邊小瀑布的陰暗處。巢材多半是取用附近的土馬騌或其他苔蘚植物。小剪尾的小倆口忙進忙出的尋找溪蟲回巢餵食,無視於許多攝影者的眼光和野心,當眾在焦距之下嬉戲追趕打情罵俏。

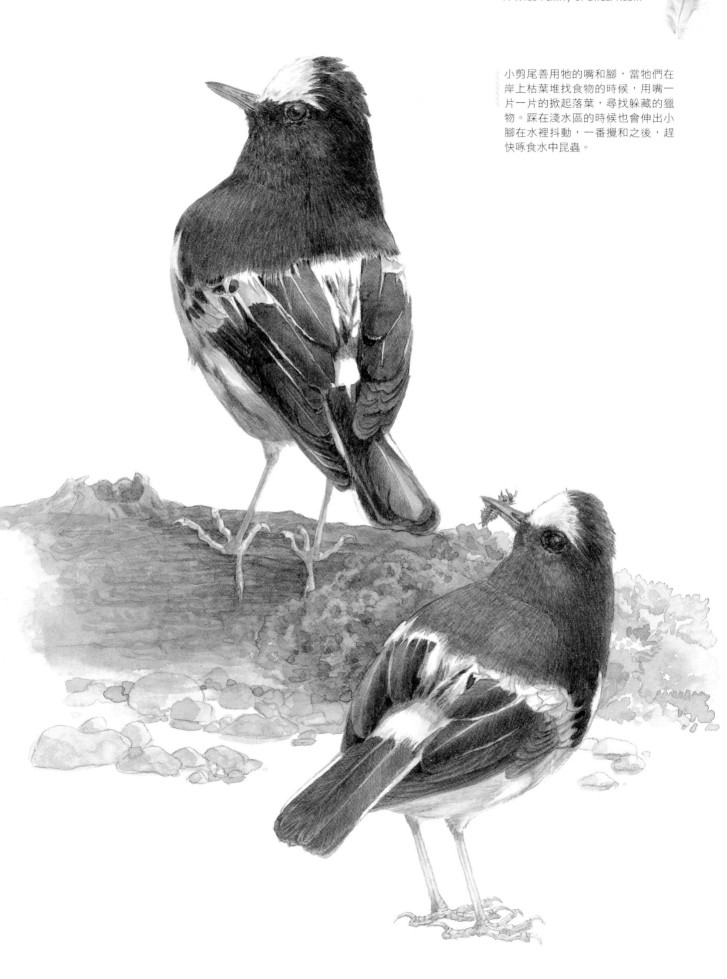

小剪尾善用牠的嘴和腳，當牠們在岸上枯葉堆找食物的時候，用嘴一片一片的掀起落葉，尋找躲藏的獵物。踩在淺水區的時候也會伸出小腳在水裡抖動，一番攪和之後，趕快啄食水中昆蟲。

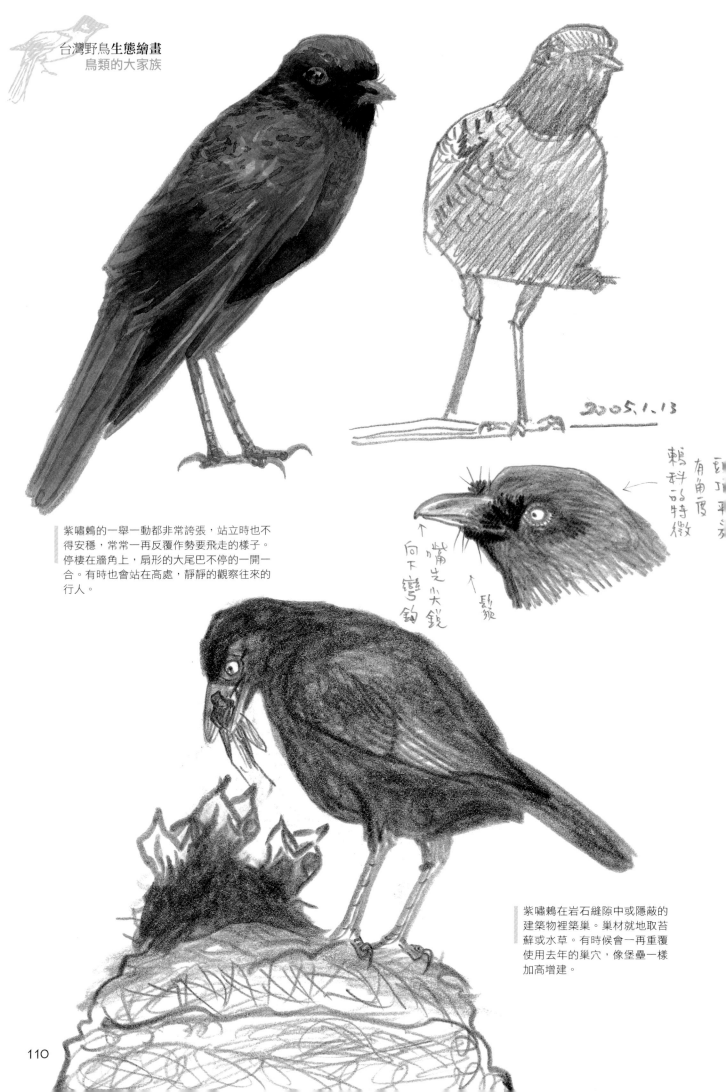

2005.1.13

到了平消
有角度
鴉科的特徵

嘴先小尖銳
向下彎鈎

鼻須

紫嘯鶇的一舉一動都非常誇張，站立時也不
得安穩，常常一再反覆作勢要飛走的樣子。
停棲在牆角上，扇形的大尾巴不停的一開一
合。有時也會站在高處，靜靜的觀察往來的
行人。

紫嘯鶇在岩石縫隙中或隱蔽的
建築物裡築巢。巢材就地取苔
蘚或水草。有時候會一再重覆
使用去年的巢穴，像堡壘一樣
加高增建。

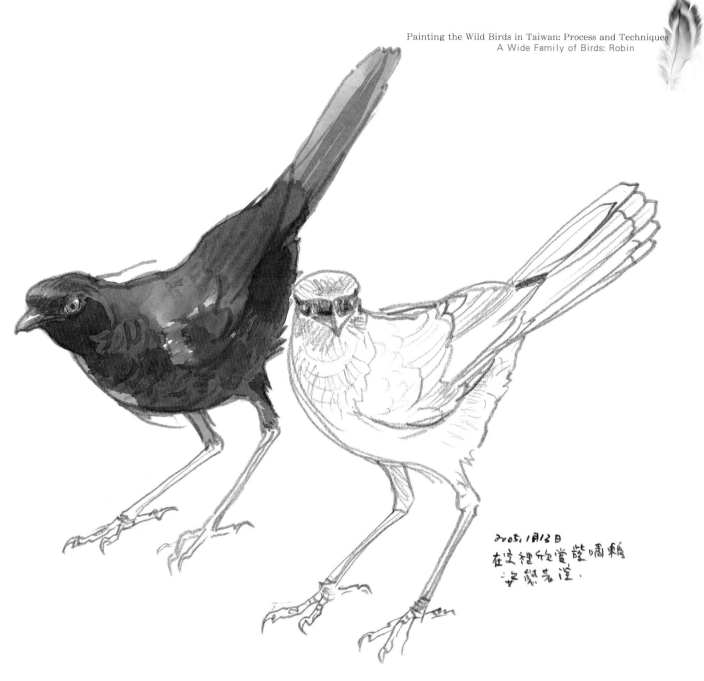

2005.1月12日
在這裡欣賞紫嘯鶇
姿態專注

小剪尾堪稱為溪流的「水鳥」，牠們的生活離不開水域。如果我們將河流提供鳥類的食物空間橫斷垂直切面，逐一分層之後，可以發現河烏專司水下的食物層面；小剪尾和灰鶺鴒負責水岸上的食物層；鉛色水鶇只捕捉水面上的飛蟲食物。依靠溪流為生的鳥類，各有各的食物領域。食物充足而平衡，不同鳥種之間各取所需，幾乎沒有爭奪生存空間的必要。

最近幾年山區開發頻繁，標榜有機的茶園、菜圃和果園一直往高山發展。大量肥料運進山區，肥沃了作物也培養了腦人的蚊蠅，卻造福了以昆蟲為食的小剪尾。

住在山邊水涯的人家，一定深受這種藍色大鳥之苦。紫嘯鶇每天清晨總是在天色將亮未亮的時候開始一天的活動。先是以尖銳刺耳的口哨聲，沿著小溪河谷一路嘯叫，當然也擾人清夢。有時候站在一處牆壁的角落，自顧自不停的高歌，歌聲婉轉悠揚而且持續很久。紫嘯鶇是特有亞種，全身藍黑色，而且面露凶光，外型並不討人喜歡。牠們常躲在山邊黑暗潮溼的石縫裡，奔跑的時候頭和身體成一直線，好像急先鋒一樣沒頭沒腦的向前衝。誇張的動作惹人發笑。

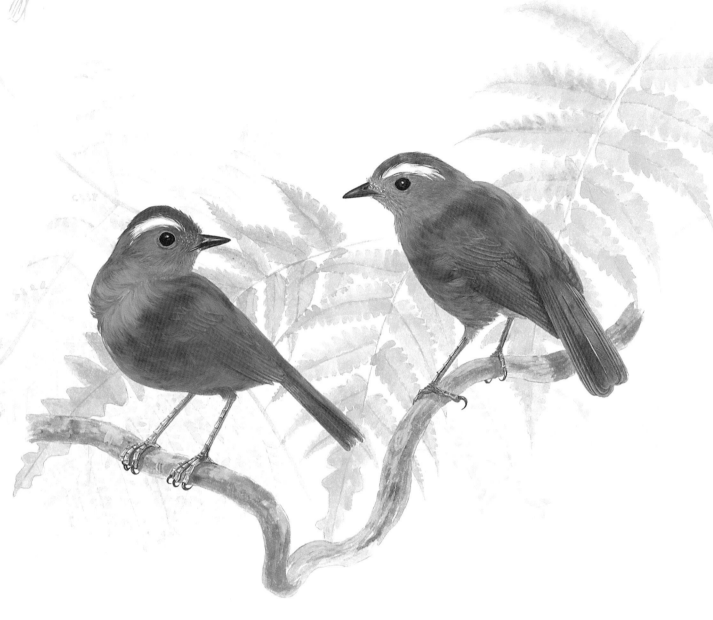

小翼鶇全身橄欖綠色，白色的眉斑非常明
顯，雙翅也常常下垂至體側兩邊，呈現鶇科
鳥類的特色。

山溪、水溝或陰暗樹林底層，還有更不為人
知的小翼鶇。不但身型嬌小，生性文靜害羞，加
上行蹤隱密，幾乎可說是隱形的鳥類。偶爾聽到
牠們嘰哩哩的輕聲細語，卻永遠看不見牠們的身
影。

有一次，在雪山登山路的山屋裡，聽到了細
微的鳥叫聲。尋聲來到屋後，兩隻長著白眉毛的
小小鳥在潮溼的馱坎上。尋遍千山萬水也不可得
的小翼鶇，就在眼前一飲一啄無視於我的存在。

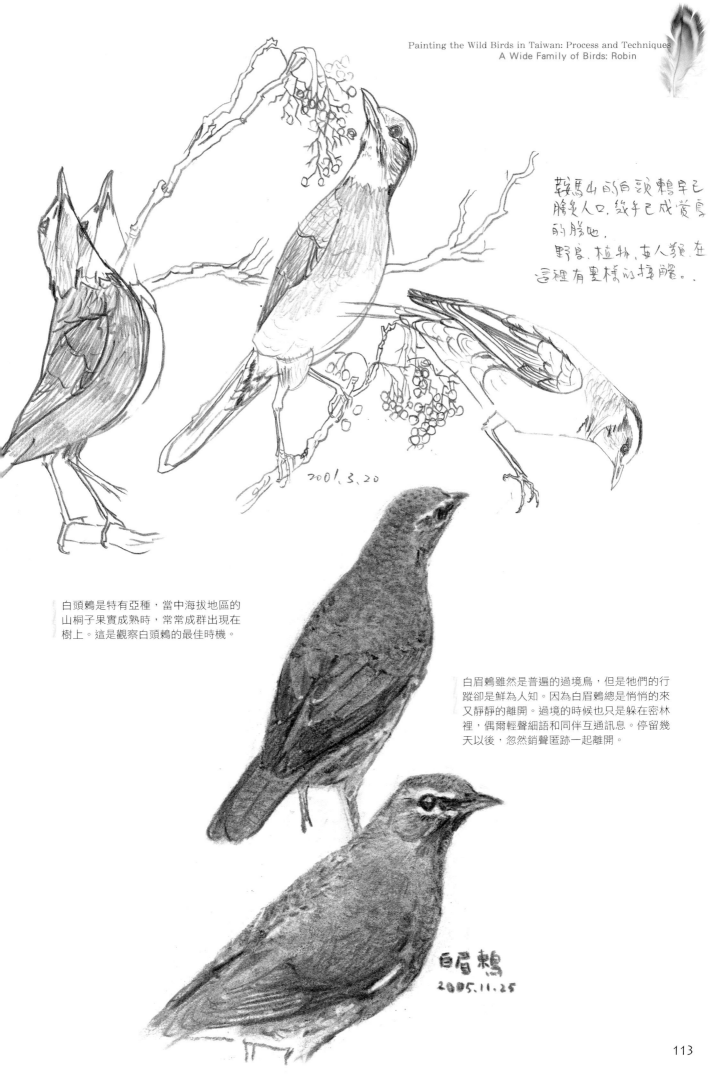

鞍馬山的白頭鶇早已
膾炙人口,幾乎已成賞鳥
的勝地.
野鳥.植物.古人類.在
這裡有異樣的接觸.

2001.3.20

白頭鶇是特有亞種,當中海拔地區的
山桐子果實成熟時,常常成群出現在
樹上。這是觀察白頭鶇的最佳時機。

白眉鶇雖然是普遍的過境鳥,但是他們的行
蹤卻是鮮為人知。因為白眉鶇總是悄悄的來
又靜靜的離開。過境的時候也只是躲在密林
裡,偶爾輕聲細語和同伴互通訊息。停留幾
天以後,忽然銷聲匿跡一起離開。

白眉鶇
2005.11.25

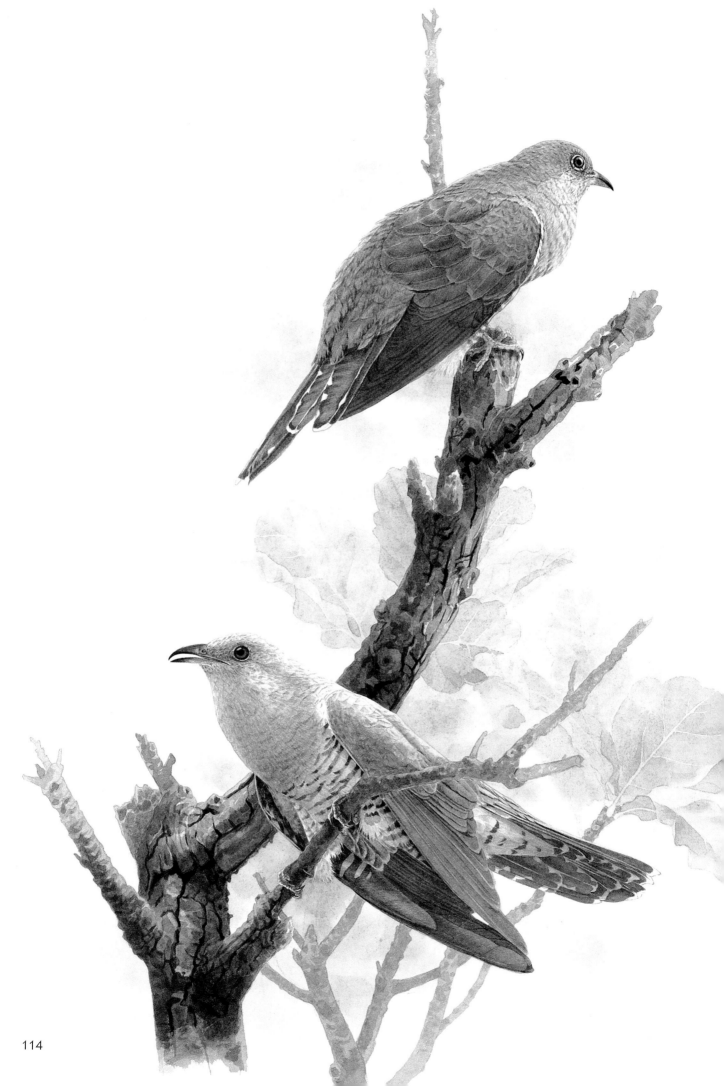

杜鵑休向耳邊啼

筒鳥體型較大，腹部有黑白相間的橫斑，看起來像是一隻猛禽。其實筒鳥的狐假虎威是別有用心的。除了自保之外還可以嚇跑正在巢中孵卵的其他小鳥，以便「鳩佔鵲巢」進行「托卵」的陰謀。

杜鵑科 ［筒鳥］

　　鵑形目，杜鵑科，台灣居然也有七種叫作「杜鵑」的野鳥。其中以番鵑和筒鳥算是比較常見。曠野草叢裡，黃昏時候常常可以聽到「嘓的-嘓的-嘓的」的鳴叫聲，所以番鵑又叫「草嘓」，是留鳥。筒鳥則是台灣的夏候鳥。夏天到了，平原、丘陵、山谷、林緣，偶爾聽到「ㄅㄨ-ㄅㄨ，ㄅㄨ-ㄅㄨ」非常特別的聲音。另有一種夏候鳥叫作「鷹鵑」。不論白天或是夜晚，老是躲在高大樹林的邊緣，「誰找我－

誰找我－誰找我－」音調愈來愈高，一直重覆不斷。音源總是出自若即若離的樹林裡，出自心靈尚無法到達的遠方……

　　杜鵑科鳥類多半有「托卵寄養」的惡習。所謂「托卵」就是這種鳥兒不築巢也不孵卵，找到一個倒楣鬼的鳥巢，偷偷將自己的蛋下在別人的巢裡，好讓別種鳥兒當保姆幫牠孵蛋，甚至餵養小鳥以至成長。

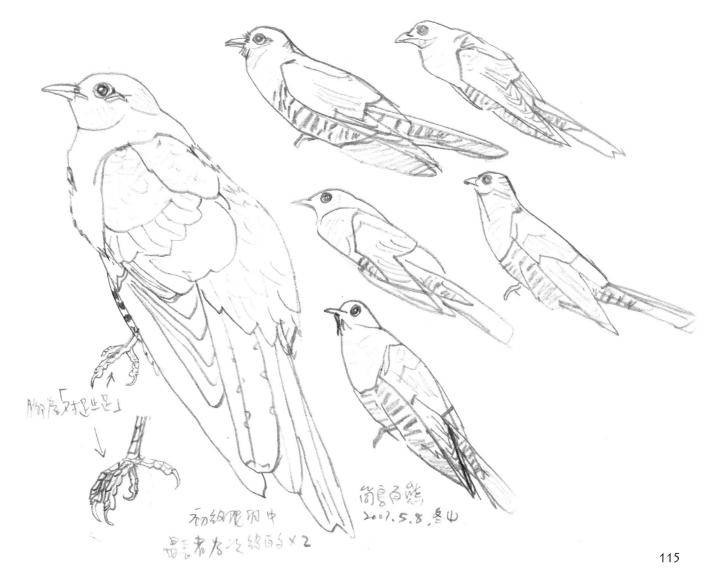

筒鳥白鷴
2007.5.8. 鳥山

115

　　杜鵑鳥多半選擇嬌小的鶯亞科鳥類進行托
卵。鷦鶯小鳥體型大約只有筒鳥的四分之一，不
明白為什麼自己的窩裡會多出一枚巨型的蛋？筒
鳥的卵孵化期較短，先破殼的小筒鳥，天生就是
一個壞胚子，眼睛還沒有睜開，就會將旁邊其他
的蛋拱出巢外。如果巢中還有宿主先孵化的雛
鳥，小筒鳥也會毫不留情的用利嘴咬死牠，再踢
出巢外；最後，巢中當然只剩一隻筒鳥巨嬰，需
索無度的騙取保姆的愛心。小杜鵑長大了，鳥巢
根本容不下巨大的身軀，只好站在屋頂上，可憐
嬌小的鷦鶯，站在巨嬰的身上，忙著將食物送進
那一張貪得無厭的大嘴巴。

筒鳥自己不會築巢，不想孵蛋，更不願意哺
育自己的雛鳥。牠們將卵下在別種鳥類已經
築好的鳥巢裡。筒鳥的小鳥先行孵化以後，
本能的將巢中其他鳥蛋拱出巢外，使原有的
鳥巢主人全心全力照顧筒鳥的後代。這種投
機的行為稱為「托卵」。

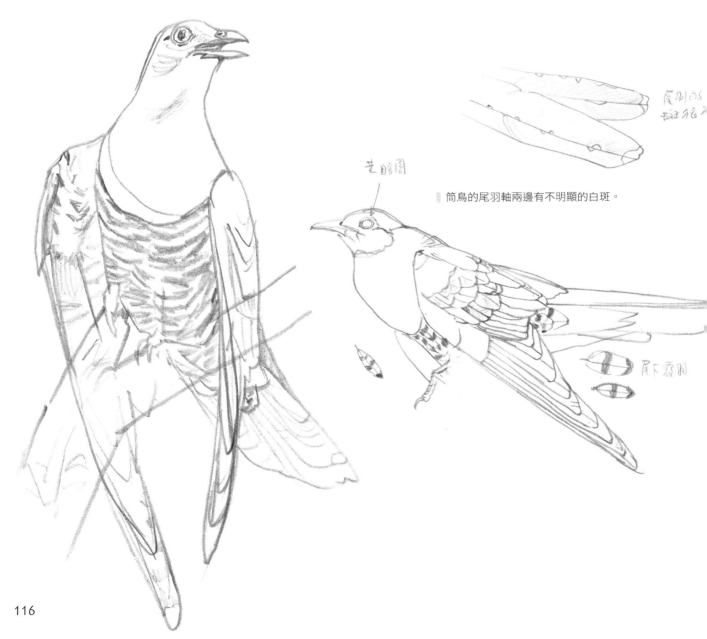

筒鳥的尾羽軸兩邊有不明顯的白斑。

平地荒野的草叢裡常常可以看到番鵑，或是
聽到牠們的叫聲。番鵑在冬天和夏天有不同
的羽毛顏色，不過看起來總覺得好像穿著很
粗糙、邋遢的模樣。

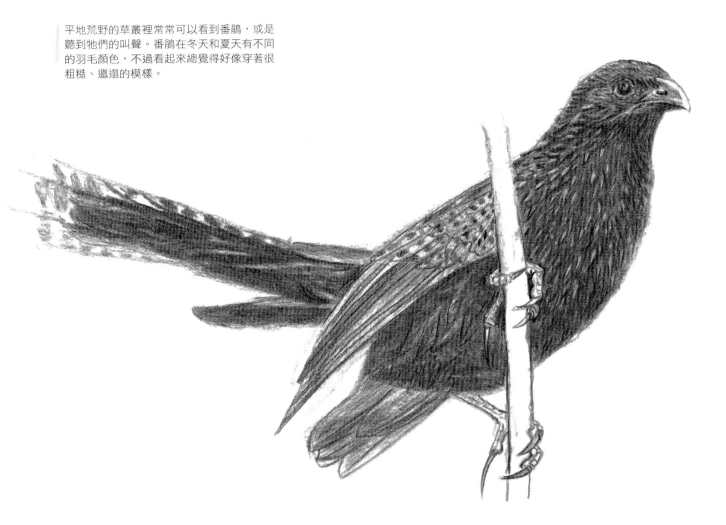

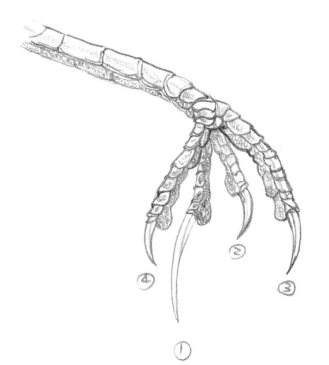

杜鵑科鳥類的腳趾是比較特殊的「對趾
足」，也就是第一、四趾向後；二、三趾朝
前的配置。對趾足的作用多半是為了攀附在
直立的樹幹上。筒鳥和番鵑並沒有攀木的習
慣，為什麼須要這樣的構造令人不解。
左圖為番鵑右腳的構造。

番鵑的腳是
「對趾足」
（右腳）

潛水鳥

鸊鷉科 [小鸊鷉]

在池塘湖泊裡看見小鸊鷉，常常會誤以為是水鴨。較寬廣的湖泊或廢棄的池塘裡，可以看到這種小型的棕色水鳥，害羞又謹慎的浮游在水面上。忽然消失了不見蹤影，一會兒又從不遠處的水裡冒出來。小鸊鷉是名副其實的潛水者，幾乎一生都在水面上，以一浮一潛的方式生活。

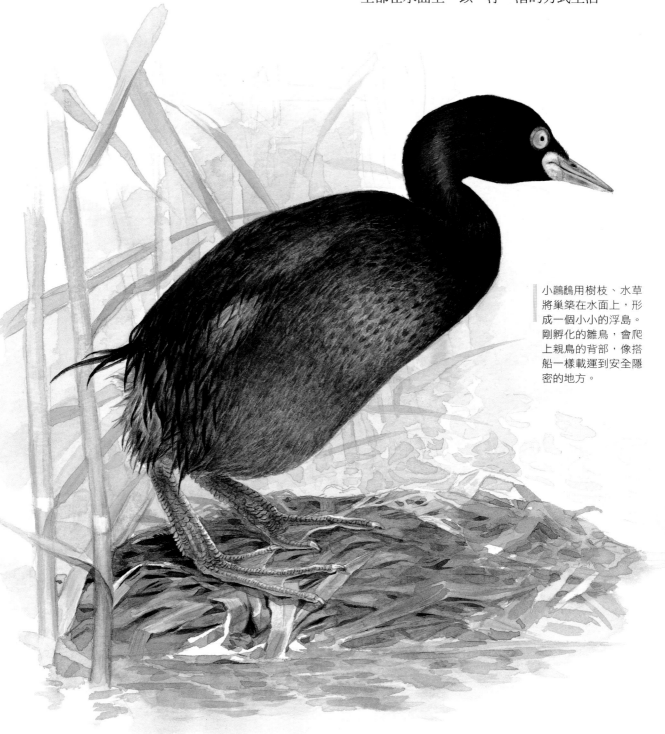

小鸊鷉用樹枝、水草將巢築在水面上，形成一個小小的浮島。剛孵化的雛鳥，會爬上親鳥的背部，像搭船一樣載運到安全隱密的地方。

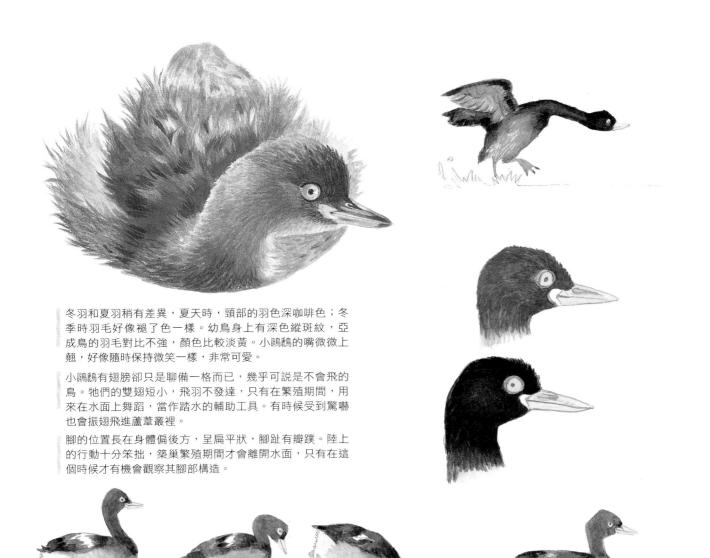

冬羽和夏羽稍有差異，夏天時，頸部的羽色深咖啡色；冬
季時羽毛好像褪了色一樣。幼鳥身上有深色縱斑紋，亞
成鳥的羽毛對比不強，顏色比較淡黃。小鸊鷉的嘴微上
翹，好像隨時保持微笑一樣，非常可愛。

小鸊鷉有翅膀卻只是聊備一格而已，幾乎可說是不會飛的
鳥。牠們的雙翅短小，飛羽不發達，只有在繁殖期間，用
來在水面上舞蹈，當作踏水的輔助工具。有時候受到驚嚇
也會振翅飛進蘆葦叢裡。

腳的位置長在身體偏後方，呈扁平狀，腳趾有瓣蹼。陸上
的行動十分笨拙，築巢繁殖期間才會離開水面，只有在這
個時候才有機會觀察其腳部構造。

　　野鳥的羽毛具有防水、保暖的作用，尤其是
依水為生的鳥類，更須要有防水的羽毛。好像雁
鴨鳥類，有發達的油脂腺體，不時塗抹在全身羽
毛上。塗上油脂的羽毛具有排水張力，可以達到
防水效果。不過，能夠防水的羽毛，不見得方便
潛水。我們都知道鴨子的羽毛有很好的防水功
能，可以輕鬆的在水面上浮水游泳，但是卻不能
潛水。充其量只是將頭半身探入水中而已，因為
身上羽毛的排水、防水性太強了。

　　另有一種鸕鶿是善於潛水捕魚的鳥類，可以
在水中長時間游泳捕魚。因為鸕鶿的油脂腺體不
甚發達，羽毛不具有防水效果，羽毛浸潤吸水比
較不具潛水的障礙。每次離開水面，鸕鶿都必須
站在樹枝上，張開翅膀曬乾羽毛。

　　小鸊鷉羽毛表層沒有防水功能，但是裡層有
綿密防水的羽毛，可以全身潛入較深的水中，但
是不能持久。牠們潛水的功能介於水鴨和鸕鶿之
間。小鸊鷉還有一項潛水的利器。牠們腳部的位
置長在身體偏後半部的下方，不但腳趾有瓣蹼，
連腳部都呈扁平的蹼狀。一切設計都是為了方便
在水中潛水。腳部被設計成潛水的工具，當然也
會喪失了行走的功能。小鸊鷉 除了築巢的時候，
必須離開水面之外，一生幾乎不用腳走路。

神話裡的玄鳥

燕科 [家燕・灰沙燕・岩燕・棕沙燕]

　　燕飛來，燕歸去，舊時王謝堂前燕，飛入尋常百姓家……燕子好像總是文學家最常引用在文學作品上的野鳥。燕子來了比喻春天到了，時局好了，心情也開朗了；燕子去了當然也就不勝唏噓。北方的文人對於迎送燕子，自有一番期待和依戀。因為，燕子是候鳥，春來秋去代表季節的更替，很容易引申為心境的好壞。

　　台灣偏處於亞熱帶的南方，燕子去來的情形應該是相反的。不過，候鳥來來往往的地理界線，並不是那麼明確。台灣可以看到六種燕子，其中五種是留鳥。事實上，一年四季，春夏秋冬，台灣的上空都看得見燕子。教科書上寫著：「春天來了；燕子也來了」，想要用自然現象來表達文學意境，未免太不務實又失之於觀察了。

　　家燕是最普遍又常見的燕子。春天的時候，在人家走廊、屋簷或騎樓上築巢。民間普遍相信，燕子在家門口築巢會帶來財運。家燕就在膚淺的信仰護身之下，進出尋常百姓的門第裡外。

燕子頭和身體直接連結，幾乎看不到脖子。講究飛行速度的鳥類多半具有頭首相連的特徵。家燕的額頭和喉部暗紅色，上胸部有明顯的黑色橫紋。尾羽張開呈叉形，末端有白色斑點。

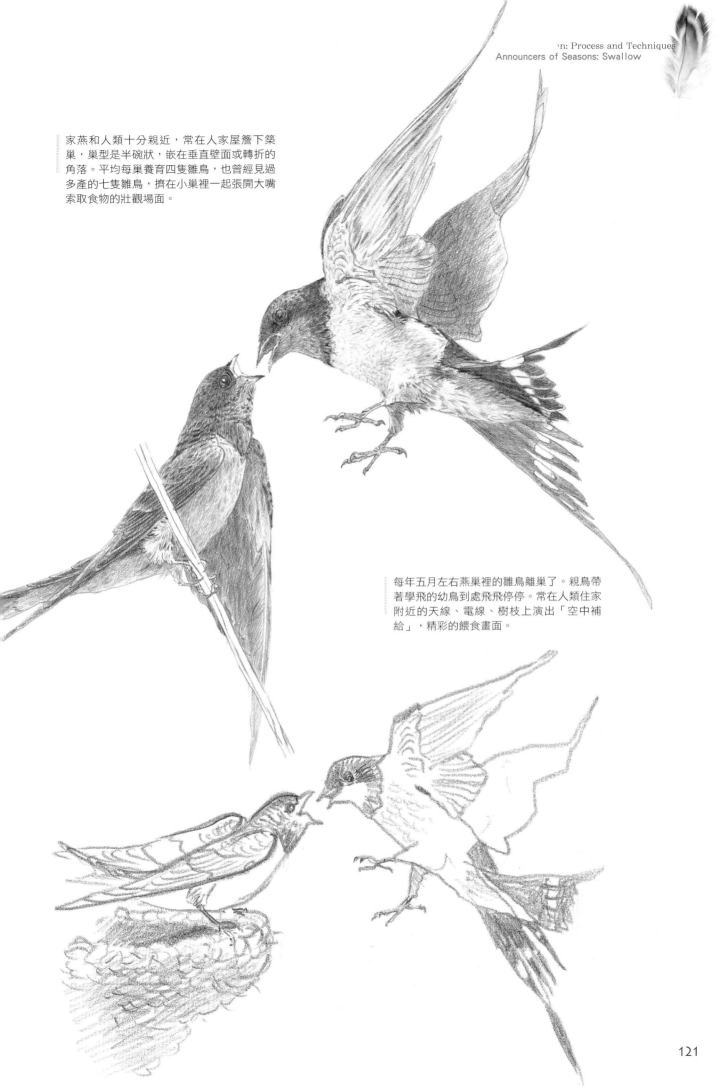

家燕和人類十分親近，常在人家屋簷下築巢，巢型是半碗狀，嵌在垂直壁面或轉折的角落。平均每巢養育四隻雛鳥，也曾經見過多產的七隻雛鳥，擠在小巢裡一起張開大嘴索取食物的壯觀場面。

每年五月左右燕巢裡的雛鳥離巢了。親鳥帶著學飛的幼鳥到處飛飛停停。常在人類住家附近的天線、電線、樹枝上演出「空中補給」，精彩的餵食畫面。

121

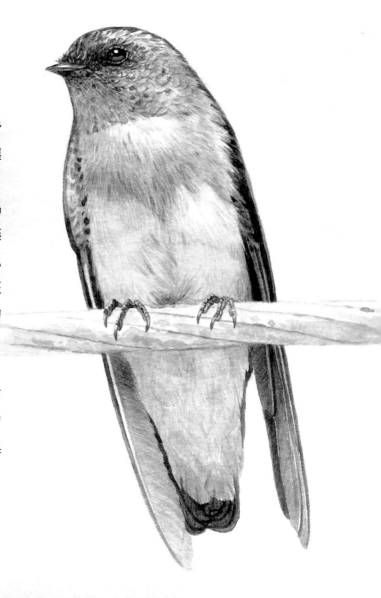

傳統社區的商家騎樓，為了招徠家燕築巢常常費
盡心機。有的替燕巢釘上托架、有的牽上電線讓
家燕停棲，還得為牠們清理糞便。

　　家燕銜泥築巢，碗盤狀的巢嵌在牆角上，偶
爾也會看到碗口吸在屋頂下；形狀不一樣的燕
巢，那是赤腰燕的鳥巢。赤腰燕不容易看到紅色
的腰身，但是白色的喉、胸、腹部有黑色縱斑
紋。中、高海拔山區有毛腳燕，橫貫公路陡峭的
岩壁上或高山民家、工寮裡，毛腳燕常常不請自
來，在屋子裡築巢。

　　棕沙燕在平地或開闊的河床、溪谷活動。常
利用河床兩岸，垂直的沙質斷面鑿洞築巢。我曾
經見過距離河水面僅五公分的洞穴。棕沙燕回巢
「一桿進洞」絲毫沒有拖泥帶水。

毛腳燕又叫作岩燕，在山區的岩壁或山上人
家的屋簷下築巢。銜泥築巢的時候總是出雙
入對十分恩愛。

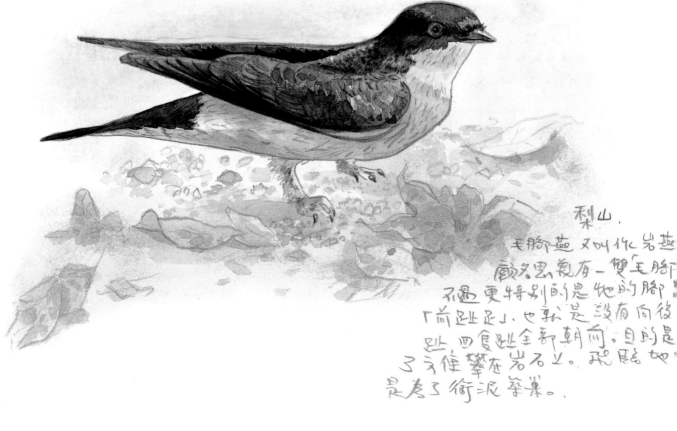

梨山.
毛腳燕 又叫作岩燕
顧名思義有一雙毛腳
不過更特別的是牠的腳是
「前趾足」，也就是沒有向後
趾，四隻趾全都朝向，目的是
了方便攀在岩石上。飛脛如此
是為了銜泥築巢。

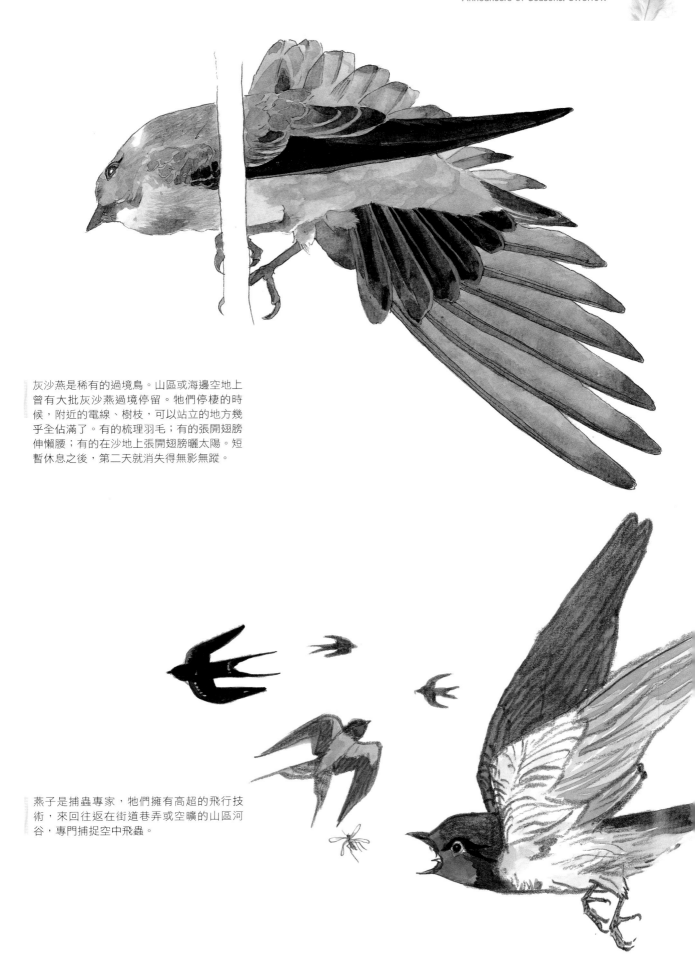

灰沙燕是稀有的過境鳥。山區或海邊空地上曾有大批灰沙燕過境停留。牠們停棲的時候，附近的電線、樹枝，可以站立的地方幾乎全佔滿了。有的梳理羽毛；有的張開翅膀伸懶腰；有的在沙地上張開翅膀曬太陽。短暫休息之後，第二天就消失得無影無蹤。

燕子是捕蟲專家，牠們擁有高超的飛行技術，來回往返在街道巷弄或空曠的山區河谷，專門捕捉空中飛蟲。

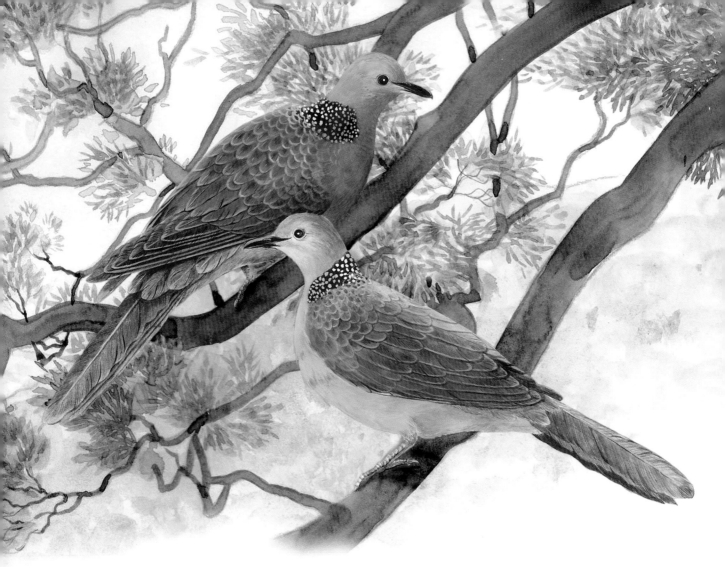

慈祥和平的使者

斑頸鳩的尾羽中央兩枚特別長，張開飛起來的時候呈美麗的楔形。

鳩鴿科 ［斑頸鳩・金背鳩］

　　民俗中稱為「斑甲」的其實就是野外比較常見的斑頸鳩和金背鳩。因為牠們片片覆羽櫛比鱗次，像是披甲的武士一樣。其實，鳩鴿鳥類是一種非常溫馴親和的野鳥，生活在人類社區附近，只是不被人馴養。都市公園、鄉間郊野、溪流河谷，都有相當大的族群，牠們羽色樸實又不招搖；個性溫柔又不喧譁，不為害人類；也沒有經濟價值。好像麻雀一樣，數量雖然很多卻引不起大家注意的眼光。斑頸鳩頸部後面有珠粒狀

2001. 4. 5
斑頸鳩飛行的
姿態雖然沒有什麼
特別，不過想要精
確描繪卻也非易事。

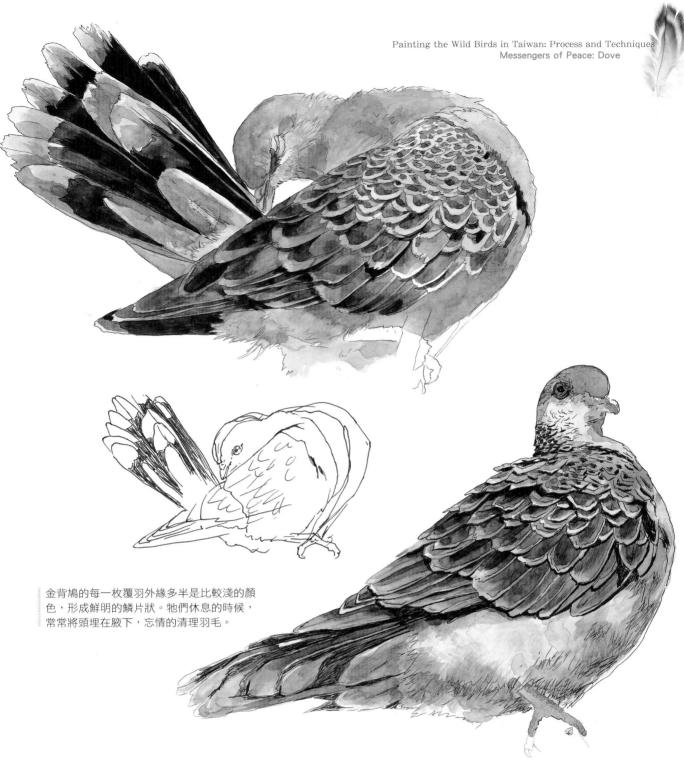

金背鳩的每一枚覆羽外緣多半是比較淺的顏色，形成鮮明的鱗片狀。牠們休息的時候，常常將頭埋在腋下，忘情的清理羽毛。

的黑白斑紋，體型比一般家鴿瘦長。金背鳩數量比較少，但是分布更廣，從中海拔山區以至河口海邊，都可以發現這種「不像鴿子的鴿子」。所謂「春鳩鳴何處？」每年三、四月繁殖季節，到處可以聽到斑鳩的叫聲。「咕固咕－固」是斑頸鳩；「咕咕嚕咕咕」是金背鳩的聲音。雄鳥像吹氣球一樣鼓足了喉部和胸部，發出咕咕的聲音，一面抬頭挺胸和低頭行禮交互運用，亦步亦趨的靠近求偶對象，動作非常逗趣。

紅鳩體型更小一點，雄鳥身體紅褐色，雌鳥淡灰色，頸部都有黑色橫斑。綠鳩只在中低海拔山林裡活動。體色大致是樹葉綠色，肩翅部位棗紅色，鵝黃色的尾下覆羽有黑斑。最近公園、校園裡常有綠鳩在樹上啄食茄苳和雀榕的果實。因為行跡隱密又具有良好的保護色，路人幾乎是視而不見。

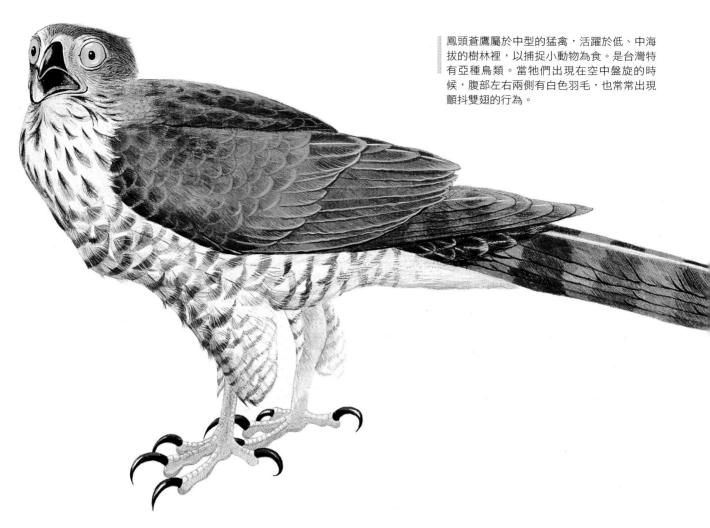

鳳頭蒼鷹屬於中型的猛禽，活躍於低、中海拔的樹林裡，以捕捉小動物為食。是台灣特有亞種鳥類。當牠們出現在空中盤旋的時候，腹部左右兩側有白色羽毛，也常常出現顫抖雙翅的行為。

天空的王者

鷲鷹科 [鳳頭蒼鷹·赤腹鷹]

鷹揚萬里、鷹爪、猛禽，善於飛行，有鉤嘴和利爪，個性凶猛，以捕捉小動物為食，應該是我們對鷲鷹科鳥類一般的認識。老鷹之類的猛禽，有寬闊的雙翼當然是理想的飛行工具。不過，我們仔細觀察鷲鷹鳥類，很少看見牠們像其他鳥類一樣，上下鼓動翅膀到處飛來飛去。多半是晴天的午前，地面氣溫開始升高以後，站在高處枯枝上張開大翅膀，以盤旋滑翔的方式在河谷地形或港口上空出沒。如果發現地面上的獵物，則收起雙翅，像戰鬥機一樣快速俯衝下來，原

來，鷲鷹鳥類的大翅膀就好像是我們使用的滑翔翼一樣，一旦捕捉到了升高的氣流，就可以輕鬆的以滑翔的方式御風飛行。需要長途遷徙的赤腹鷹和灰面鷲，也都要選擇早晚有上升氣流可乘的山邊或谷地，方便起降或御風滑翔輕鬆遠揚。常見的大冠鷲就是用這種方式，「忽悠－忽悠」的在空中盤旋飛行。

鳳頭蒼鷹和一般猛禽不同，不愛大刺刺的在高空飛翔，反而喜歡在枝葉錯綜複雜的樹林裡捕捉獵物。牠們飛行的時候不但無聲無息，而且精於追蹤和躲避的技巧。小型的紅隼在空曠草原上空出現，最喜歡捕捉大蝗蟲為食。牠們在空中滑翔有一項獨門的特技，只要巧妙的迎著風控制氣流，就可以在空中定點停留，以便仔細觀察地面。

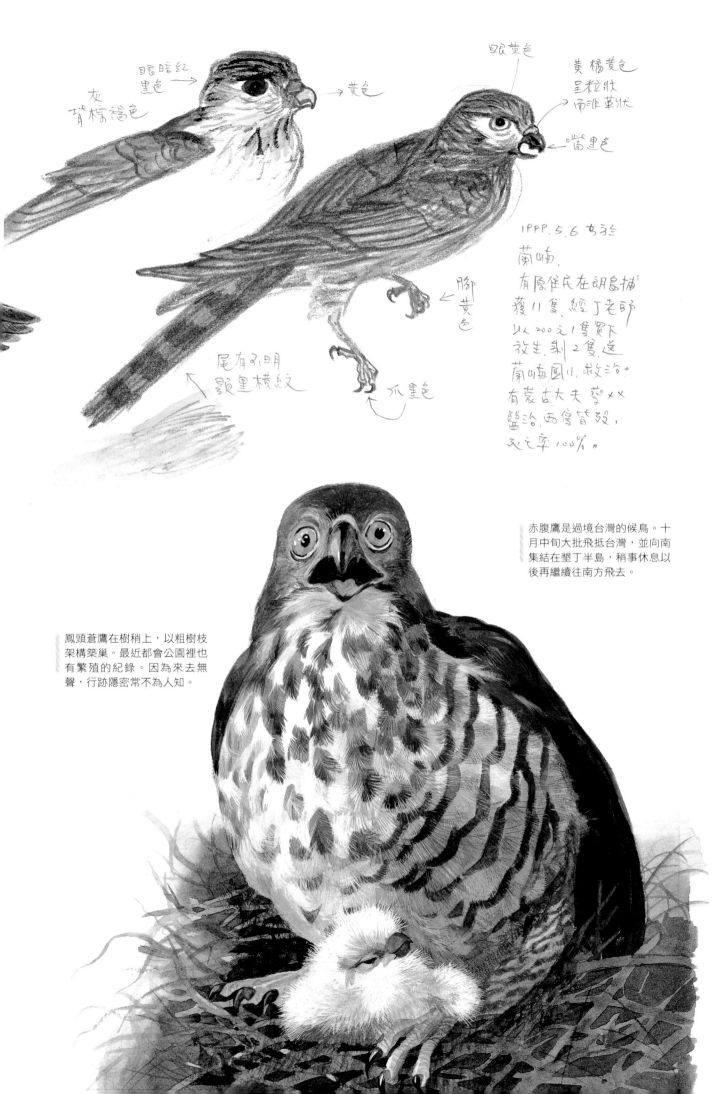

灰
背棕褐色

眼暗紅里色 →

→ 黄色

眼萱色

黄橘黄色
呈粒狀
而非革狀

→ 嘴里色

腳黄色 ←

爪里色

尾有2明顯里横紋

1PPP. 5.6 ㄅㄛㄝ
菊崎.
有原住民在朗島捕
獲11隻. 經丁老師
以200元1隻買下
放生.剩2隻送
菊崎國小.救治。
有蒙古大夫蔡xx
醫治.西餐皆發,
死亡率100%。

赤腹鷹是過境台灣的候鳥。十月中旬大批飛抵台灣，並向南集結在墾丁半島，稍事休息以後再繼續往南方飛去。

鳳頭蒼鷹在樹稍上，以粗樹枝架構築巢。最近都會公園裡也有繁殖的紀錄。因為來去無聲，行跡隱密常不為人知。

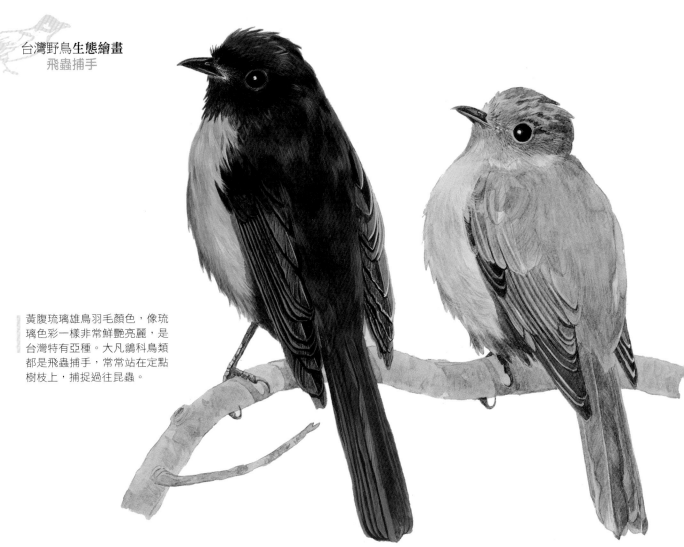

黃腹琉璃雄鳥羽毛顏色，像琉璃色彩一樣非常鮮艷亮麗，是台灣特有亞種。大凡鶲科鳥類都是飛蟲捕手，常常站在定點樹枝上，捕捉過往昆蟲。

飛蟲捕手

黑綬帶鳥非常罕見。這種和熱帶天堂鳥同科的美麗小鳥，即使在蘭嶼的原產地，也僅見於陰暗的山溝裡。

鶲科［黃腹琉璃·黑枕藍鶲·紅尾鶲］

可以用驚艷來形容第一次在野外遇見黃腹琉璃的感覺。黃腹琉璃雄鳥腹部鮮黃，背部是閃閃發亮的琉璃藍色，在山林背景中可以說是光鮮亮麗的色彩了。尤其是中海拔植物山桐子成熟的時候，山區的鳥類，像是一年一度的嘉年華會一樣，聚集在果樹附近品嚐鮮果。只要在山桐子樹下，很容易找到這種美麗的野鳥，站在成串吊掛的紅果子上捕捉昆蟲，畫面鮮艷又豪華，富麗又滿足。黃腹琉璃的雌鳥和其他種類一樣，只是樸素的黃棕色。

黑綬帶鳥 1SPP. S. 4 蘭嶼

Black Daradise Flycatcher
尾羽短,可能是里成鳥。
可以張開代扇型。

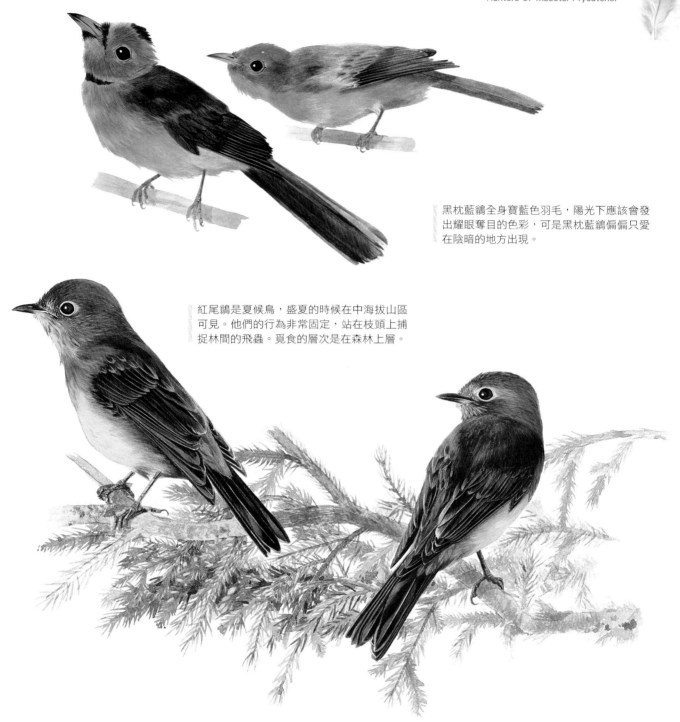

黑枕藍鶲全身寶藍色羽毛，陽光下應該會發
出耀眼奪目的色彩，可是黑枕藍鶲偏偏只愛
在陰暗的地方出現。

紅尾鶲是夏候鳥，盛夏的時候在中海拔山區
可見。他們的行為非常固定，站在枝頭上捕
捉林間的飛蟲。覓食的層次是在森林上層。

　　紅尾鶲是中海拔山區的夏候鳥，常常站在林
間的樹梢上，看見過往的小昆蟲，立刻飛出去捕
捉，在空中繞一個小圈子，又回到原來停留的
地方。牠們不但行為非常固定，選擇活動的區
域也有特殊癖好。假使今年在某個地方看到了紅
尾鶲，你可以期待明年在同一個地方，同一個角
落，甚至同一個樹枝上再看到紅尾鶲，這種情形
在梨山地區屢試不爽。

　　其他鶲科鳥類還有黑枕藍鶲、綬帶鳥、白腹
琉璃等，黑枕藍鶲雖然普遍，但總是躲在陰暗的
地方不肯輕易見人。繁殖期間，常常用身體衝撞
林間的蜘蛛網，卸下具有黏性的蛛網當作鳥巢的
黏合劑，喜歡像吊籃一樣，將鳥巢築在密林中藤
蔓交會的地方。

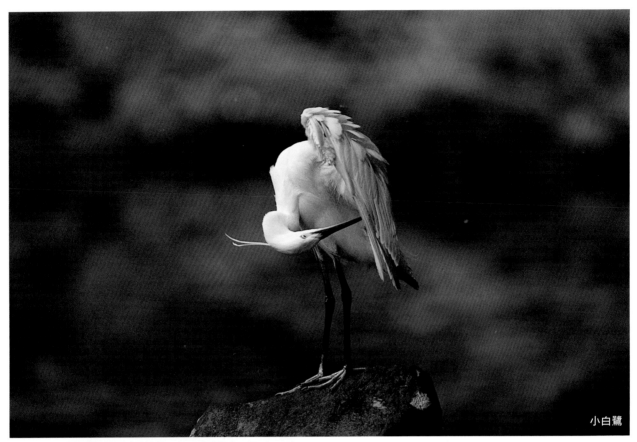

小白鷺

小啄木

小燕鷗

野鳥生態攝影

　　筆者從事野鳥生態繪畫工作，需要倚賴大量的野鳥圖像，以及文字資料。市售野鳥攝影集，多半強調畫面唯美、顏色豔麗、動作精巧或稀有罕見的攝影作品。至於鳥類生態上的特徵，就算是再精良的器材，再純熟的攝影技巧，對於鳥類羽毛覆蓋的方式、腳趾爪的鱗片結構、嘴型、花紋、固有顏色……，往往不能面面俱到。於是興起了自己也從事野鳥攝影的念頭，親自在野外研習野鳥的行為和習性，用繪畫的著眼，用蒐集生態資料的角度，捕捉我自己喜歡的、可用的鳥類圖像。

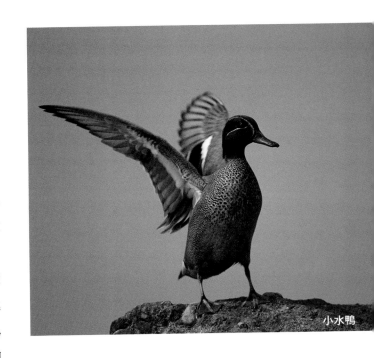

有一次聽說有成群綠鳩出現在公園裡的茄苳樹上，我來到樹下卻連一隻也看不到。原來，綠鳩的身體是綠色的，尾下覆羽有黃、黑斑紋的羽毛，從樹下仰望，形成絕佳的保護色。我趕緊對著樹枝上野鳥的屁股拍攝。同好們冷眼嘲笑：「這樣的構圖好嗎？」、「逆光拍照可以嗎？」。對我而言，能夠有機會，在自然的環境中，拍攝綠鳩生態上的特徵和結構，當然就是最佳鏡頭了。

為了繪畫參考的目的而攝影，要求品質清楚和細膩，所以近距離和人工光源就是必要的，也因為相機景深的限制，想要盡可能清楚拍攝野鳥身體的各部位，卻常常出現這裡清楚；那裡模糊的現象。畫面上雖然談不上什麼構圖和意境，不過，幀幀都是用來當作繪畫參考的寶貴資料。

小水鴨

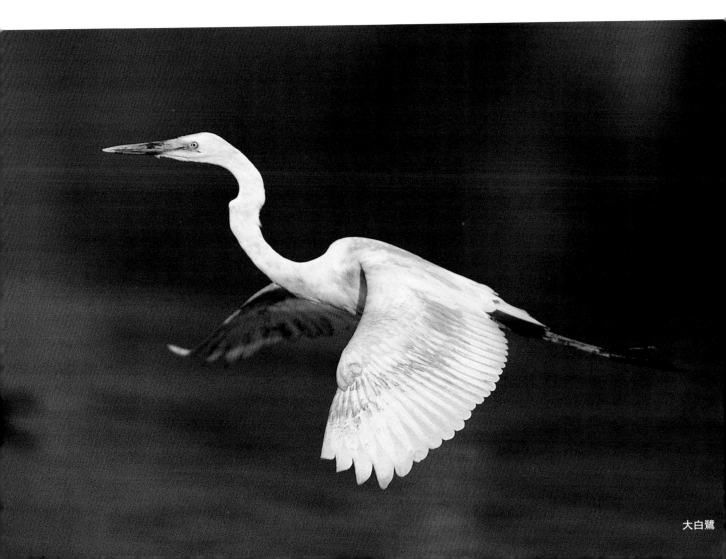

大白鷺

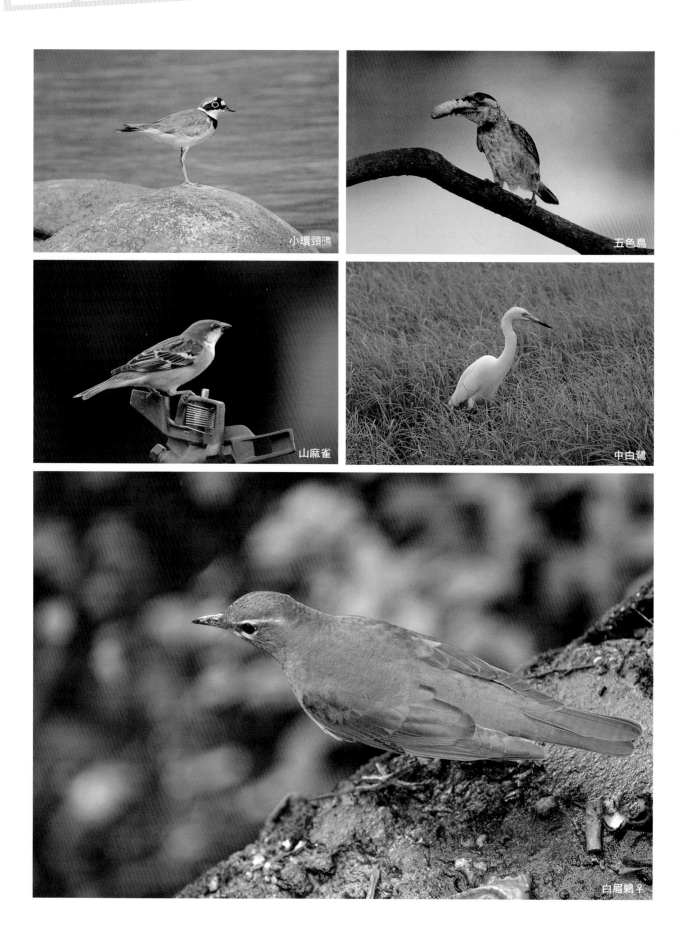

小環頸鴴

五色鳥

山麻雀

中白鷺

白眉鶇♀

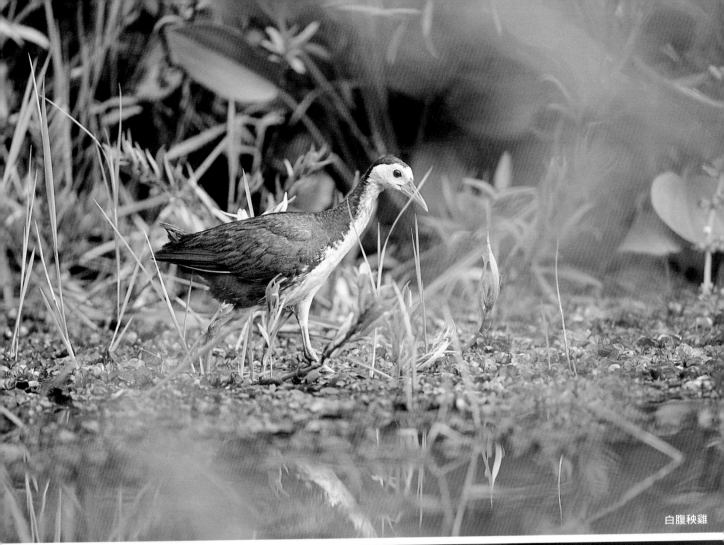

白腹秧雞

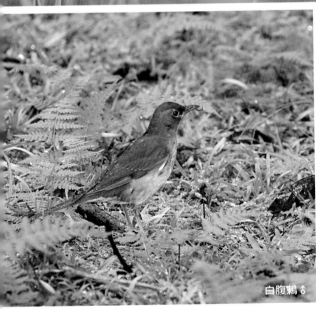

白腹鶇♂

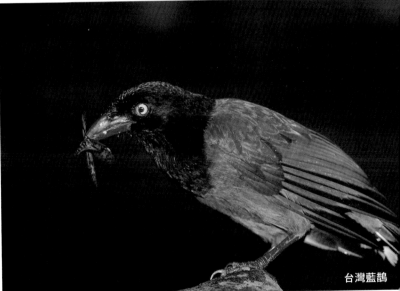

台灣藍鵲

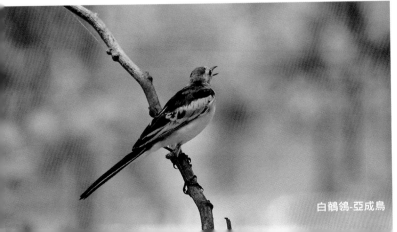

白鶺鴒-亞成鳥

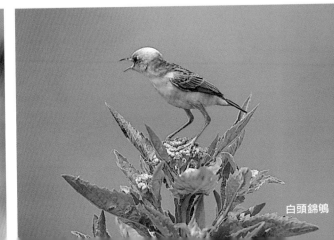

白頭錦鴝

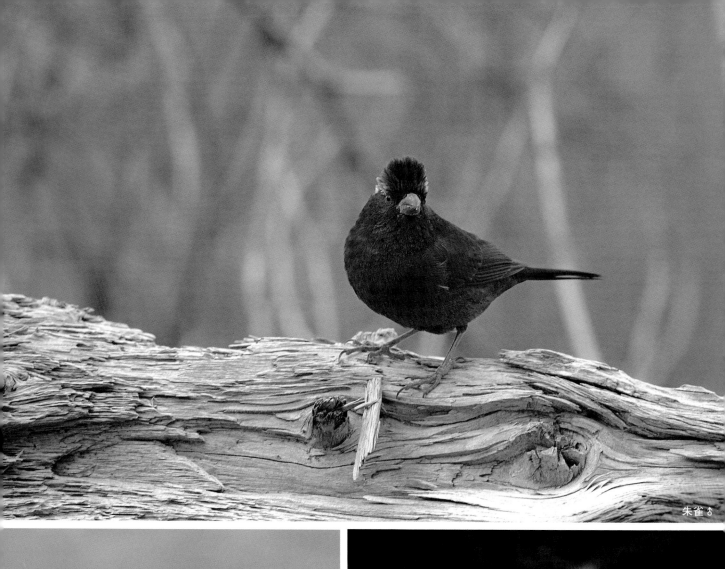

朱雀♂

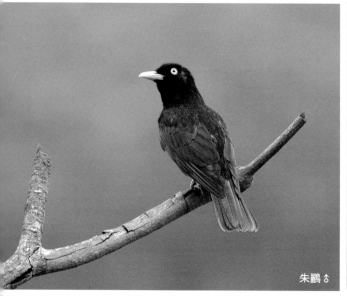

朱鸝♂

灰林鴞

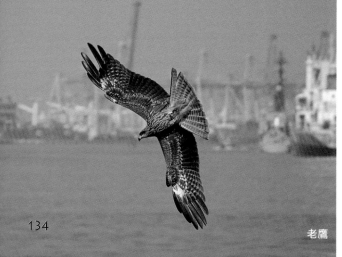

134　老鷹

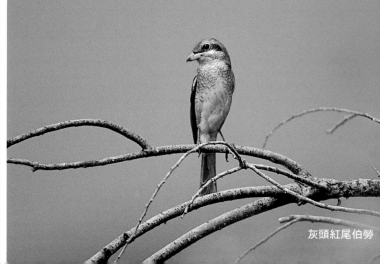

灰頭紅尾伯勞

豆雁

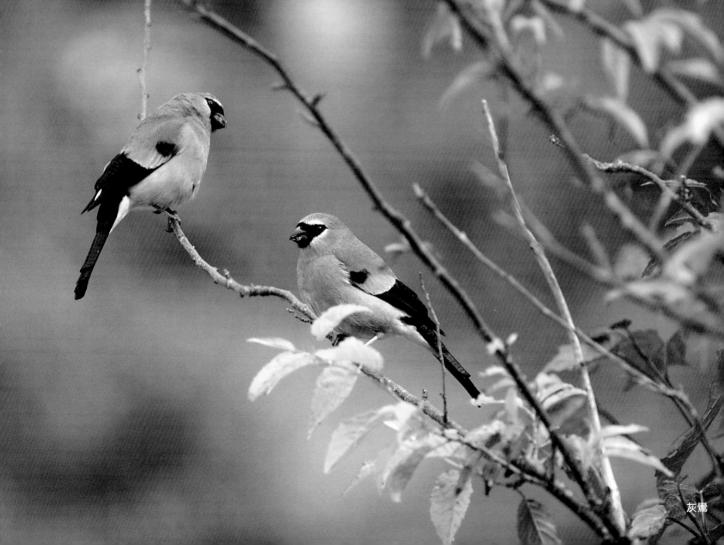

灰鷽

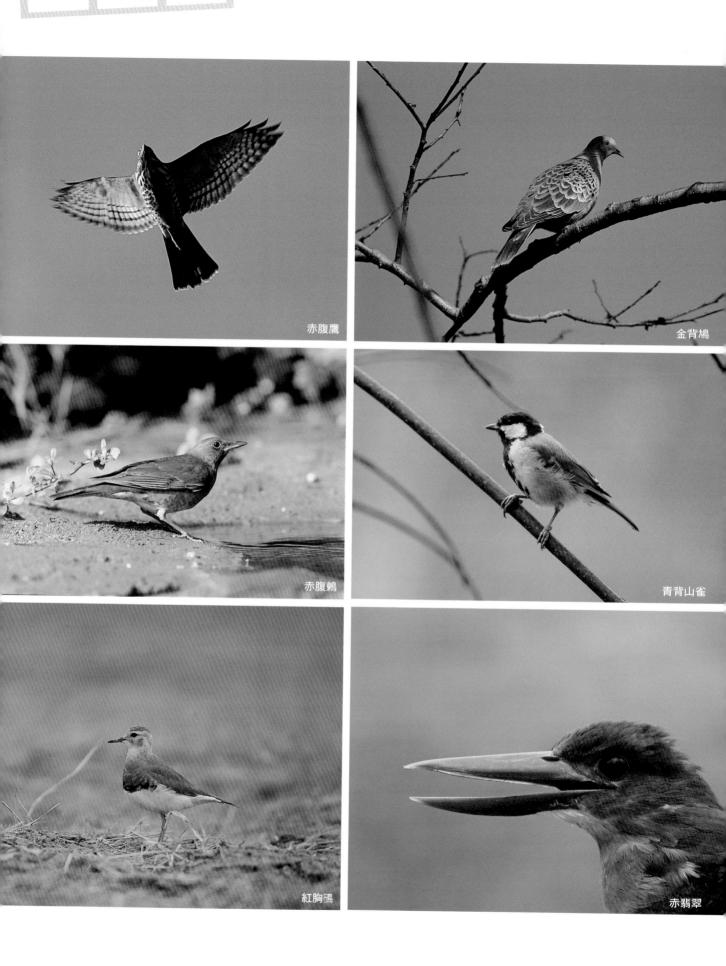

赤腹鷹

金背鳩

赤腹鶇

青背山雀

紅胸鴴

赤翡翠

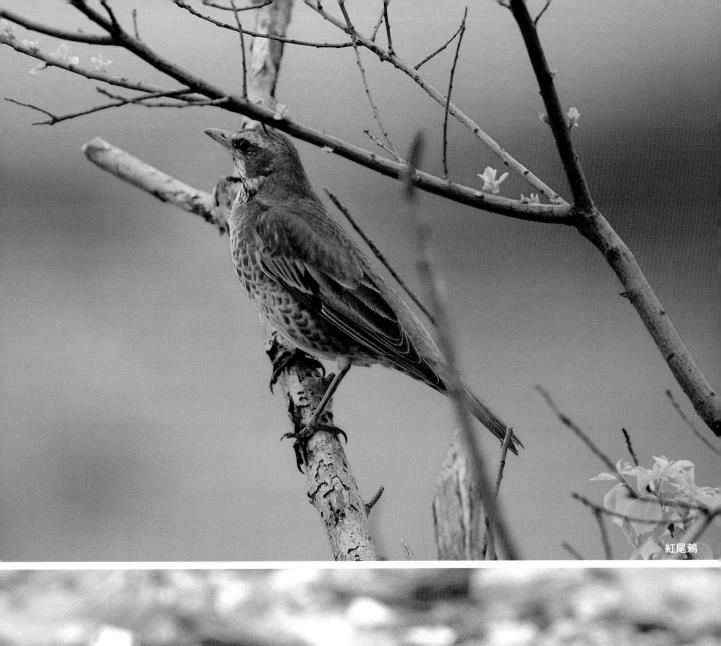

紅尾鶇

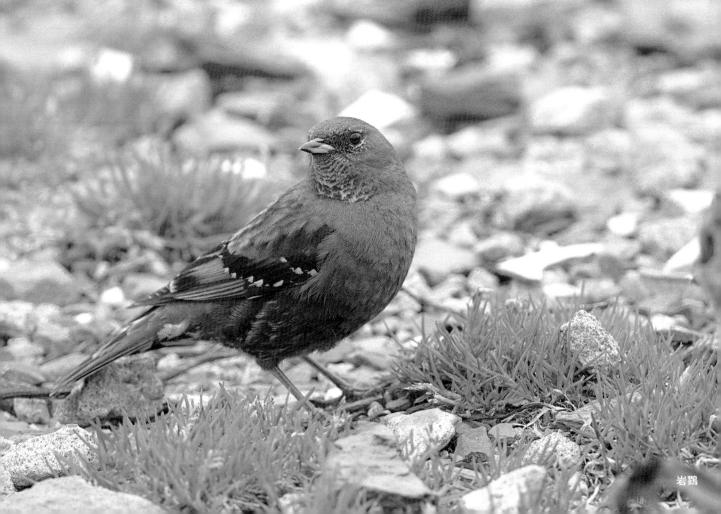

岩鷚

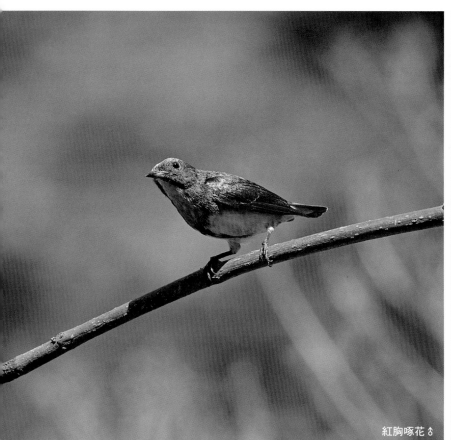

紅胸啄花♂

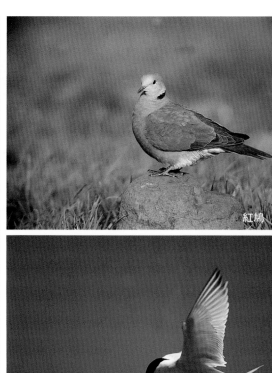

紅鳩

紅燕鷗

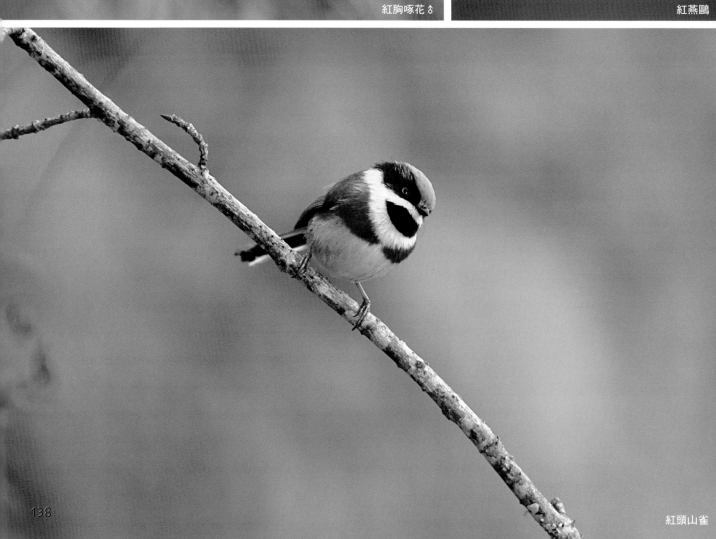

紅頭山雀

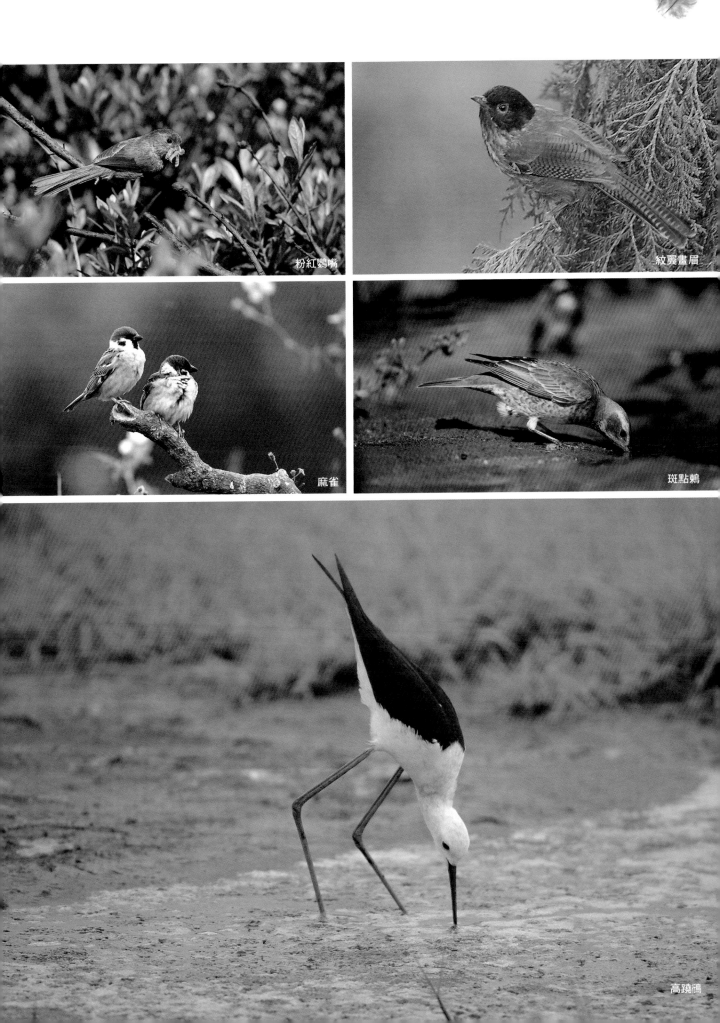

粉紅鸚嘴

紋翼畫眉

麻雀

斑點鶇

高蹺鴴

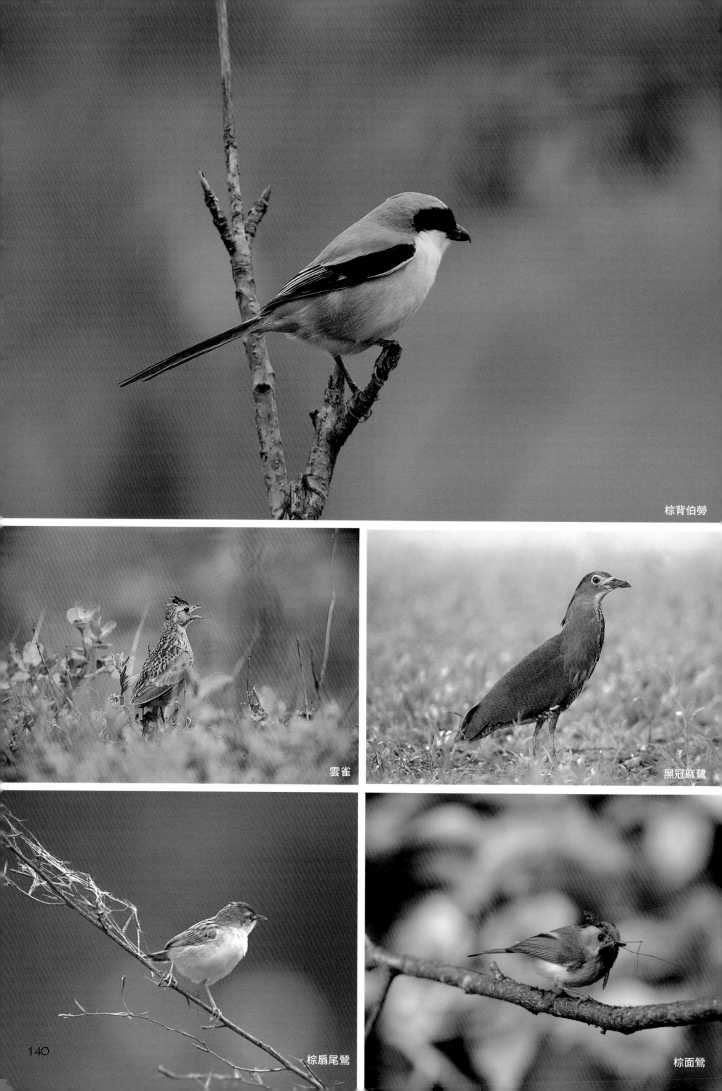

棕背伯勞

雲雀

黑冠麻鷺

棕扇尾鶯

棕面鶯

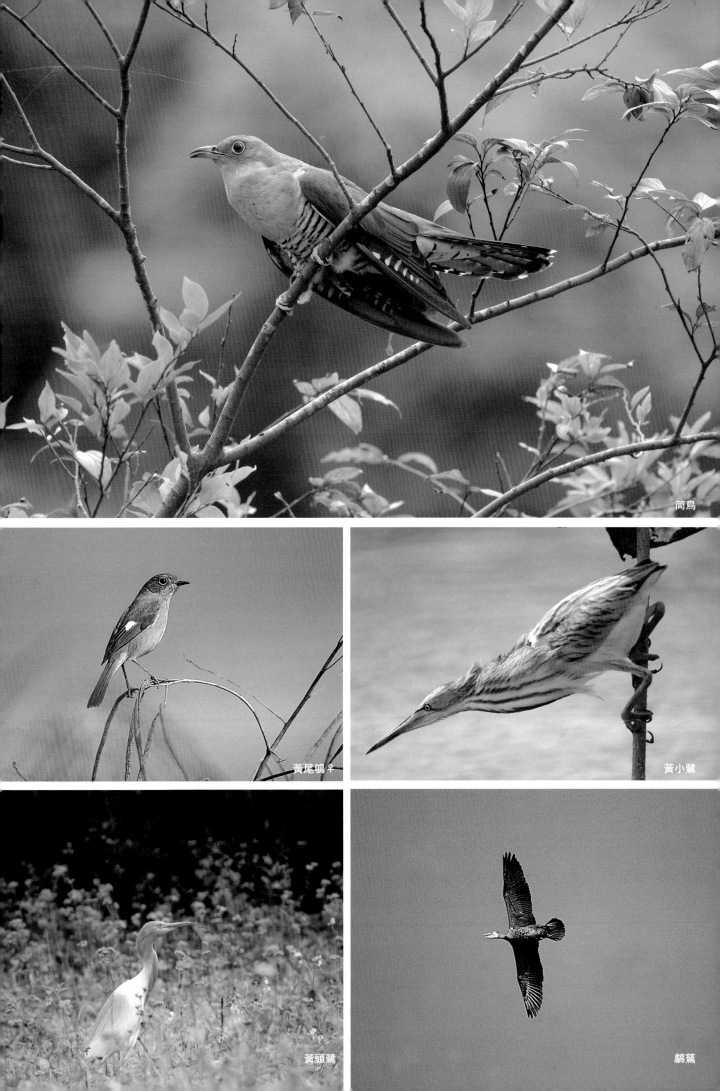

筒鳥

黃尾鴝♀

黃小鷺

黃頭鷺

鸕鷀

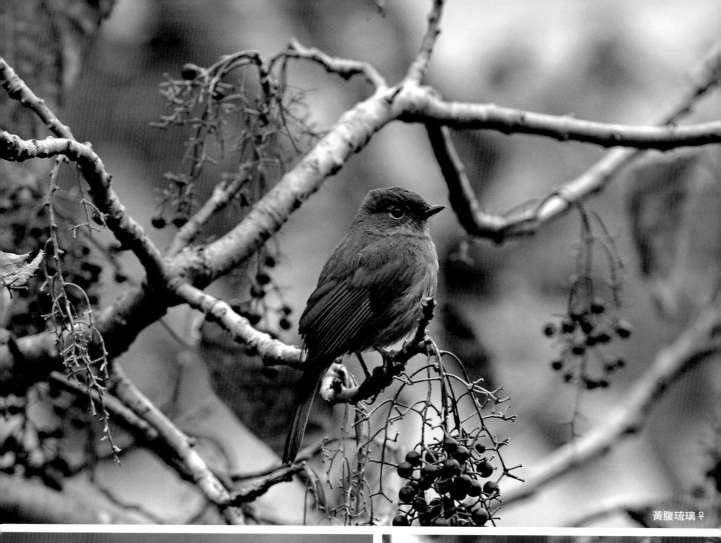
黃腹琉璃 ♀

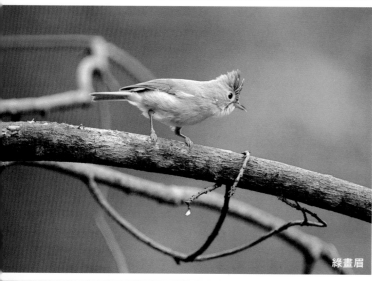
綠畫眉

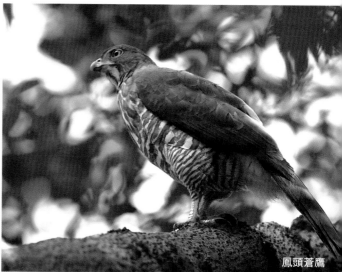
鳳頭蒼鷹

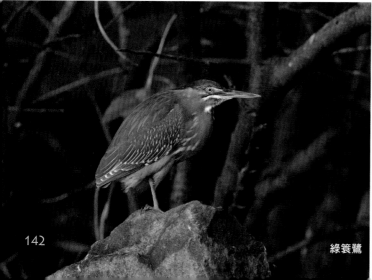
綠簑鷺

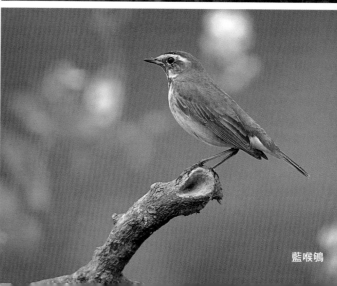
藍喉鴝

142

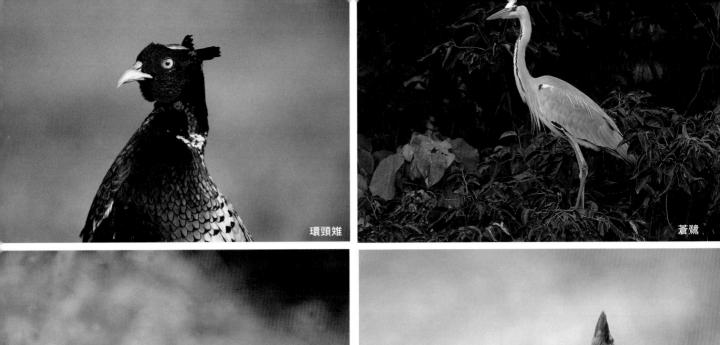

環頸雉

蒼鷺

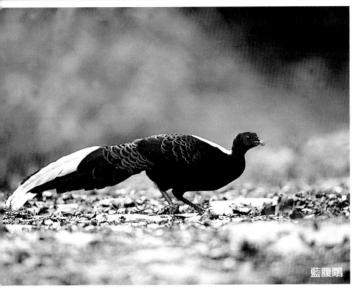

藍腹鷴

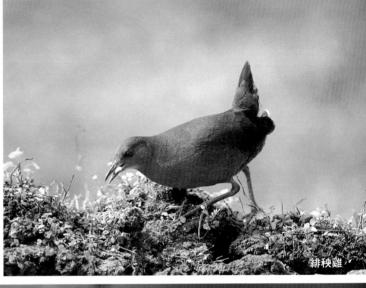

緋秧雞

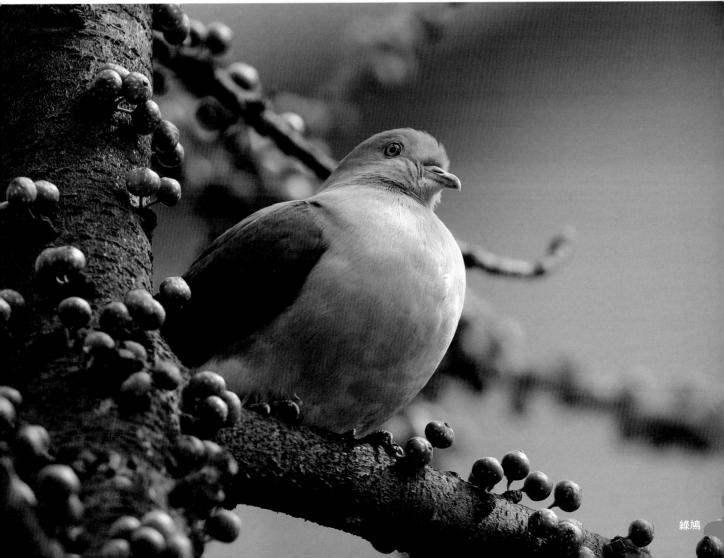

綠鳩

國家圖書館出版品預行編目資料

台灣野鳥生態繪畫
Painting the Wild Birds in Taiwan: Process and Techniques
／劉伯樂著　　-- 初版.--
台北市：藝術家，
2007.10〔民96〕144面：21×29公分
ISBN　978-986-7034-62-5（平裝）
1. 動物畫　2.生態畫　3. 繪畫技法　4. 鳥　5. 台灣

947.33　　　　　　　　　　　　　　96018134

台灣野鳥生態繪畫

Painting the Wild Birds in Taiwan: Process and Techniques
撰文・繪圖・攝影／劉伯樂

發 行 人　　何政廣
主　　編　　王庭玫
責任編輯　　謝汝萱・王雅玲
美術編輯　　曾小芬

出 版 者　　藝術家出版社
　　　　　　台北市重慶南路一段147號6樓
　　　　　　電話：（02）2371-9692～3
　　　　　　傳真：（02）2331-7096
　　　　　　郵政劃撥：01044798 藝術家雜誌社帳戶

總 經 銷　　時報文化出版企業股份有限公司
　　　　　　台北縣中和市連城路134巷10號
　　　　　　電話：（02）2306-6842

南部區域代理　台南市西門路一段223巷10弄26號
　　　　　　電話：（06）261-7268
　　　　　　傳真：（06）263-7698

製版印刷　　欣佑彩色製版印刷股份有限公司
初　　版　　2007年10月
定　　價　　380元

ISBN　978-986-7034-62-5（平裝）